호퍼의 빛과 바흐의 사막

Edgar Degas

※ 김희경 지음 ※

39인의
예술가를 통해 본
미술과
클래식 이야기

호퍼의 빛과 바흐의 사막

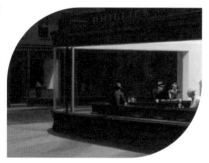

Edward Hopper

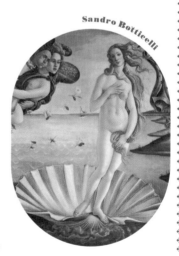

Sandro Botticelli

한경arte

일러두기
이 책에 쓰인 드라마, 영화는 국내 개봉 연도를 기준으로 표기하였습니다.

"예술은 당신의 생각을 둘러싸고 있는
한 줄기 선(線)이다."
구스타프 클림트

미술과 클래식, 그 영원불멸의 '진가'를 알려면

누군가의 '진가'에 대해 생각해 본 적이 있으신가요. 세상은 늘 개개인의 가치를 평가하고 재단하려 합니다. 그러나 이런 수많은 시선에도 막상 그 진가를 아는 것은 결코 쉽지 않습니다. 가치를 제대로 알기 위해선 지속적인 관심을 갖고 찬찬히 알아가야 하지만, 대부분은 그렇지 않습니다. 상대를 애정 어린 눈빛으로 바라보고 마음을 헤아리는 과정은 곧잘 생략해 버립니다. 아예 관심을 갖지 않거나, 평가절하 해버리는 경우가 더 많죠. 그렇게 나도 모르는 새 놓쳐버린 사람은 없었는지, 좋은 친구를 못 알아본 건 아닌지 돌이켜 보게 됩니다.

'미술'과 '클래식'도 마찬가지인 것 같습니다. 우리의 곁엔 영원불멸의 가치를 가진 예술 작품들이 늘 살아 숨 쉬고 있습니다. 하지만 이를 인지하지 못하거나, 외면하는 경우가 많습니다. 또 알아가고 싶은 마음이 있더라도, 왠지 어렵게 느껴져 처음부터 멀리 하기도 합니다. 하지만 미술과 클래식을 외면하는 건, 평생 함께 내 곁에 있어줄

수 있는 친구의 진가를 미처 알아보지 못하고 놓치게 되는 것과 비슷합니다.

《호퍼의 빛과 바흐의 사막》은 멀게만 느껴지던, 그러나 생각보다 훨씬 우리의 곁에 가깝게 있는 미술과 클래식의 세계로 여러분을 초대합니다. 그리고 두 장르의 감동을 고스란히 느끼고, 그 진가를 확인할 수 있도록 쓰여진 입문서이자 안내서입니다.

이 책은 2022년 나온 《브람스의 밤과 고흐의 별》의 후속작이기도 합니다. 《브람스의 밤과 고흐의 별》은 요하네스 브람스, 빈센트 반 고흐, 루트비히 판 베토벤 등 39명 예술가의 삶과 철학을 소개했습니다. 이를 통해 들어보긴 했지만 크게 관심은 갖지 못했던 예술가들의 작품 세계로 안내했습니다.

《호퍼의 빛과 바흐의 사막》은 한발 나아가 더욱 다양한 개성과 색깔을 가진 예술가들을 소개합니다. 호기심은 있었지만 미처 알지 못

했던, 또는 다들 '좋다'고는 하는데 왜 좋은건지 잘 몰랐던 예술 이야기를 함께 펼쳐 보입니다.

2023년 4월부터 서울시립미술관에서 진행된 전시 '에드워드 호퍼: 길 위에서'는 관람객들로 북새통을 이뤘다는 뉴스가 계속 나왔습니다. 그런데 여전히 많은 분들이 에드워드 호퍼가 어떤 예술가인지, 왜 그토록 큰 사랑을 받는 건지는 잘 모릅니다. 하지만 이 책 등을 통해 호퍼의 예술 세계에 관심을 갖는 순간 같은 그림도 다르게 보이기 시작할 겁니다. 2020년 영국 가디언지에 나온 한 기사 문구의 의미도 단숨에 이해하게 되겠지요.

"오늘날의 우리는 모두 호퍼의 그림이다."

너무나 익숙한 이름의 클래식 거장 요한 제바스티안 바흐 역시 마찬가지입니다. 바흐의 음악은 정갈하지만, 살짝 밋밋하게 느껴지기도 합니다. 화려한 기교도 찾아보기 힘들죠. 그런데 전 세계 많은 사람들

은 바흐를 '음악의 아버지'라 부르고, 그의 음악을 '클래식의 시작이 자 끝'이라고 평가합니다. 그리고 20세기를 대표하는 천재 피아니스트 글렌 굴드는 바흐의 음악이 울려 퍼지는 사막을 상상하며, 그의 음악을 극찬하기도 했습니다.

이 책은 호퍼가 만들어낸 따뜻한 빛의 마법의 세계, 바흐의 음악으로 가득한 사막으로 독자 여러분을 초대합니다. 그리고 이들을 포함해 총 39인의 예술가들을 함께 만나보실 수 있습니다. 책장을 넘기다 보면 이 예술가들의 놀랍도록 숭고하고, 반짝반짝 빛나는 진가를 확인하실 수 있습니다.

《호퍼의 빛과 바흐의 사막》은 총 9장으로 구성됐습니다. 1장은 '중·꺾·마(중요한 것은 꺾이지 않는 마음)' 정신으로 예술혼을 불태웠던 예술가들의 이야기로 시작합니다. 커다란 사고로 온몸이 부서졌지만 붓을 들고 굳은 의지로 극복해 나갔던 프리다 칼로, 악보를 제대로 볼 줄도

몰랐지만 오페라 무대를 휩쓸었던 세계 최고의 테너 루치아노 파바로티, 아버지의 극심한 반대에도 '왈츠의 왕'이 된 요한 슈트라우스 2세 등이 등장합니다.

이어 2장에선 사람들의 고독과 아픔을 외면하지 않고, 예술로 위로했던 인물들을 소개합니다. 현대인의 외로움을 감각적인 그림으로 표현해낸 호퍼, 화려한 물랑루즈에 숨겨진 어둠을 바라본 앙리 드 툴루즈 로트레크, 아름답게만 보이던 파리 발레리나들의 슬픈 현실을 화폭에 담은 에드가 드가 등입니다.

3~5장엔 남다른 매력을 뽐낸 예술가들이 나옵니다. 수많은 음악가들이 으뜸으로 꼽는 '음악가들의 음악가' 바흐, 직속 상사로 모시고 싶을 만큼 뛰어난 리더십을 가진 지휘자 레너드 번스타인, "내 꿈은 나"라고 했을 정도로 자신을 사랑했던 살바도르 달리, 스스로를 뽐내고 알리길 좋아했던 거리의 예술가 장 미셸 바스키아, 자신의 후원자

에게조차 쉽게 고개를 숙이지 않고 늘 당당했던 귀스타브 쿠르베, 단원들을 대표해 "휴가 좀 보내달라"고 음악으로 외친 하이든 등 감탄이 나올 만큼 멋진 예술가들이 총출동합니다.

6~7장에선 머릿속에 대체 무엇이 들었는지 궁금해질 정도로, 독특하고 기발한 상상력을 가진 예술가들의 이야기가 펼쳐집니다. 멀쩡한 사람 얼굴에 사과를 그린 르네 마그리트, 다른 사람의 초상화 작업을 하면서 그 그림에 해골을 그려 넣은 한스 홀바인, 댄스 삼매경에 빠진 유령과 축제를 벌이는 동물들 이야기로 클래식 음악을 만든 카미유 생상스, 물의 세계에 흠뻑 빠져 다수의 물 그림을 그려낸 데이비드 호크니 등을 소개합니다.

8~9장엔 심각한 고통과 고독에도, 아름답고 훌륭한 명작들을 탄생시킨 예술가들이 등장합니다. 단 6개월 만났던 연인을 잊지 못하고 평생의 사랑으로 간직했던 에릭 사티, 영화 〈헤어질 결심〉의 박찬욱

감독이 사랑한 음악가이자 '헤어질 결심'도 못한 채 아내로부터 외면 당한 음악가 구스타프 말러, 유명 조각가 오귀스트 로댕으로부터 배신당하고 그의 그림자에 평생 가려졌던 카미유 클로델 등이 등장합니다. 그리고 길고 깊은 어둠을 겪으면서도, 자신만의 예술 세계를 지켜 내고 마침내 웃었던 렘브란트 판 레인의 이야기로 마무리 합니다.

그렇게 39인 예술가들의 인생 이야기에 함께 울고 웃다 보면, 생소하고 낯설었던 미술과 클래식에 한층 가까워진 걸 느끼실 수 있을 겁니다. 그리고 예술가와 작품들에 큰 공감과 위로를 받으실 수 있습니다. 저 역시 호퍼의 그림을 보며 그랬습니다. 〈밤을 지새우는 사람들〉이란 작품에 하루의 무게를 덜어내지 못한 채 저녁 한 끼를 때우고 있던 어느 날의 제 모습을 투영하고, 스스로를 달랠 수 있었습니다. 독자 여러분도 이 책을 통해 평생 행복과 위로를 선사해 줄 미술과 클래식이란 좋은 친구들을 얻게 되시길 바라겠습니다.

마지막으로《브람스의 밤과 고흐의 별》에 이어《호퍼의 빛과 바흐의 사막》이 나오기까지 도움을 주신 모든 분들께 감사 인사드립니다. 특히 언제나 큰 사랑으로 저를 보살펴 주고 응원해 주는 가족들, 출간을 도와주신 한경BP 관계자 분들께 깊은 감사드립니다.

<div align="right">김희경</div>

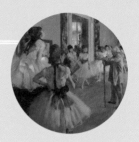

중요한 것은 꺾이지 않는 마음

의지로 꽃피운 찬란한 예술 인생

그녀가 외친 건 "인생이여 만세!"였다

● 프리다 칼로

―――――

"비바 라 비다(Viva La Vida · 인생이여 만세)."

이 표현이 익숙한 분들이 꽤 많으실 것 같습니다. 영국 록밴드 '콜드플레이'의 대표곡 제목입니다. 콜드플레이는 세계적으로 막강한 팬덤을 갖고 있으며, 2021년엔 방탄소년단과 협업해 〈마이 유니버스(My Universe)〉란 곡을 발표하기도 했죠.

콜드플레이가 부른 〈비바 라 비다〉란 노래의 제목은 어떻게 만들어졌을까요. 밴드의 리더 크리스 마틴이 영감을 받았던 한 그림의 제목에서 따온 건데요. 멕시코 출신의 화가 프리다 칼로(1907~1954)가 생애 마지막으로 그린 그림 제목이 〈비바 라 비다〉입니다.

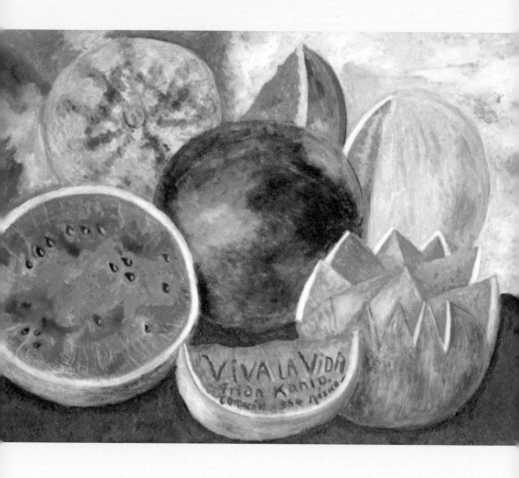

칼로, 비바 라 비다, 1954, 프리다 칼로 미술관

칼로는 고통으로 점철된 삶을 살았던 인물로 유명합니다. 그런데 그녀가 극심한 신체적 고통으로 죽음이 가까워지고 있을 때 그린 것은 다름 아닌 수박이었습니다. 설익은 수박부터 잘 익은 수박까지 화폭에 가득 그렸죠. 그리고 가운데 있는 한 덩이에 '비바 라 비다'라고 크게 적었습니다. 칼로의 그림을 본 마틴은 이렇게 말했습니다.

"모든 악재를 다 당하고도 다시 캔버스를 펼쳐놓고 그림에 몰두한 그가 매우 존경스럽다."

실제 칼로가 겪은 고통은 우리가 상상하는 그 이상이었을 겁니다. 참담한 사고로 몸이 산산조각 났고, 남편 디에고 리베라(1886~1957)의 외도로 마음도 크게 다쳤습니다. 그럼에도 삶의 마지막 순간에 "인생이여 만세"라고 외쳤다니 정말 놀랍습니다. 고통을 예술로 승화시키며, 미술사에 길이 남은 칼로는 과연 어떤 인물이었을까요.

✖ 부서지고 아스러진 자신과 마주하다

칼로의 인생은 한 편의 영화를 보는 것처럼 정말 극적입니다. 그래서인지 그녀의 삶과 작품 세계를 다룬 작품들도 많이 나왔습니다. 2003년엔 줄리 테이머 감독의 영화 〈프리다〉가 개봉해 많은 사랑을 받았습니다. 국내에선 2022년 창작 뮤지컬 〈프리다〉가 세종문화회관 무대

에서 초연되기도 했죠.

칼로는 어렸을 때부터 고통 속에서 지냈습니다. 6살 때 소아마비에 걸려 오른쪽 발이 휜 탓에 다리를 절었기 때문입니다. 이로 인해 친구들로부터 놀림도 받았지만, 그녀는 밝은 성격을 가진 아이로 자라났습니다. 명문 학교였던 에스쿠엘라 국립 예비학교에도 들어가, 의사로서의 꿈도 키워나갔습니다.

그러던 어느 날, 꿈과 희망이 가득하던 18살의 이 소녀에게 잔인하고 참담한 사고가 일어났습니다. 하굣길에 그녀가 탄 버스와 전차가 부딪힌 겁니다. 그러면서 전차의 강철봉이 그녀의 척추와 골반을 관통했습니다. 칼로의 온몸엔 버스가 폭발하면서 생긴 파편들이 박혔죠. 이 처참한 사고로 인해 칼로는 2년 동안 꼬박 누워 있어야 했고, 이후에도 처절한 고통 속에 살아가야 했습니다.

하지만 칼로는 매우 강인한 인물이었던 것 같습니다. 소아마비로 힘들 때 자신처럼 몸이 불편한 사람들을 도와줄 의사가 되기로 결심했듯, 온몸에 깁스를 한 채 가만히 누워 있는 극단적인 상황에서도 새로운 희망을 발견했습니다. 그건 바로 자기 자신이었습니다. 칼로는 부모에게 침대 캐노피 위로 전신 거울을 놓아달라 부탁하고, 거울에 비친 스스로를 바라봤습니다. 그리고 붓을 들어 자신을 그리기 시작했습니다. 부서진 육체를 바라보며 좌절만 한 것이 아니라, 자신의 내

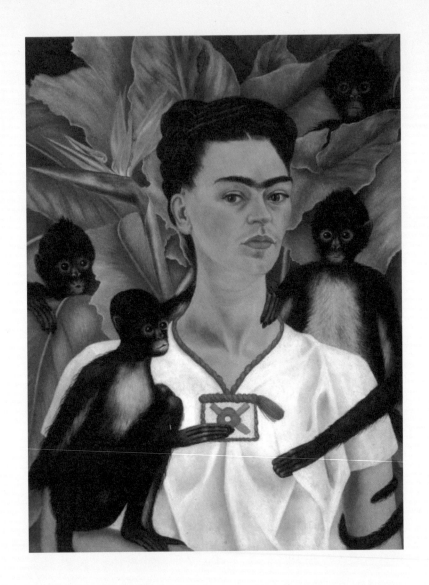

칼로, 원숭이와 함께한 자화상, 1943, 베르겔 재단

면세계로 깊이 파고들어 화폭에 담은 것이죠.

칼로는 그렇게 평생 자기 스스로를 그렸는데요. 그녀의 작품 중 3분의 1에 해당하는 55점이 모두 자화상입니다. 그 이유에 대해선 이렇게 말했습니다.

"나는 너무나 자주 혼자이기에, 또 내가 가장 잘 아는 주제가 나이기에 스스로를 그린다."

지독한 고독이 물씬 풍기는 말이지만, 끊임없이 자신을 응시하려 했던 칼로의 강인함이 함께 느껴집니다.

그리고 마침내 기적 같은 일이 일어났는데요. 가족, 지인은 물론 의사들까지도 모두가 칼로가 더 이상 걸을 수 없을 것이라 생각했지만, 그녀는 수차례의 수술 끝에 걷게 됐습니다. 이후 후유증에 시달렸지만, 걸을 수 있다는 사실 자체만으로도 너무나 큰 기적이었습니다.

✕ '인생의 두 번째 사고', 남편 리베라

그런데 칼로에게 '인생의 두 번째 교통사고'가 일어나게 됐습니다. 그녀는 이 '사고'에 대해 이런 말을 했습니다.

"나는 살면서 두 번의 교통사고를 당했다. 첫 번째는 전차와 충돌한 것이고, 두 번째는 리베라를 만난 것이다. 두 사고를 비교하면 리

베라가 더 끔찍했다."

누군가를 만난 것이 교통사고보다 더 끔찍한 일이 되었다니, 얼마나 고통스러웠는지 짐작할 수 있습니다. 하지만 그 대상인 남편 디에고 리베라의 이야기를 잘 알고 계신 분들이라면 이해가 되실 겁니다.

칼로는 사고를 당한 후 그림을 그리기 시작했기 때문에 미술 교육을 제대로 받지 못했습니다. 그녀는 어느 날 문득 체계화된 교육을 받지 않고 자신의 느낌대로만 그린 작품들이 과연 어떤 수준인지 궁금해졌습니다. 그러다 우연히 사진작가 티나 모도티의 소개를 받아 리베라에게 그림을 보여주게 됐죠. 이미 멕시코의 유명 화가이자 혁명가였던 리베라는 그의 작품을 보고 큰 감명을 받았습니다.

"잔인하지만 감각적인 관찰의 힘으로 관능적이고 생생하게 빛난다. 나에게 이 소녀는 진정한 예술가다."

자신의 고통이 고스란히 담긴 그림, 그 작품들의 숨은 진가를 거장이 알아봐 주자 칼로는 크게 감동했습니다. 그래서였을까요. 두 사람 사이엔 뜨거운 사랑이 싹트기 시작했습니다. 무려 21살의 나이 차에도 말입니다. 심지어 리베라는 앞서 두 번의 이혼 경력을 갖고 있었고, 여성 편력이 심한 것으로도 유명했습니다. 칼로도 이 점을 잘 알고 있었죠. 주변의 반대도 이어졌지만, 두 사람은 결혼을 했습니다. 칼로는 리베라에 대한 마음을 이렇게 표현했습니다.

"나의 소원은 오직 세 가지다. 리베라와 함께 사는 것, 그림을 그리는 것, 혁명가가 되는 것이다."

막상 칼로는 결혼 직후 작품 활동을 많이 하진 못했습니다. 리베라를 도와 멕시코 혁명에 적극 참여했기 때문이죠. 하지만 리베라는 공산당에서 축출됐고 칼로도 함께 공산당을 떠나게 됐습니다.

칼로가 리베라를 생각하는 마음은 지극정성이었지만, 반대로 리베라는 외도를 일삼았습니다. 그중 칼로를 가장 괴롭게 했던 건 리베라와 자신의 여동생 크리스티아의 만남이었습니다. 칼로는 남편과 여동생의 불륜 사실을 알고 큰 정신적 충격을 받았습니다. 그녀의 작품들엔 그 극심한 고통이 고스란히 담겨 있습니다. 〈단지 몇 번 찔렀을 뿐〉이라는 작품은 칼로가 신문을 본 후 그린 그림인데요. 연인을 살해한 남자가 "그저 몇 번 찔렀을 뿐이다"라고 말했다는 기사를 읽으며 자신의 상황과 감정을 이입한 겁니다.

칼로는 리베라의 연이은 외도, 그리고 세 번의 유산으로 몸도 마음도 모두 망가져 있었습니다. 그러던 중 칼로는 멕시코로 망명 온 러시아 정치인 레온 트로츠키와 만남을 가졌습니다. 리베라에 대한 복수심에 자신도 외도를 선택한 겁니다.

리베라와는 별개로 자신만의 길도 가기 시작했습니다. 1938~1939년엔 뉴욕과 파리에서 전시회를 열며, 리베라의 아내로서가 아니라

어엿한 화가로서 이름과 작품을 널리 알리기 시작했습니다. 1938년
엔 프랑스 루브르 박물관이 그녀의 그림을 구입했는데요. 이로써 칼
로는 루브르에 입성한 최초의 중남미 여성 화가가 됐습니다. 칼로의
작품을 본 프랑스 초현실주의 시인이자 화가 앙드레 브르통은 그 강
렬함에 깜짝 놀라 "그녀의 예술은 폭탄을 두른 리본이다"라고 말하기
도 했습니다.

✖ "다시는 돌아오지 않길"

하지만 칼로에겐 또다시 고통이 찾아왔습니다. 1939년 말 리베라의
요구로 이혼을 하게 된 겁니다. 리베라를 미워하면서도 진심으로 사
랑했던 칼로는 절망에 빠졌습니다. 이후 그 고통을 달래기 위해 홀로
미국으로 떠났죠.

그런데 이게 끝이 아닙니다. 1년 후엔 리베라가 다시 찾아왔고, 두
사람은 결국 재결합했습니다. 칼로는 자신의 영혼을 온전히 이해하고
있는 동시에 그 영혼을 짓밟았던 리베라를 결코 잊을 수 없었나 봅니
다. 실제 칼로의 자화상 가운데엔 〈내 마음속의 디에고(테후아나 여인으
로서의 자화상)〉처럼 자신의 이마에 남편의 얼굴을 그려 넣은 작품들이
많습니다. 리베라를 향한 크고도 깊은 애증을 잘 느낄 수 있죠.

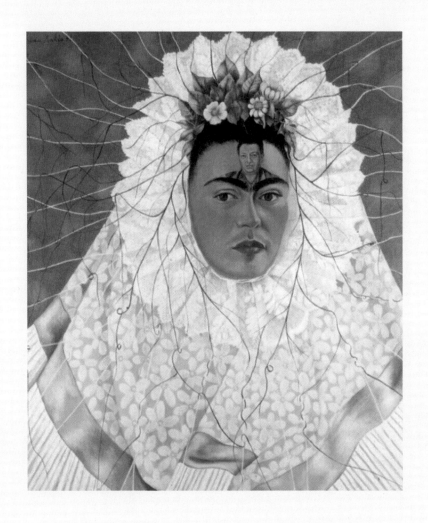

칼로, 내 마음속의 디에고, 1943, 개인 소장

이후 두 사람은 나름 평온한 결혼 생활을 이어갔지만, 칼로의 건강이 급속히 악화되기 시작했습니다. 오른발이 썩어 잘라내기까지 했죠. 이로 인해 그녀는 몸도 제대로 가누지 못한 채, 다시 침대에 누워만 있어야 했습니다.

그럼에도 칼로는 또 붓을 들고 그림을 그렸습니다. 리베라와 지인들은 그런 칼로를 위해 1953년 고향인 멕시코에서의 첫 개인전을 열어줬고, 칼로는 침대에 누운 채 전시에 참석했습니다.

그리고 1년 후 그녀는 세상을 떠났습니다. 칼로는 자신의 죽음을 직감했던 걸까요. 그녀가 마지막으로 쓴 일기엔 이런 말이 적혀 있었습니다.

"이 외출이 행복하길. 그리고 다시는 돌아오지 않길."

생애 마지막 순간 '인생이여 만세'라는 뜻의 〈비바 라 비다〉를 그리면서도 다시는 돌아오지 않길 바랐던 칼로. 그 복잡하고 이중적인 마음을 어렴풋이 알 것만 같습니다. 너무나 힘들었던, 그러나 누구보다 강인한 의지를 갖고 찬란한 삶을 살았던 칼로가 위대하게 느껴집니다.

악보도 못 보는데 해냈잖아,
세계 최고의 테너

●
루치아노 파바로티

♪〈네순 도르마〉

'세계에서 가장 유명한 테너' 하면 많은 분들이 이 사람을 떠올릴 것 같습니다. 이탈리아 출신의 성악가 루치아노 파바로티(1935~2007)입니다. 친근하고 소탈한 외모와 인상, 아름다운 음색과 웅장한 목소리는 파바로티가 세상을 떠난 지 오랜 시간이 흐른 지금까지도 깊이 각인돼 있습니다.

파바로티는 생전에 한 인터뷰에서 다음과 같은 질문을 받았습니다. "100년 후에 어떤 사람으로 기억되고 싶나요?" 그러자 그는 이렇게 답했습니다.

"오페라를 친근하게 느끼게 해준 사람으로 기억되고 싶습니다."

그의 바람 덕분인지 파바로티가 부른 오페라 아리아와 그의 음성은 널리 알려져 있습니다. 특히 오페라 〈투란도트〉의 〈네순 도르마 (Nessun Dorma · 공주는 잠 못 이루고)〉는 파바로티의 시그니처 곡으로 유명하죠. 오페라와 성악을 잘 즐기지 않는 분들도 많이 알고 있을 정도입니다.

 ## 음악은 배운 적도 없고, 대본은 못 외우고

그런데 파바로티는 정식으로 음악을 배운 적이 없습니다. 제빵사였던 아버지를 따라 성가대 활동을 하며 노래를 익혔을 뿐입니다. 그러다 학교 보조교사로 일하던 19살 때 "너의 목소리는 나를 크게 감동시킨다"라는 어머니의 격려와 응원에 힘입어, 성악가로서의 길을 가기로 결심했습니다.

처음엔 쉽지 않았습니다. 음악학교를 다닌 적도 없던 파바로티가 무대에 오를 기회를 갖는다는 것 자체가 어려운 일이었습니다. 그는 심지어 악보도 제대로 볼 줄 몰랐습니다. 오페라에서 연기를 하는 데도 제약이 많았습니다. 대본을 잘 외우지도 못했고 연기조차 어색했죠. 몸집이 커 멋진 주인공 역을 따내는 데도 한계가 있었습니다. 하지만 그는 특유의 긍정적인 마인드로 끊임없이 연습하며 자신을 단련

시켰습니다. 악보를 잘 못 읽어도 자신만의 표시로 음악을 익히고 기록했죠.

그리고 마침내 26살이 되던 해, 이탈리아에서 열린 '아칼레 페리 국제 콩쿠르'에서 수상하며 본격적으로 이름을 알리게 됐습니다. 이후엔 오페라 〈라 보엠〉을 시작으로 〈투란도트〉 〈사랑의 묘약〉 〈리골레토〉 등 수많은 오페라에 출연하게 됐습니다. 파바로티가 꿈꿨던 대로 〈네순 도르마〉를 비롯해 〈사랑의 묘약〉에 나오는 〈남몰래 흘리는 눈물〉 〈라 보엠〉의 〈그대의 찬 손〉 등 많은 오페라 아리아가 그를 통해 더욱 사랑받게 됐죠.

 1시간 7분 동안 쏟아진 박수갈채

그에겐 '하이 C의 제왕'이란 별명도 생겼습니다. 37살에 출연한 오페라 〈연대의 딸〉에서 수차례 3옥타브 도에 해당하는 하이 C를 불러 생겨난 별명입니다. 그만큼 파바로티는 높은 음역대에서 맑고도 폭발적인 성량을 보여주는 것으로 유명했습니다.

그는 '벨 칸토(bel canto) 창법'을 완벽하게 구사한 인물로도 평가받고 있습니다. 벨 칸토는 '아름다운 노래'라는 뜻의 이탈리아어로, 그 의미처럼 아름답고 매끈하게 노래를 부르는 것을 이르죠. 음과 음 사

이가 끊어지지 않고 부드럽게 이어가야 하므로 고난도의 테크닉이 필요합니다. 그는 매번 이를 완벽하게 소화해 관객들을 깜짝 놀라게 했습니다. 오랜 시간이 흐르도록 벨 칸토 창법의 대명사로 꼽힐 정도죠.

파바로티는 노래뿐 아니라 연기의 폭도 점차 넓혀 나갔습니다. 그래서 '베리스모 오페라'에도 출연하게 됐습니다. 베리스모 오페라는 상류층이 아닌 일반 서민들의 이야기를 소재로 삼는 사실주의 오페라를 의미합니다. 다른 오페라들에 비해 훨씬 뛰어나고 정교한 연기력이 필요하다 보니 주변의 우려도 있었지만, 파바로티는 이 또한 매끄럽게 해냈습니다.

뛰어난 실력 덕분에 역사상 파바로티만큼 대중적인 인기를 누린 테너는 찾아보기 힘듭니다. 그와 함께 3대 테너로 불렸던 플라시도 도밍고, 호세 카레라스 가운데서도 인기가 가장 많았죠. 파바로티는 53살에 영광스러운 기록으로 기네스북에 오르기도 했는데요. 〈사랑의 묘약〉 공연에서 관객들이 공연이 끝난 후 1시간 7분에 달하는 박수갈채를 쏟아낸 겁니다. 파바로티는 계속되는 앙코르 요청에 165번이나 무대 밖으로 나갔다 다시 올라왔죠.

호퍼의 빛과 바흐의 사막

 월드컵 때마다 모인 세계 3대 테너

그가 큰 인기를 누린 이유는 끊임없이 사람들과 소통하려고 노력한 영향도 컸습니다. 파바로티는 사람을 좋아해서 늘 친근하고 밝은 표정으로 사람들을 대했습니다. 대화를 즐긴 것은 물론 장난치는 것도 좋아했다고 합니다.

소외된 사람들을 돕는 데도 앞장섰죠. 그는 1992년부터 2003년까지 매년 전쟁 난민과 고아들을 위한 자선 콘서트 〈파바로티와 친구들〉을 열었습니다. 여기엔 스티비 원더, 머라이어 캐리, 셀린 디옹 등 유명 스타들이 총출동했습니다.

파바로티, 도밍고, 카레라스가 함께 〈스리 테너 콘서트〉를 연 것도 의미가 깊습니다. 역사상 가장 유명한 세 명의 테너들이 모여 1990년 이탈리아 월드컵부터 시작해 월드컵이 열리는 4년마다 콘서트를 개최한 겁니다. 이들이 함께 한 무대 영상은 지금 봐도 짜릿한 전율과 감동을 선사합니다.

세 명이 함께 한 마지막 콘서트는 2002년 한일 월드컵이었습니다. 이들은 당시 한국과 일본에서 차례로 공연을 열었습니다. 2006년 독일 월드컵엔 아쉽게도 함께 하지 못했는데요. 파바로티가 췌장암에 걸렸기 때문이었습니다. 2007년 투병 끝에 그는 세상을 떠났지만, 세

계 최고의 테너들이 모여 함께 만든 위대한 무대는 영원토록 기억될 겁니다.

다양한 예술 장르 가운데 오페라는 유독 장벽이 높다고 생각하는 분들이 많습니다. 하지만 오페라는 누구나 재밌게 감상할 수 있는 장르입니다. 흥미진진한 스토리와 함께 아름다운 아리아도 즐길 수 있죠. '오페라를 친근하게 만든 사람'이고 싶어 했던 파바로티의 생전 노래들을 들으며 오페라와 가까워져 보는 건 어떨까요.

지독히 척박한, 지금 이곳에서도

● 장 프랑수아 밀레

목가적이고 평온한 느낌이 물씬 풍깁니다. 추수가 끝난 들판에서 이삭을 줍는 세 여인의 모습을 담은 〈이삭 줍는 여인들〉이란 작품입니다. 프랑스 출신의 화가 장 프랑수아 밀레(1814~1875)의 그림이죠. 농촌을 배경으로 한 작품 중 이보다 더 유명한 그림이 있을까요?

그런데 첫인상과 달리 그림 속엔 서글픈 현실이 담겨 있습니다. 여인들의 얼굴은 머릿수건 때문에 잘 보이지 않는데요. 왠지 얼굴이 어둡고, 온몸이 지쳐 보입니다. 허리를 잔뜩 굽히고 있어 더 그렇게 보이기도 하죠.

이들의 이삭줍기는 가난과 고통의 무게를 고스란히 담고 있습니다.

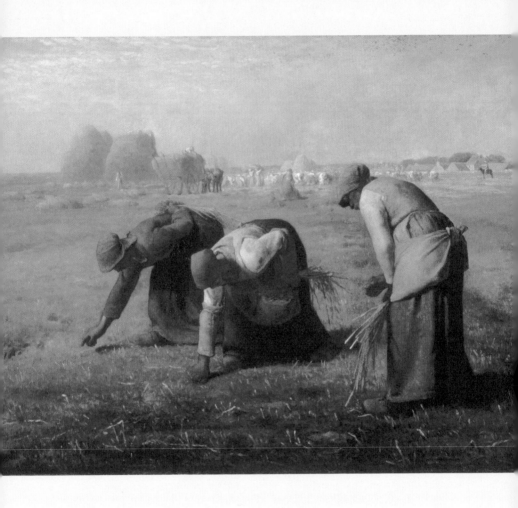

밀레, 이삭 줍는 여인들, 1857, 오르세 미술관

농사를 지을 수도 없을 만큼 가난해서, 추수가 다 끝난 다른 사람의 밭에서 남은 이삭을 줍고 있는 겁니다. 당시 농촌엔 이삭을 주워서라도 버텨야 할 정도로 궁핍한 사람들이 많았습니다.

밀레는 빈곤한 농민들의 고된 삶과 소박한 일상을 평생 바라봤습니다. 그리고 그 숭고함을 화폭에 담아냈습니다. 그는 이를 통해 19세기 프랑스 바르비종파를 대표하는 사실주의 화가가 됐습니다. 고흐의 〈씨 뿌리는 사람〉도 같은 제목의 밀레 작품 〈씨 뿌리는 사람〉을 보고 자신만의 화풍으로 재해석해 그린 건데요. 밀레의 그림에서 영감을 얻어, 존경의 의미를 담아 따라 그렸습니다.

✖ "솔직하게, 되도록 능숙하게"

밀레는 원래 부농의 아들로 태어났습니다. 아버지가 그의 재능을 알아보고 그림을 배울 수 있도록 도왔죠. 하지만 아버지가 돌아가시며 가세가 급격히 기울었습니다. 이로 인해 그는 그림 공부도 중단하고 농사를 짓기 시작했습니다. 밀레를 안타깝게 여긴 할머니가 그에게 다시 미술 공부를 권했는데요. 그는 할머니의 응원 덕분에 다시 힘을 내 파리 에콜 데 보자르에 입학했지만, 생계 자체가 어렵다 보니 머지않아 학업을 중단해야 했습니다. 이후에도 생계를 이어 나가는 데 많

은 어려움을 겪었습니다. 초상화와 풍속화를 그리며 근근이 버티는 정도였죠.

어려운 상황에서도 27살에 결혼을 하고 가정을 이뤘지만 행복은 너무 짧았습니다. 극심한 가난으로 인해 3년 만에 아내가 폐병으로 세상을 떠나고 말았습니다. 많이 힘들어하던 밀레에게 새로운 사랑도 찾아왔습니다. 카페에서 일하던 여성 카트린 르메르를 만나 많은 위로를 받고 깊은 감정을 나누게 된 겁니다. 하지만 가족들은 카트린의 신분이 더 낮다는 이유로 크게 반대했습니다. 두 사람은 결국 가족과 인연을 끊고 평생을 함께 살았습니다.

밀레는 카트린과의 사랑을 힘으로 다시 일어서고자 했습니다. 그리고 35살이 되던 해, 두 사람은 파리 근처 퐁텐블로 숲가의 작은 마을인 바르비종이라는 곳으로 함께 떠났습니다. 이곳엔 주로 자연 풍경을 그리는 화가들이 모여 있었습니다. 테오도르 루소, 쥘 뒤프레 등이 대표적입니다. 밀레도 바르비종에 안착해 농사를 짓고 그림도 그렸죠. 이들은 신화에 나올 법한 이상적인 아름다움으로만 가득 찬 자연이 아닌, 실제 눈앞에 보이는 풍경을 그렸습니다. 그래서 거칠고 투박하게 보이기도 하지만, 더욱 사실적이고 생생하게 느껴집니다.

밀레는 이곳에서 자신의 눈으로 본 농촌의 모습을 화폭에 담기 시작했습니다. 〈씨 뿌리는 사람〉〈이삭 줍는 여인들〉〈만종〉 등이 모두

여기서 탄생했죠.

그런데 그의 작품들은 늘 논란의 대상이 됐습니다. 당시 농촌을 배경으로 한 그림 대부분은 풍경에 초점이 맞춰져 있었습니다. 반면 밀레의 작품에선 풍경보다 사람이 중심이 됐습니다. 그것도 지금까지 그림의 주인공이 된 적이 없었던 농민들이었습니다. 고된 노동과 끝없는 가난으로 힘겨워하는 농민들의 모습을 여실히 담은 겁니다. 부르주아들은 격한 반응을 보였습니다. 밀레의 작품들로 인해 농민들의 마음이 동요할까 걱정하며 신랄한 혹평을 내놓았죠. 그럼에도 밀레는 흔들리지 않았습니다.

"나는 내가 본 것을 솔직하게, 되도록 능숙하게 표현하려 할 뿐이다."

〈만종〉 그림에 관이 있다?

밀레의 작품 중 〈이삭 줍는 여인들〉 못지않게 유명한 그림이 있습니다. 바로 〈만종〉입니다. 이 작품은 해 질 무렵 한 농부 부부가 저녁 기도 종소리를 듣고 경건하게 기도하는 모습을 담고 있습니다. 박수근 화백이 어린 시절 이 그림을 보고 감동을 받아, 화가가 되기로 결심했다는 얘기도 유명하죠.

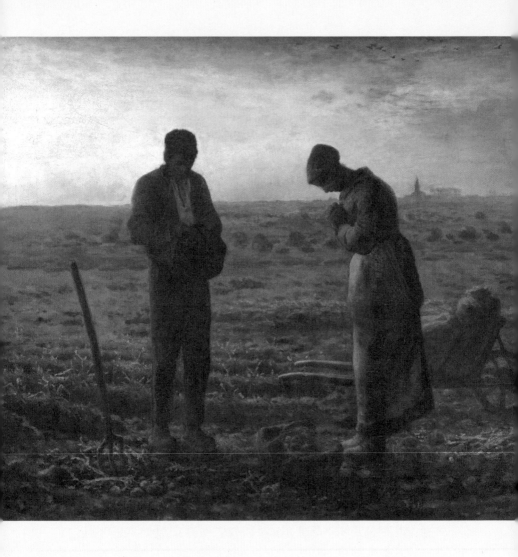

밀레, 만종, 1857~1859, 오르세 미술관

그런데 〈만종〉을 두고 한때 충격적인 논란이 일기도 했습니다. 초현실주의 화가 살바도르 달리가 〈만종〉 그림의 가운데에 놓인 바구니에 대해 놀라운 이야기를 했기 때문입니다. 달리는 그 속에 있는 것이 감자가 아니라, 극심한 가난과 배고픔으로 잃은 아기가 든 관이라고 주장했습니다. 그의 말대로 X선 촬영을 한 결과, 관 모양의 형태를 그려 넣은 흔적이 실제 발견되기도 했습니다. 진실은 무엇일까요. 밀레가 정말 관을 그리려 했던 건지 아닌지 정확히 알 순 없습니다. 그럼에도 밀레가 얼마나 농민들의 고통에 가슴 아파하고, 그 고통을 화폭에 고스란히 담으려 했는지 짐작할 수 있습니다.

 "지금의 위치는 중요하지 않다"

밀레는 50대가 돼서야 명성을 얻기 시작했습니다. 50살이 되던 해 파리 만국박람회에 〈이삭 줍는 여인들〉과 〈만종〉 등이 출품되며 국제적으로 이름을 알렸죠. 2년 후엔 프랑스 훈장 중 최고의 명예인 레지옹 도뇌르 훈장도 받았습니다. 오랜 기다림 끝에 얻은 영광에 얼마나 감격스럽고 기뻤을까요.

그러나 아쉽게도 그는 이후 활발히 활동하지 못했습니다. 많은 고생을 하고 가난에 시달렸던 탓에 건강이 크게 악화됐고, 결국 61살에

세상을 떠났습니다.

　매일 이른 새벽 일어나 메마른 땅에 씨앗을 뿌리고, 물을 주며 소중히 가꾸고, 두 손 모아 기도하는 간절한 마음. 오늘을 살아가는 여러분의 마음도 농부의 마음과 비슷하지 않을까 싶습니다.

　밀레에게도 현실은 지독히 척박한 땅 그 자체였습니다. 그럼에도 풍작을 기원하는 농부처럼 그는 끝까지 희망을 버리지 않았습니다.

　"지금 어느 위치에 있느냐는 중요하지 않다. 어디에 있든 목표에 닿을 수 있는 새로운 출발점이 될 수 있기 때문이다."

아빠, 보고 있어?
〈오징어 게임〉에 내 음악 나와!

요한 슈트라우스 2세

♪ 〈아름답고 푸른 도나우강〉

456명의 사람들이 456억 원을 차지하기 위해 목숨을 걸고 게임을 시작합니다. 어떤 작품인지 바로 떠오르시죠. 전 세계 시청자들을 사로잡으며 K콘텐츠 열풍을 일으킨 넷플릭스 오리지널 콘텐츠 〈오징어 게임〉입니다.

기훈(이정재)을 비롯한 참가자들은 비장한 표정을 한 채 형형색색의 계단을 지나 게임 장소에 도착합니다. 그리고 게임이 시작되면, 이곳은 곧 핏빛으로 물듭니다. 혹시 이 장면들에 나온 음악을 기억하시나요. 내용은 잔인하지만 음악은 슬프거나 어둡지 않습니다. 오히려 밝고 경쾌하죠.

오스트리아 출신의 음악가 요한 슈트라우스 2세(1825~1899)가 만든 〈아름답고 푸른 도나우강〉이란 곡입니다. '쿵짝짝' 3박자의 전형적인 왈츠 음악입니다. 선혈이 낭자한 죽음의 게임에 경쾌한 춤곡이 울려 퍼진다니 놀라운데요. 모순되게 느껴지면서도 강렬하게 다가옵니다.

희망과 불안 사이에서 '쿵짝짝' 춤곡을

〈아름답고 푸른 도나우강〉은 오랜 시간이 지나도록 많은 사람들이 즐겨듣고 있습니다. 매년 1월 1일 빈 필하모닉 오케스트라가 신년 음악회에서 연주하는 고정 앙코르곡이기도 합니다. 〈타이타닉〉 〈2001 스페이스 오디세이〉 등 다수의 영화에도 나왔습니다.

〈오징어 게임〉에선 어떤 의미로 사용됐을까요. 이 음악은 슈트라우스 2세가 사람들에게 희망을 주기 위해 만들었습니다. 1866년 오스트리아가 프로이센과의 전쟁에서 패하자 국민들의 사기는 많이 떨어졌습니다. 이후 상황을 걱정하고 불안해하는 사람이 많았죠. 그러자 그는 국민들의 상처와 불안을 어루만지고 위로하기 위해 이 곡을 만들었습니다.

〈오징어 게임〉에서도 이 음악은 희망과 불안이 교차하는 게임 참가자들의 복잡한 심정을 동시에 담고 있습니다. 목숨을 걸고 게임을 해

야만 하는 기묘한 상황, 참가자들 사이에 흐르는 팽팽한 긴장감, 그럼에도 우승을 하면 가난에서 벗어날 수 있다는 작은 희망을 표현하기 위해 왈츠 음악을 사용한 겁니다.

슈트라우스 2세는 〈아름답고 푸른 도나우강〉을 비롯해 다양한 왈츠 음악을 만들었는데요. 그중 많은 작품들이 오늘날까지 큰 사랑을 받고 있습니다. 그의 이름을 잘 모르는 분들도, 음악을 들으면 익숙하게 느끼시죠. 슈트라우스 2세의 왈츠 음악은 어떤 매력을 갖고 있을까요.

🎹 아버지와 아들의 '왈츠 전쟁'

슈트라우스 2세의 음악 이야기를 하기 전, 먼저 그의 이름 뒤에 붙은 '2세'의 의미와 그 무게에 대해 살펴보겠습니다. 2세는 그와 아버지와 이름이 같기 때문에 붙은 겁니다. 그래서 아버지는 요한 슈트라우스 1세, 아들은 요한 슈트라우스 2세로 불리고 있습니다. 이름만 같은 게 아닙니다. 더 놀라운 점은 부자(父子) 모두 왈츠 음악의 대가라는 사실입니다. 아버지는 '왈츠의 아버지', 아들은 '왈츠의 왕'이라고 각각 불리죠.

두 사람의 음악 모두 많은 사랑을 받았습니다. 슈트라우스 1세가

만든 〈라데츠키 행진곡〉도 유명하고 오늘날까지 자주 울려 퍼집니다. 이 음악 역시 빈 필하모닉이 신년 음악회 때마다 연주하는 앙코르곡이죠.

그런데 이들의 관계는 평범한 부자의 모습과는 많이 다릅니다. 아버지인 슈트라우스 1세는 생전에 잘 나가는 스타 음악가였습니다. 그러다 보니 가정엔 매우 소홀했습니다. 연주 투어를 다니며 숱한 염문을 뿌리고 다니기도 했죠. 하지만 슈트라우스 2세는 아버지를 동경하고 음악가의 길을 따라 걷길 원했습니다. 아버지의 탁월한 음악적 재능과 감각을 고스란히 물려받았으니까요. 그중에서도 아버지가 사랑한 왈츠 음악을 자신도 꼭 만들고 싶어 했습니다.

하지만 아버지는 그가 음악가가 되는 것을 극구 반대했습니다. 은행가나 법률가가 되길 원했죠. 슈트라우스 2세는 아버지의 반대에도 몰래 음악을 배우러 다녔습니다. 그러다 아버지에게 들켜 심하게 맞기도 했는데요. 심지어 채찍질까지 당할 만큼 반대가 심했다고 합니다.

이런 슈트라우스 2세를 딱하게 본 스승 안톤 콜만이 도움을 줬습니다. 덕분에 그는 19살에 15명으로 구성된 악단을 꾸리게 됐습니다. 자신이 작곡한 곡들도 무도회에서 처음 발표했는데요. 관객들과 비평가들은 아버지 못지않은 슈트라우스 2세의 실력에 감탄하며 호평을 보냈습니다.

하지만 또다시 아버지가 그를 막아섰습니다. 아버지는 자신의 인맥을 최대한 동원해 아들에게 일거리를 주지 못하도록 했습니다. 스타 음악가인 아버지의 압박에 많은 음악계 사람들이 슈트라우스 2세와 거리를 뒀죠. 결국 그는 아버지의 영향력이 닿지 않는 멀고 작은 시골로 떠났습니다. 그리고 그곳에서 일거리를 구해 어렵게 음악 활동을 이어갔습니다.

아버지의 유별난 행동을 두고 다양한 해석이 나오는데요. 우선 아버지가 아들이 험난한 음악가의 길을 가지 않고, 안정적인 직장을 구하길 원했다는 얘기가 있습니다. 하지만 이는 외부적으로 알려진 이유일 뿐, 실은 아들의 재능을 크게 질투했다는 해석이 많습니다. 아들이 자신을 뛰어넘을 수 있다는 두려움에 그를 계속 배척한 거죠. 아들의 뛰어난 실력을 누구보다 잘 알고 있었기에 그 두려움도 컸던 겁니다. 하지만 이를 극복하고, 부자가 훌륭한 음악을 함께 만들었다면 얼마나 좋았을까 하는 아쉬움이 남습니다.

"불행히도 브람스 작품이 아님"

슈트라우스 2세가 활발한 활동을 하기 시작한 건 아버지가 세상을 떠나면서부터입니다. 마치 잃어버렸던 날개를 되찾은 것처럼 승승장구

했죠. 게다가 아버지의 눈치를 보느라 그를 외면했던 사람들의 태도도 순식간에 변했습니다. 잇달아 그를 찾아와 작곡과 공연을 요청했습니다. 이들 역시 오래전부터 슈트라우스 2세의 음악성을 익히 알고 있었고, 더 이상 그를 기피할 이유도 사라졌으니까요.

드디어 어렵게 찾아온 기회를 슈트라우스 2세는 매우 소중하게 여겼습니다. 그 기회를 놓치지 않으려 부단히 노력했죠. 아버지의 악단 멤버들까지 자신의 악단에 데리고 와 규모도 확 키웠습니다. 아버지가 두려워했던 것처럼 그의 명성은 아버지를 훌쩍 뛰어넘었습니다. 아버지가 왈츠 음악을 발전시켰다면, 슈트라우스 2세는 왈츠 음악을 완성했다는 평가를 받았죠.

그도 초반엔 아버지처럼 무도회에서 춤을 추기 위한 반주 정도로 왈츠 음악을 만들었습니다. 하지만 1860년대 후반부터 달라졌습니다. 춤을 추기 위한 반주 음악에 그치지 않고, 감상을 위한 독립 음악 장르로 재탄생시켰습니다. 이를 위해 그는 도입부를 길고 아름다운 선율로 바꾸고, 관현악 편성으로 음악을 더욱 풍성하게 만들었습니다. 그의 노력 덕분에 왈츠 음악은 무도회장에서 콘서트홀로 옮겨가 울려 퍼지게 됐습니다.

슈트라우스 2세가 만든 왈츠 음악은 〈아름답고 푸른 도나우강〉 〈봄의 소리 왈츠〉 등을 비롯해 500여 곡에 달합니다. 어쩌면 아버지로 인

해 혹독한 어려움을 겪으면서 더 열심히 창작 활동에 매달렸는지 모릅니다. 슈트라우스 2세는 이렇게 말했습니다.

"작곡을 하게 하는 것들 중 이게 제일 중요한데, 지갑이 텅 비면 무슨 곡이든 만들어야 한다고 마음먹게 된다는 거지."

그의 재능과 잠재력은 이런 노력과 만나 더욱 빛을 발했습니다. 오페레타(오페라에 비해 짧고 가벼운 희극으로, 대중적이고 익숙한 멜로디를 음악으로 사용해 관객들이 쉽고 친근하게 접근할 수 있도록 한 장르)로도 영역을 확장해 〈박쥐〉〈베니스에서의 하룻밤〉 등 총 16편에 이르는 곡을 만들었습니다.

요하네스 브람스, 리하르트 바그너 등 거장들도 슈트라우스 2세의 실력을 인정했습니다. 그와 가깝게 지냈던 브람스는 〈아름답고 푸른 도나우강〉 악보에 이런 글귀를 적었습니다.

"불행히도 브람스의 작품이 아님."

봄처럼 화사하고 따뜻한 날, 아름답게 피어난 꽃들을 바라보다 보면 자연스레 좋은 음악들이 듣고 싶어집니다. 슈트라우스 2세의 음악만큼 이 순간에 잘 어울리는 곡들이 있을까요. 오늘 하루만큼은 짜증나고 우울한 감정은 잊고, 왈츠 선율에 맞춰 살랑살랑 몸도 마음도 가볍게 가져보는 건 어떨까요.

그림 주인이 너라고? 판사 앞에서 그려봐!

마거릿 킨

───────

동그랗고 큰 눈의 아이를 그린 그림. 한 번쯤 이런 작품들을 보신 적이 있으실 겁니다. 작가는 잘 모르더라도 그림은 전 세계적으로 유명합니다.

　미국의 여성화가 마거릿 킨(1927~2022)이 그린 작품들입니다. 그녀는 〈제1 성배〉 등을 포함해 큰 눈을 가진 아이, 일명 〈빅 아이즈(Big Eyes)〉 작품들을 그려 미국 미술계에 열풍을 일으켰습니다. 일부 비평가들은 키치 예술(저급한 수준의 예술)이라 혹평했지만, 대중들은 마거릿의 그림에 열광했죠.

　작품이 큰 인기를 얻었음에도 마거릿의 삶은 순탄치 않았습니다.

팀 버튼 감독은 그녀의 이야기를 기반으로 영화 〈빅 아이즈〉(2015)를 만들었는데요. 영화를 보더라도 '실화가 영화보다 더 영화 같다'라고 느껴질 정도로 마거릿은 많은 우여곡절을 겪었습니다. 마거릿에겐 무슨 일이 있었던 걸까요.

✕ 눈으로 감정을 읽다

마거릿은 어릴 때부터 사람의 눈에 많은 관심을 가졌습니다. 고막 이상으로 한쪽 귀의 청각을 거의 잃다시피 하고, 큰 수술을 한 것이 계기가 됐습니다. 소리가 잘 안 들리자 그는 상대의 눈을 유심히 쳐다보기 시작했습니다. 눈을 보며 상대의 감정을 읽고 이해했던 겁니다.

　마거릿은 건강상의 문제뿐 아니라 부모님의 이혼으로 더 힘든 상황에 처했습니다. 그러자 스스로를 달래기 위해 그림을 그리기 시작했습니다. 다행히 뛰어난 재능을 보였고 화가로서의 꿈을 키워나갈 수 있었습니다. 성인이 된 후엔 꿈을 이뤄 화가로 활동했지만, 아쉽게도 이름을 알리지 못했습니다. 당시 분위기상 여성 화가 대부분은 실력을 온전히 인정받지 못했기 때문입니다. 고통은 여기서 끝이 아니었습니다. 폭력적인 첫 번째 남편과 헤어진 후엔 더욱 힘든 나날을 보냈습니다. 혼자 돈을 벌며 육아를 해야 했지만 이혼녀로서 제대로 된

직장을 구하는 것조차 쉽지 않았습니다.

그러던 중 28살이 되던 해, 마거릿은 두 번째 남편 월터를 만나게 됐습니다. 마거릿의 본명은 페기 도리스 호킨스입니다. 하지만 월터로 인해 '마거릿 킨'으로 활동하게 됐습니다. 월터의 성이 '킨(KEANE)'이기 때문이었는데요. 마거릿은 이 성으로 인해 오랜 시간 '유령 화가'로 살아야 했습니다.

마거릿이 처음부터 월터에게 강하게 이끌린 건 아니었습니다. 하지만 딸 제인을 잘 키울 수 없는 열악한 환경에서 많은 고민을 하던 중, 월터에게 안정감을 느끼고 결혼을 결심했습니다. 그렇게 이뤄진 재혼 생활은 행복할 줄 알았지만, 마거릿은 이로 인해 인생에서 가장 큰 고난과 마주하게 됐습니다.

사업 수완이 좋았던 월터는 여성 화가로서 인정받기 힘든 아내의 그림을 자신이 그린 것처럼 속여 판매하기 시작했습니다. 그림을 활용해 포스터, 엽서 등도 찍어 내 많은 돈을 벌었습니다. 사람들은 아무 의심 없이 그 작품들을 모두 월터가 그렸다고 생각했습니다. 마거릿이 결혼 후 월터의 성 '킨'으로 작품에 사인을 했기 때문이죠.

월터는 마거릿이 작품에 큰 눈 아이를 그린 이유도 그럴싸하게 포장했습니다. "빅 아이즈는 2차 세계대전 이후 전쟁으로 피폐해진 도시와 절망에 빠진 아이들을 생각하며 그렸습니다."

모든 영광을 남편에게 빼앗긴 상황에서도 마거릿은 묵묵히 참았습니다. 세상에 자신을 당당히 드러내고 활동하기엔 제약이 많았고, 진실을 밝힐 방법도 마땅치 않았으니까요. 하지만 답답함을 느끼고 나름의 돌파구를 찾기도 했습니다. 아메데오 모딜리아니의 작품과 비슷한 느낌의 그림들을 그리는 등 화풍을 일부 바꿔 자신의 이름으로 전시했죠. 그러나 이 시도는 대중들에게 외면당했습니다.

월터는 이를 악용해 돈을 버는 데 더욱 매진했습니다. 마거릿은 감금된 채 하루 16시간 이상 그림을 그려야 했죠. 월터의 만행은 점점 극에 달해, 마거릿과 제인의 목숨을 위협하기까지 했습니다. 그러자 결국 마거릿은 그와 이혼을 결심하게 됐습니다. 모든 재산을 내어주고, 그림 30여 점을 그려 보내주는 조건을 들어줘야 했지만 그를 과감히 떠났죠.

영화보다 더 영화 같은 짜릿한 법정 승부

이혼을 하는 순간에도 많은 양보를 할 수밖에 없었던 마거릿. 그러던 어느 날 그녀는 큰 결심을 하고 용기를 냈습니다. 1970년 한 라디오 방송에 출연해 빅 아이즈를 그린 사람이 자신이라고 밝힌 겁니다. 월터는 당황해하면서도, 마거릿의 거짓말이라 대응했습니다.

마거릿이 힘겹게 용기를 냈지만, 진실은 한참 동안 제대로 알려지지 않은 채 묻혀 있었습니다. 마거릿이 원만한 해결을 위해 법적 대응까진 자제하고 있었기 때문이죠. 그러다 1984년 월터가 다시 한 매체에 마거릿이 거짓말을 한다는 인터뷰를 하며 논란이 재점화됐습니다. 마거릿은 더 이상 억울한 일을 당하지 않기 위해 마음을 바꾸고 소송을 시작했습니다.

그리고 법정에선 박진감 넘치고 통쾌한 명장면이 탄생했습니다. 1986년 판사는 서로 치열한 공방을 벌이던 두 사람에게 이런 명령을 내립니다.

"법정에서 한 시간 안에 빅 아이즈를 그려보시오."

마거릿은 환히 웃으며 자신 있게 그림을 그렸습니다. 반면 월터는 온갖 핑계를 대며 시간을 끌다, 어깨가 아파 그림을 못 그리겠다고 했죠. 영화에도 이 순간이 고스란히 담겨있습니다. 결과는 어떻게 됐을까요. 마침내 빅 아이즈의 진짜 주인이 마거릿이란 사실이 온 세상에 알려지게 됐습니다.

✕ "드디어 나의 그림에 나의 서명을"

마거릿은 법정에서 그린 그림에 〈증거물 #224〉이란 제목을 붙였습

호퍼의 빛과 바흐의 사막

니다. 자신의 영혼과 감성이 고스란히 담긴 작품. 이것이 곧 법정에서 증거가 되는 동시에 자신이 그동안 살아온 인생을 증명해 준다는 의미죠. 작품 속 소녀는 울타리에 갇힌 채 세상을 바라보고 있습니다. 하지만 얼굴 아래쪽엔 환한 빛이 비치고 있습니다. 소녀가 세상을 바라보는 눈도 많이 우울하거나 두려움에 가득 차 보이진 않습니다. 모든 것을 다 알고 있다는 듯한 표정처럼 보이기도 하고, 세상에 나가고자 하는 결연한 의지가 느껴지기도 합니다.

아쉽게도 마거릿은 재판 이후 배상금을 한 푼도 받지 못했습니다. 월터가 이혼하며 받은 재산 모두를 탕진해 파산 신청을 해버렸기 때문이죠. 그럼에도 마거릿은 "나는 이제 그림에 내 서명을 할 수 있다. 그건 정말 축복이다"라고 말했습니다.

30여 년 동안 유령 화가로 지냈던 마거릿은 승소 후 활발한 활동을 이어갔습니다. 그림의 분위기도 이전과 많이 달라졌습니다. 더욱 화사하고 밝아졌죠. 마거릿은 이렇게 말했습니다.

"나는 오랜 시간 거짓말을 했고, 이는 내가 두고두고 후회하는 결정이다. 하지만 그로 인해 진실의 가치를 배웠다. 명성, 사랑, 돈 그 무엇도 양심을 버릴 정도로 가치 있는 것은 없다."

빛으로 바라본 건 어둠이었다

그림자의 동행가들

어둠이 내리면 당신의 고독이 흘러요

●

에드워드 호퍼

───────

어두운 밤, 어느 작은 식당에 불이 켜져 있습니다. 주인과 손님까지 네 명의 사람이 있네요. 그런데 다들 표정이 잘 보이지 않습니다. 가장 왼쪽에 있는 남성은 등을 돌린 채 몸을 살짝 숙이고 있습니다. 가운데 남녀도 앞을 바라보고 있다는 정도만 알 수 있습니다. 연인처럼 보이긴 하지만 정확히 무슨 관계인지는 알 수 없죠. 식당 주인도 마찬가지입니다. 손님을 바라보고 있는 것 같지만 구체적인 동작과 표정은 알 수 없습니다.

 '미국인이 가장 사랑하는 화가'로 꼽히는 에드워드 호퍼(1882~1967)의 〈밤을 지새우는 사람들〉입니다. 〈나이트 호크(Nighthawks)〉라는 제

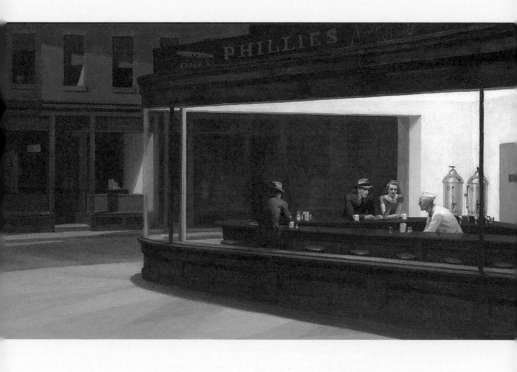

호퍼, 밤을 지새우는 사람들, 1942, 시카고 미술 협회

목으로도 불리는 이 그림은 현대인의 고독을 고스란히 담아낸 명작으로 평가받고 있습니다. 단순히 식당을 그린 것뿐인데, 대체 고독과 무슨 관련이 있는 걸까요.

✕ 차가운 밤공기와 적막, 그리고 오늘의 무게

작품 속 상황이 너무나 흔하고 익숙한 일상 속 모습이라 마치 어디서 본 듯한, 나 자신이 직접 경험한 듯한 느낌이 들지 않으시나요. 어쩌면 여러분의 어제 또는 오늘 밤의 모습일 수 있습니다. 그렇게 생각하면, 그림 속 인물들의 표정을 상상해 보실 수 있을 겁니다.

차가운 밤공기와 호젓한 적막, 지친 몸을 이끌고 한 끼 때우러 들어간 작은 식당, 밥을 먹으면서도 다 덜어내지 못한 오늘의 무게, 내일을 또 살아내야만 하는 버거움…. 이 모든 상황과 분위기, 감정이 고스란히 떠오르지 않으시나요. 그림 속 인물들도 비슷할 겁니다. 지친 하루의 끝자락에 누군가는 배를 채우기 위해, 누군가는 돈을 벌기 위해 이 식당이라는 공간에 존재하고 있는 거죠.

여러분에겐 내면의 고독을 알아주는 사람이 곁에 있으신가요. 사실 아무리 가까운 가족, 연인, 친구라 해도 그 감정을 온전히 다 털어놓긴 어렵습니다. 지독히도 못나고 초라해 보일 수 있으니까요. 그런데

이 그림은 누구에게도 미처 말하지 못한 수많은 감정을 다 담아내고 있는 것만 같습니다.

호퍼 스스로 자신의 이야기를 그림에 담아낸 것인지도 모르겠습니다. 오랫동안 직장인으로 일하며 현실과 꿈 사이에서 고민을 거듭하고 고군분투했으니까요. 평범한 현대인의 초상 그 자체죠. 그래서 호퍼는 미국을 대표하는 사실주의 화가로 꼽힙니다.

그의 삶도 보통 사람들과 크게 다르지 않았습니다. 어린 시절엔 미국으로 건너온 네덜란드 출신 부모님의 사랑과 지원을 받으며 무탈하게 자라났습니다. 중산층에 속했기 때문에 특별히 큰 어려움은 없었습니다. 어릴 때부터 미술에도 재능을 보였습니다. 그런데 호퍼는 뉴욕일러스트레이팅 학교에 진학해 순수 미술이 아닌, 상업 디자인을 먼저 공부했습니다. 취업을 하고 안정적인 생활을 하기 위해선 상업 디자인을 공부하는 게 훨씬 유리하다는 부모님의 권유 때문이었습니다. 꿈보다 현실을 택하게 되는 오늘날 수많은 청춘들과 비슷하죠.

그러다 18살엔 현재의 '파슨스디자인스쿨'의 전신인 뉴욕예술학교에 편입했습니다. 이곳에서 호퍼는 예술 인생의 중요한 밑거름을 만들게 됐습니다. 그의 스승 로버트 헨리가 이런 조언을 한 겁니다.

"끊임없이 주변의 삶을 관찰하고 자신의 고유한 생각을 솔직히 표현하라."

단순히 사물을 그리는 것에 그치지 않고 사회와 시대상을 함께 바라봐야 하며, 이에 대한 자신만의 생각을 최대한 담아내기 위해 노력해야 한다는 의미였습니다. 호퍼는 헨리의 조언대로 세상을 자신만의 시선으로 보는 법을 익히고 그리기 시작했습니다.

졸업 후엔 부모님의 도움으로 프랑스 파리로 떠나 다양한 화풍을 익힐 기회를 가졌습니다. 당시 파리에선 파블로 피카소, 앙리 마티스를 중심으로 입체파와 야수파의 그림이 큰 인기를 얻고 있었습니다. 하지만 그는 이와 반대로 클로드 모네, 에두아르 마네 등 인상파의 그림에 주목했습니다. 인상파 화가들이 화폭에 담아낸 빛의 마법에 매혹됐죠. 빛을 활용해 어떤 효과를 낼 수 있는지 세세히 연구하고 자신만의 방식으로 소화하려 노력했습니다.

다시 뉴욕으로 돌아온 그는 광고 회사에 취업해 일러스트레이터로 일하며 돈을 벌었습니다. 패션 잡지 등에 들어가는 그림을 주로 그렸죠. 그러나 호퍼의 마음 한 켠에선 순수 미술에 대한 열정이 솟아나고 있었습니다. 바쁜 직장 생활을 이어 나가야 했지만, 호퍼는 꿈을 포기하지 않았습니다. 틈틈이 그림을 꾸준히 그리고 또 그렸습니다. 하지만 별다른 성과가 없었습니다. 개인전도 38살에야 처음 열게 됐습니다. 첫 개인전마저도 반응이 좋지 않았죠. 심지어 한 작품도 팔지 못했습니다.

호퍼의 그림들은 당시 미술계 트렌드와 거리가 있었습니다. 추상미술을 좋아하는 사람들이 많았고, 미술계에서도 이런 분위기를 더욱 끌어 올리려 했습니다. 하지만 그의 작품들은 현실의 대상 또는 실재할 법한 대상을 그리는 구상화에 해당했습니다. 〈주유소〉란 작품은 어스름이 내린 한적한 시골의 길 위, 어느 작은 주유소를 그린 겁니다. 흔히 볼 수 있는, 왠지 언젠가 한 번쯤 갔을지도 모를 길 위의 공간을 한 장의 사진을 찍듯 생생하게 화폭에 담았죠. 그렇게 호퍼는 주로 길 위에 있는 주유소, 식당 등을 잇달아 그렸습니다. 여기에서도 고독한 현대인의 모습을 발견할 수 있습니다. 〈주유소〉에서 주유하고 있는 남성의 모습은 왠지 어둡고 쓸쓸하게 보입니다. 누구나 쉽게 오가는 공간을 통해 당시 미국 사회와 시대상을 담아내려 한 겁니다. 하지만 이런 노력은 계속 외면당했습니다. 당시 사람들은 추상화에만 열광할 뿐, 호퍼의 구상화엔 눈길을 주지 않았죠.

남편을 비추려 어둠이 된 아내

그런데 인생을 살다 보면 예상치 못한 일로 인해 많은 것들이 순식간에 변하기도 합니다. 때로 소중한 사람과의 만남, 특히 사랑하는 사람과의 만남이 그런 작용을 합니다. 호퍼의 삶이 그랬습니다. 호퍼의 예

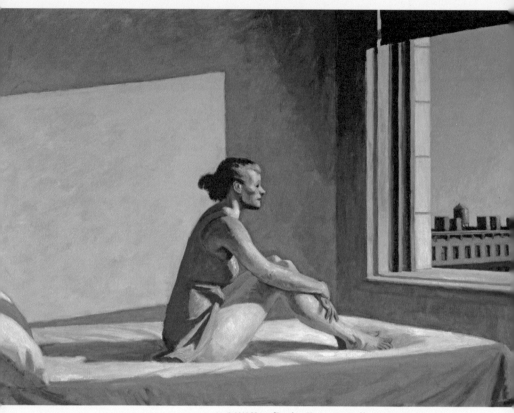

호퍼, 아침의 해, 1952, 오하이오 콜럼버스 미술관

술가로서의 여정은 41살 결혼 이후 급변하게 됩니다.

〈아침의 해〉 등 그의 작품엔 여성이 많이 등장합니다. 그중 대부분이 아내 조세핀 버스틸 니비슨입니다. 조세핀도 뛰어난 재능을 가진 화가였습니다. 그래서 호퍼의 그림 세계를 누구보다 잘 이해해 줬습니다. 직접 모델이 되어주기도 하고, 그의 전시도 적극 도왔습니다. 사랑의 힘은 대단했습니다. 아내의 도움으로 두 번째 개인전에서 호퍼는 모든 작품을 판매했습니다. 긴 기다림 끝에 드디어 자신에게도 길이 열리는 것을 확인한 그는 마침내 직장을 그만두고 전업 화가가 됐죠.

두 사람은 완벽한 파트너십을 보여준 만큼 사이가 좋았을 것 같은데요. 하지만 이들의 관계를 '다정한 부부'라고 표현하긴 어렵습니다. 호퍼는 깐깐하고 고집이 센 성격을 갖고 있었습니다. 반면 조세핀은 밝고 활동적인 사람이었습니다. 너무 다른 성격 탓에 때론 심각할 정도로 격정적인 부부 싸움을 했다고도 전해집니다.

심지어 호퍼는 아내가 화가로서 활동하는 것도 통제했습니다. 자신의 내조에 더욱 집중할 것을 원했죠. 그 뜻에 따라 조세핀은 결국 호퍼의 모델이자 매니저이자 조력자로 남게 됐습니다. 조세핀이 호퍼처럼 뛰어난 화가가 될 수 있는 기회조차 갖기 어려웠던 사실이 안타깝습니다. 그래서인지 호퍼의 작품 속 조세핀의 모습은 유독 외로워 보

입니다.

조세핀을 비롯해 호퍼의 작품 속 인물들의 고독은 빛을 통해 더욱 두드러집니다. 그의 그림 대부분엔 커다란 창문이 있습니다. 이 창문을 통해 빛이 쏟아지고 있는 순간을 담아내, 빛과 어둠을 극명하게 대비시켰습니다. 그 대비는 공간과 인물에 나타난 그림자를 통해 더욱 확연히 드러납니다. 빛이 찬란할수록 그림자는 길어지는 법이죠. 강렬한 빛으로 더 길고 어두워진 그림자는 인물의 깊고 어두운 고독을 표상합니다.

하지만 그 외로움이 차갑게 느껴지진 않습니다. 이 또한 빛 덕분인데요. 따뜻함이 있기에 고독이 지나치게 치명적이거나 위협적이진 않아 보입니다. 오히려 그림을 보며 작은 위안을 얻게 됩니다. 어둠을 견디고 버틸 수 있는 희망이 된 것이죠. 대공황 시대, 미국인들이 그의 작품들에 열광했던 건 아마도 호퍼의 빛이 준 따스한 위로 때문일 겁니다.

호퍼의 그림이 위로가 되어준 비결은 또 있습니다. 호퍼의 작품 다수엔 인물의 얼굴이 잘 보이지 않거나 표정이 제대로 드러나지 않습니다. 구체적으로 그리지 않음으로써, 오히려 관람객이 자신과 작품 속 인물을 쉽게 동일시할 수 있도록 한 것이죠. 이를 통해 많은 사람들이 작품에 스스로를 투영할 수 있었습니다. 〈밤을 지새우는 사람들〉을

보며 자신이 보낸 고된 하루를 떠올리는 것처럼 말입니다.

당신의 고독한 걸음을 응원하며

일러스트레이터로 일했던 경험도 호퍼에겐 큰 도움이 됐습니다. 세련되고 감각적인 색감과 그림체로 깊은 인상을 남겼죠. 덕분에 오늘날까지도 호퍼의 그림은 상업적으로도 다양하게 활용되고 있으며 대중들에게 큰 사랑을 받고 있습니다. 〈이층에 내리는 햇빛〉 등의 작품은 2016년 국내 '쓱 SSG(신세계 온라인 쇼핑몰)' 광고에 활용돼 인기를 얻기도 했습니다.

그의 작품은 많은 영화감독과 사진작가들에게도 영감을 줬습니다. 서스펜스의 대가 알프레드 히치콕 감독은 호퍼의 〈철길 옆의 집〉을 보고 영감을 받아 명작 〈사이코〉(1962)의 주요 배경이 되는 빅토리안 하우스를 탄생시켰습니다. 오스트리아 출신의 구스타프 도이치 감독은 〈아침의 해〉를 비롯해 호퍼의 13편의 작품을 모티브 삼아 영화 〈셜리에 관한 모든 것〉(2013)을 만들었습니다. 시대를 막론하고 호퍼의 그림이 주는 감각적이면서도 따뜻한 위로의 힘은 크니까요.

소설가이자 시인인 헤르만 헤세는 이런 말을 남겼습니다.

"말로 갈 수도, 차로 갈 수도, 둘이서 갈 수도, 셋이서 갈 수도 있다.

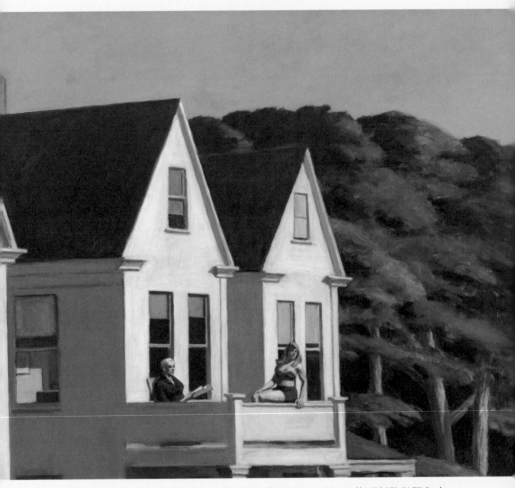

호퍼, 이층에 내리는 햇빛, 1960, 뉴욕 휘트니 미술관

하지만 맨 마지막 한 걸음은 자기 혼자 걷지 않으면 안 된다."

　인생의 모든 순간엔 내가, 또 우리가 있습니다. 그러다 결정적인 순간이 올 때면 오롯이 나의 숨소리만이 들리는 외로운 길을 걷기도 합니다. 그래서 고독은 영원할 것이고, 나를 더욱 빛나게 해줄 겁니다. 호퍼의 그림과 함께 당신의 고독한 걸음을 응원합니다.

뚱뚱함을 그린다고?
아니, 행복과 슬픔이야

페르난도 보테로

"아, 뚱뚱한 사람을 그리는 화가!"

콜롬비아 출신의 화가 페르난도 보테로(1932~)의 얘기가 나오면 많은 사람들이 이렇게 말합니다. 당연한 반응입니다. 보테로의 작품엔 항상 뚱뚱한 사람들이 등장하니까요. 그런데 보테로는 이를 부인합니다.

"나는 뚱뚱한 사람을 그리지 않는다. 볼륨을 그릴 뿐이다."

이게 무슨 뜻일까요. 그 의미를 알아보기 전에, 보테로의 작품이 주는 느낌에 대해 얘기해 보겠습니다. 그의 그림을 보면 마음이 푸근해집니다. 즐겁고 행복한 기분도 들죠. 그래서인지 보테로의 작품들은

세계적으로 유명하고 많은 사람들의 사랑을 받고 있습니다. 한국에서도 인기가 높습니다. 국내에서 여러 차례 전시가 열렸으며, 2020년엔 영화 〈보테로〉가 개봉하기도 했습니다.

하지만 보테로의 그림에서 한 가지 놀라운 점을 발견할 수 있는데요. 관람객들은 그의 작품을 보며 웃게 되지만, 정작 작품 속 인물들 대부분은 웃고 있지 않다는 겁니다. 오히려 무표정에 가깝습니다. 그럼에도 그의 작품이 사람들에게 따뜻함과 행복함을 선사하는 비결은 무엇일까요. 그 비결은 보테로가 말한 '볼륨'에 있습니다. 보테로가 선사하는 볼륨의 마법엔 어떤 비밀이 숨어 있을까요.

고전 미술에 라틴 아메리카를 더하다

보테로는 1932년 콜롬비아 메데인에서 태어났습니다. 외판원이었던 아버지를 4살에 여의고 가난하게 자랐죠. 그의 삼촌은 보테로를 투우사 학교에 보냈는데요. 보테로는 정작 투우사가 되는 것보다 황소를 그리는 데 관심을 가졌습니다. 그리고 16살에 지역 신문사 삽화가로 일하며 돈을 벌기 시작했습니다. 그 돈으로 그림을 그리고, 또 그림을 팔아 공부를 했습니다.

19살이 되던 해, 그는 미술전람회에 출품해 받은 상금으로 새로운

여정을 시작했습니다. 스페인, 프랑스, 이탈리아 등으로 가 다양한 그림을 접하고 배웠죠. 이때 디에고 벨라스케스, 프란시스코 고야와 같은 거장들의 작품을 두루 보게 됐습니다.

보테로는 그중에서도 고전 미술에 빠져들었습니다. 당시 유럽엔 추상미술이 유행하고 있었는데요. 보테로가 관심을 갖고 진행했던 작업들은 이 같은 트렌드에 역행하는 것이었습니다. 그 이유에 대해 보테로는 이렇게 말했습니다.

"인상주의 이후부터 작가들이 바탕 작업을 하지 않은 채, 캔버스에 직접 그림을 색칠하거나, 완성하는 데 1분도 안 걸리는 그림을 그린다. 이런 경향 때문에 미술의 쇠퇴기가 오고 있다."

유행과 동떨어진 보테로의 주장은 거센 비난을 받았습니다. 하지만 그는 끝까지 뜻을 굽히지 않았습니다. 그리고 고전 미술에 라틴 아메리카 미술의 특색을 곁들여 자신만의 화풍을 만들어 냈습니다.

✂ 넉넉한 몸통에 담은 풍부한 색감

보테로가 29살이 되던 해, 그에게 일생일대의 기회가 찾아왔습니다. 뉴욕 현대미술관(MoMA)이 보테로의 〈12살의 모나리자〉라는 작품을 산 겁니다. 레오나르도 다빈치의 〈모나리자〉를 패러디한 그림이죠. 이

작품을 보면 그의 재기 발랄함이 느껴집니다. 원작보다 가볍고 유쾌하면서도, 한결 풍요로운 느낌을 줍니다. 이 작품으로 보테로는 단숨에 세계적인 작가 반열에 올랐습니다. 그는 이 작품 이외에도 얀 반 에이크의 〈아르놀피니 부부의 초상〉, 라파엘로 산치오의 〈라 포르나리나〉 등 유럽 대가들의 작품을 자신만의 스타일로 재탄생시켰습니다.

보테로는 이후 그만의 볼륨이 담긴 작품들을 많이 남겼습니다. 보테로가 사람들의 몸집을 크게 그리는 것은 양감과 색채를 강조하기 위한 것인데요. 색을 최대한 넓게 칠하려면 그만큼의 공간이 있어야 하죠. 보테로는 그 공간을 몸의 부피를 최대한 키워서 확보했습니다. 넉넉한 공간에 풍부한 색감이 들어간 덕분에 보테로의 작품은 더욱 밝고 따뜻한 느낌을 선사합니다. 그는 이를 통해 '색채의 마술사'라는 별명을 얻었습니다.

이런 작업은 보테로의 정신적 뿌리인 라틴 아메리카와도 연결됩니다. 라틴 아메리카에서 풍만함은 풍요, 부유를 상징한다고 합니다. 그 볼륨이 주는 매력은 사람들의 일상을 그린 작품에서 더욱 돋보입니다. 〈소풍〉〈춤추는 사람들〉〈발레리나〉 등이 대표적입니다. 이 작품들을 보면 춤과 노래를 사랑하고 여유를 즐기는 라틴 아메리카 사람들의 특성을 엿볼 수 있습니다. 그 안에 살아 숨 쉬는 뜨거운 열정도 고스란히 느낄 수 있죠. 보테로는 이렇게 말했습니다.

"나는 모든 것을 그릴 수 있길 바란다. 마리 앙투아네트까지도. 하지만 내가 그리는 모든 것들에 라틴 아메리카의 정신이 깃들길 바란다."

나는야 양면성 구현의 달인

그런데 이상한 점이 있습니다. 보테로의 작품 속 인물들은 웃고 있지 않습니다. 인물들이 정확히 무슨 생각을 하는지 알 수 없을 정도로 무표정하죠. 그는 마냥 행복하고 따뜻한 그림을 그리는 걸 목표로 삼지 않았습니다. 그림은 현실을 그대로 반영해야 한다고 여겼죠. 〈죽마를 탄 광대들〉을 보면 그의 생각을 잘 알 수 있습니다. 무표정한 광대들의 모습은 서커스를 하느라 지치고 힘든 상황을 담고 있습니다.

　보테로는 이뿐 아니라 콜롬비아의 부정부패, 폭력, 마약 문제 등 사회 문제에도 꾸준한 관심을 가졌습니다. 그리고 이로 인해 삭막하고 황폐해진 사회적 분위기를 화폭에 담았습니다. 〈거리〉란 작품엔 여러 인물이 등장합니다. 백인, 흑인, 혼혈인, 인디언 등이 있죠. 하지만 다들 무표정한 것은 물론 누구도 서로의 눈을 바라보지 않습니다. 맨 앞에 있는 백인 여성은 흑인 아이의 손을 잡고는 있긴 하지만 아이에게 무관심해 보입니다. 두 인물이 멀찍이 서 있는 것은 물론 여성은 아예 먼 곳을 바라보고 있을 뿐입니다.

이렇듯 보테로의 시선은 차가운 현실을 바라봤지만, 그 결과물인 그림은 무겁지 않고 편안하게 다가옵니다. 그 이유는 둥글둥글한 양감과 따뜻한 색채 덕분이죠. 따뜻하지만 이성적인, 행복하지만 슬프기도 한 양면성. 이를 누구보다 잘 살리는 보테로의 재능이 놀랍습니다.

마법 같은 그림으로 사람들을 즐겁게 해주는 보테로의 나이는 90살이 넘었습니다. 살아있는 거장의 아름답고 유쾌한 작업이 더 오랫동안 이어지길 바랍니다.

결핍으로 탄생한 최고의 '물랑루즈' 화가

● 앙리 드 툴루즈 로트레크

———

"세상에, 정말 아름다워요. 꿈만 같아요. 그림에서만 보던 벨 에포크!"

1920년대 프랑스 파리에 살던 여인 아드리아나(마리옹 코티야르)는 갑자기 과거로 가게 됩니다. 이름마저 찬란한 '벨 에포크(belle epoque · 아름다운 시대)'의 파리에 가게 돼 매우 기뻐하죠.

우디 앨런 감독의 영화 〈미드나잇 인 파리〉(2011)의 한 장면입니다. 아드리아나는 가상의 인물로, 파블로 피카소의 연인으로 나옵니다.

아드리아나가 간 벨 에포크는 프랑스와 프로이센의 전쟁이 끝난 1871년부터 1차 세계대전이 발발하기 전인 1914년까지의 시기를 이릅니다. 당시 다양한 문화와 예술이 꽃피어 '아름답다'라는 빛나는 수

식어가 붙게 된 겁니다.

영화에서 아드리아나는 벨 에포크의 파리를 상징하는 공간인 카바레 '물랑루즈'에 들어가게 됩니다. 카바레는 당시 예술가들이 모여 노래와 춤을 추고, 연극을 만들기도 하던 선술집이었습니다. 물랑루즈는 파리를 대표하는 카바레였죠.

이곳에서 아드리아나는 그림을 그리고 있던 한 화가를 발견하고 반가워합니다. 앙리 드 툴루즈 로트레크(1864~1901)입니다. 로트레크는 물랑루즈의 댄서와 손님들을 주로 그렸던 '물랑루즈의 화가'로 잘 알려져 있습니다.

'물랑루즈' 하면 로트레크!

영화에선 로트레크와 함께 있던 두 화가가 모습을 드러냅니다. 폴 고갱과 에드가 드가입니다. 아드리아나는 눈앞에 있는 거장들과의 만남에 한껏 들뜨고, 물랑루즈의 매력에 흠뻑 빠집니다. 그리고 1920년대로 돌아가지 않고 과거에 머무르겠다고 선언합니다. 심지어 1920년대 아드리아나에겐 피카소를 비롯해 살바도르 달리, 어니스트 헤밍웨이 등이 함께 있는데 말이죠.

영화를 통해 짐작할 수 있듯, 그만큼 프랑스인과 예술인들에게 벨

에포크는 위대한 시기로 기억되고 있습니다. 당시 전쟁 직후 정치적 혼란이 이어지고 곳곳이 폐허가 됐었는데요. 예술이 발전하며, 깊은 어둠을 물리치고 어느 때보다 찬란한 빛을 만들어 냈습니다. 영화에 나온 로트레크, 고갱, 드가를 비롯해 클로드 모네, 에두아르 마네, 폴 세잔 등 인상파 화가들도 벨 에포크를 탄생시킨 주역들입니다.

특히 로트레크는 벨 에포크를 얘기할 때 빼놓을 수 없는 인물입니다. 이 시대를 그린 영화엔 짧은 순간이라도 그가 꼭 등장합니다. 영화 〈물랑루즈〉에도 로트레크가 나오죠. 이 작품에선 로트레크가 남자 주인공 크리스티앙(이완 맥그리거)을 극단에 들어오게 한 후, 물랑루즈에 입성하도록 돕는 인물로 나옵니다.

두 영화를 보시면 로트레크가 누군지 금방 눈치채실 수 있는데요. 그의 키가 152cm로 작기 때문입니다. 로트레크는 부유한 귀족 집안에서 태어났지만, 부모의 근친혼으로 인해 희귀 유전병을 앓았습니다. 뼈가 쉽게 부러지는 병이었죠. 그러다 10대 때 다쳐 대퇴골이 부서졌고, 그의 성장도 멈추게 됐습니다.

하지만 '결핍'은 그를 예술의 세계로 이끌었습니다. 로트레크는 원래 승마와 사냥을 좋아했지만, 다친 후부턴 주로 실내에서 활동을 할 수밖에 없었습니다. 활동적이었던 소년이 실내에만 있어야 했으니 얼마나 갑갑했을까요. 그러다 그는 그림들을 하나둘씩 그리며 스스

호퍼의 빛과 바흐의 사막

로를 위로하기 시작했습니다. 로트레크는 훗날 자신의 과거를 회상하며 "장애가 없었다면 예술을 하지 않았을 것"이라고 말하기도 했습니다.

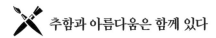 추함과 아름다움은 함께 있다

벨 에포크의 화가들은 저마다의 개성과 철학을 드러낼 수 있는 소재와 주제들을 적극적으로 찾았습니다. 모네 등 인상파 화가들은 빛이 내리쬐는 낮의 풍경을 담는 데 주력했죠. 로트레크는 정반대였습니다. 밤의 화려함과 어둠에 주목했습니다.

그는 특히 물랑루즈를 사랑했습니다. 그곳에 로트레크의 지정석이 있을 정도로, 늘 물랑루즈로 가 그림을 그렸습니다. 물랑루즈에서 일어나는 다양한 사건들과 눈앞에 펼쳐지는 순간들을 포착해 생동감 있게 담아냈죠. 그렇게 그린 드로잉 작품만 4700여 점이 넘습니다.

로트레크의 작품엔 캉캉 춤을 추는 댄서들이 자주 등장하는데요. 〈미드나잇 인 파리〉에도 물랑루즈에서 캉캉 춤을 추는 댄서들이 나옵니다. 〈물랑루즈〉에선 샤틴 역을 맡은 니콜 키드먼이 캉캉 춤을 매혹적으로 춰 화제가 되기도 했습니다.

로트레크는 물랑루즈의 댄서들뿐 아니라 서커스 단원들, 환락가의

로트레크, 물랑루즈에서의 춤, 1890, 필라델피아 미술관

여인들도 그렸습니다. 당시 많은 이들이 천하고 추하다고 생각하는 사람들이었죠. 하지만 로트레크는 그들에게서 전혀 다른 면을 발견했습니다.

"추함은 아름다운 면도 갖고 있다. 아무도 이를 알아채지 못한 곳에서 아름다움을 발견하는 일이 매우 짜릿하다."

로트레크는 상업 미술과 순수 미술의 경계를 허문 최초의 화가로도 평가받고 있습니다. 그는 460여 점에 달하는 포스터를 그렸는데요. 매혹적인 그림으로 포스터마다 엄청난 인기를 끌었습니다.

그는 자유분방하고도 강렬한 그림으로 훗날 다른 화가들에게 큰 영감을 주기도 했습니다. 〈미드나잇 인 파리〉에서 아드리아나는 로트레크를 만나 "피카소가 정말 존경하는 화가"라고 말하죠. 실제 미국 메트로폴리탄 뮤지엄 측에서 이런 평가를 하기도 했습니다.

"로트레크가 없었다면 앤디 워홀도 없었다."

✕ 결핍의 오늘이 벨 에포크가 되려면

그런데 로트레크가 혼자였다면, 이 모든 것이 가능했을까요. 실력도 뛰어났지만, 벨 에포크 특유의 문화가 그를 더욱 성장시킨 것이 아닐까 싶습니다. 프랑스 역사학자 메리 매콜리프가 쓴 《벨 에포크, 아름

다운 시대》엔 당시 화가들에 대한 설명이 나옵니다. 이들은 밤이 되면 하나둘씩 모여들어 때론 수다를, 때론 치열한 논쟁을 이어갔습니다. 모네는 그 순간을 이렇게 회상했죠.

"우리가 나눈 이야기보다 더 흥미진진한 것은 없었다. 줄곧 의견들이 부딪쳤고, 그런 다음엔 항상 새로운 목표 의식과 명료해진 머리를 갖고 집으로 돌아갔다."

로트레크 역시 영화에 나온 고갱, 드가와 가깝게 지낸 것은 물론 빈센트 반 고흐와 매우 돈독한 사이였습니다. 로트레크는 장애를, 고흐는 내면의 불안을 가지고 있었죠. 이런 결핍을 가진 화가들이 함께 생각을 나누고 예술을 꽃피웠단 점이 인상적입니다.

지금 이 시대를 정의한다면, '결핍의 시대'라고 할 수 있을 것 같습니다. 전염병과 전쟁 등 수많은 위협에 노출되어 있고, 상상력과 낭만은 갈수록 사라지고 있습니다.

그런데 벨 에포크를 살아간 이들도 그때를 결핍의 시대로 느끼진 않았을까요. 〈미드나잇 인 파리〉에서 고갱은 이런 말을 합니다.

"이 시대는 공허하고 상상력이 없어. 르네상스 시대가 좋았지."

하지만 서로가 함께였기에 그 시대는 결핍의 시대로 끝나지 않았던 것 같습니다.

오늘날도 마찬가지 아닐까요. 각자의 결핍 이면에 있는 아름다움을

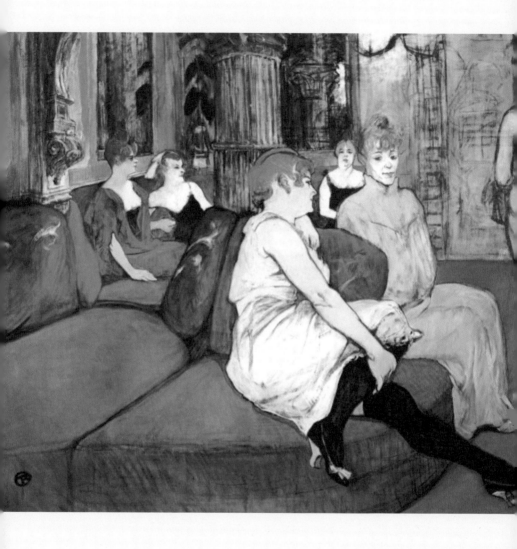

로트레크, 물랭 가의 응접실, 1894, 툴루즈 로트레크 미술관

발견하기, 치열하게 부딪히고 토론하며 상대의 머리와 가슴 속을 채워주기. 이 두 가지를 해낸다면, 결핍의 오늘은 곧 벨 에포크가 될 겁니다.

아름다움 속 비애를 담아낸
'발레리나들의 화가'

에드가 드가

―――――

눈앞에서 멋진 발레 공연이 펼쳐지고 있는 것 같습니다. 발레리나의 우아한 몸짓과 역동적인 움직임이 생생하게 다가오죠. 그림이라기보다, 공연 도중 한 장면을 카메라로 찰칵 찍은 듯한 느낌도 듭니다.

　프랑스 출신 화가 에드가 드가(1834~1917)의 〈에투알(무대 위의 무희)〉이란 작품입니다. 발레 공연 도중 빠르게 순간을 포착해서 간결하게 묘사한 걸 알 수 있습니다. 그럼에도 아름답고 환상적인 분위기를 고스란히 담아냈죠.

　그런데 발레리나의 뒤에 있는 갈색 덩어리 같은 건 뭘까요? 무대 배경이나 장치일까요? 이 부분을 자세히 살펴보면 갈색 아래에 발레

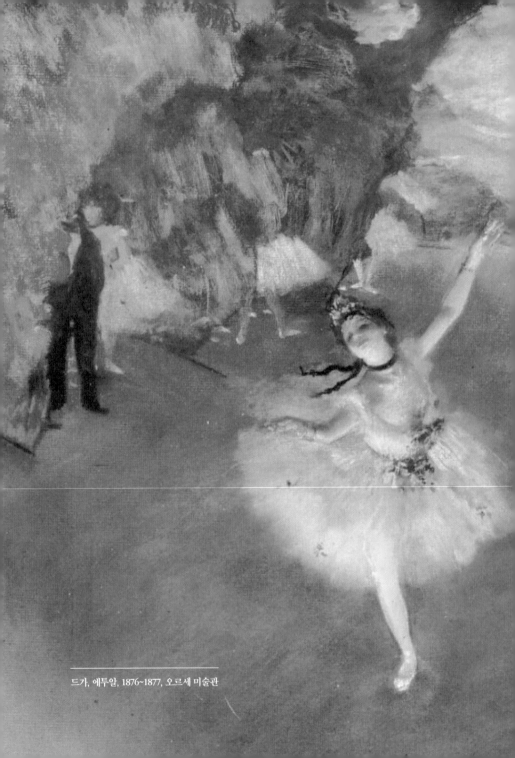

드가, 에투알, 1876~1877, 오르세 미술관

리나들의 다리가 있는 걸 알 수 있습니다. 주인공 뒤에 있는 다수의 무용수들을 하나의 덩어리처럼 색칠해 표현한 겁니다. 이를 통해 드가는 무대 위 스포트라이트가 주역에게만 쏟아지고 다른 무용수들은 그림자처럼 가려지는 슬픈 이면을 담았습니다.

드가는 이 작품 이외에도 발레리나들의 모습을 다수 그렸습니다. 하지만 단순히 그들의 아름다움만을 드러내려 하지 않았습니다. 빛나는 모습 뒤에 가려진 애달픈 현실과 비애를 함께 담아냈습니다. 진정한 '발레리나들의 화가'였다고 할 수 있죠.

✒️ 무 한 개라도 제대로 그리려면?

드가는 부유한 은행가 집안에서 태어나 풍족한 환경에서 자랐습니다. 13살에 어머니를 잃는 슬픔을 겪었지만, 아버지와 평생 친밀한 관계를 유지하며 지냈습니다. 아버지 덕분에 어렸을 때부터 다양한 문화적 경험도 할 수 있었죠. 아버지는 예술에 많은 관심을 보이는 아들을 위해 유명 미술 컬렉터들의 집에 데려가 주고, 많은 공연도 보여줬습니다.

그러나 그가 처음부터 예술가의 길을 갔던 건 아니었습니다. 드가의 어린 시절 그림 실력은 다른 유명 화가들에 비해 평범했습니다. 점

차 자라나며 화가가 되고 싶어 하긴 했지만, 뜻을 접고 아버지의 바람대로 소르본대 법학부에 진학했습니다.

하지만 법학을 공부하면서도 절대 그림을 놓지 않았습니다. 루브르 박물관에 자주 가 대가들의 작품을 모사했습니다. 많은 화가들이 자신만의 화풍을 만들어 내기 전까지 대가들의 그림 모사를 자주 했는데요, 드가는 그중에서도 특히 모사를 열심히 한 인물로 꼽힙니다.

모사 덕분에 평범했던 드가의 실력은 나날이 좋아졌습니다. 거장들의 작품을 따라 그리며 기초를 탄탄히 쌓으면서도, 정교하고 다양한 표현들을 익힌 겁니다. 드가는 "거장들의 작품은 몇 번이고 모사해도 지나치지 않는다. 모사를 제대로 해야 무 한 개라도 제대로 그릴 수 있다"라고 말하기도 했습니다.

그렇게 실력을 쌓아가던 드가는 과감히 법학 공부를 그만두고 화가의 길을 걷기 시작했습니다. 21살엔 프랑스 국립 미술학교인 에콜 데 보자르에 입학했습니다. 아버지도 아들의 결심을 응원하며 전폭적인 지원을 해줬습니다. 덕분에 그는 이탈리아로 떠나 3년이나 미술 여행을 할 수 있었습니다.

호퍼의 빛과 바흐의 사막

'순간 포착의 달인' 아니었어?

드가가 모사와 여행을 통해 접했던 거장들의 작품은 대부분 고전 미술에 해당했습니다. 신화, 역사 속 인물을 그린 작품들이었죠. 드가는 이들의 그림을 좋아했습니다. 하지만 신화와 역사 이야기엔 큰 관심을 보이지 않았습니다.

그러던 중 드가는 인상파 대표 화가 에두아르 마네를 알게 됐습니다. 두 사람은 오랜 시간 우정을 유지하면서도, 서로의 작품에 대한 솔직한 평가와 조언을 주고받으며 신뢰를 쌓았습니다. 드가는 마네를 통해 다양한 인상파 화가들도 소개받았습니다. 그리고 그들을 만나며, 과거나 상상 속 이야기가 아닌 현재 눈앞에 보이는 것들을 화폭에 담고 싶다는 생각을 하게 됐습니다. 그렇게 드가는 인상파 화가의 길로 들어서게 됐죠.

하지만 드가의 작품들을 보면 인상파 그림들과 사뭇 다르다는 점을 알 수 있습니다. 눈앞에 펼쳐지는 현실의 어느 순간을 그렸다는 점은 동일합니다. 하지만 클로드 모네와 같은 많은 인상파 화가들이 야외에 나가 빛의 변화에 따른 수련, 산 등 자연의 모습을 그린 것과 크게 달랐습니다. 드가는 자연이 아닌 사람에 많은 관심을 갖고 그리기 시작했습니다.

그림을 그리는 방식 자체에도 차이가 있었습니다. 드가의 작품을 얼핏 보면 다른 인상파 화가들처럼 즉흥적으로 그린 것으로 보입니다. 하지만 실제로는 치밀하고 정교하게 계산을 해서 완성한 작품들이 대부분이었습니다. 이런 이유들로 드가는 나중에 인상파와 결별에 이르렀습니다.

〈발레 수업〉은 무용수이자 안무가인 쥘 페로가 발레를 가르치고 있는 모습을 담은 작품입니다. 수업을 듣고 있는 발레리나들의 포즈도 다양합니다. 목을 높게 치켜든 채 손으로 등을 긁는 소녀, 허리에 손을 올리고 휴식을 취하는 소녀, 페로 앞에서 동작을 취해 보이는 소녀 등이 있죠. 이 그림을 그리기 위해 드가가 수업을 참관하고, 그중 한 순간을 빠르게 그린 것처럼 보입니다.

그런데 사실은 조금 다릅니다. 드가는 연습실을 여러 번 오가며 발레리나들의 움직임을 관찰하고 수차례 스케치를 반복했습니다. 그중 발레리나들의 평소 모습을 가장 생생하게 보여줄 수 있는 동작들을 고르고, 효과적으로 보여줄 수 있는 구도도 연구했죠. 그리고 이를 한데 모아 조합하고 하나의 그림으로 만들었습니다. '순간 포착의 달인' 인 줄 알았던 드가가 실은 오랜 고민과 연구로 명작을 빚어냈다는 사실이 인상적입니다.

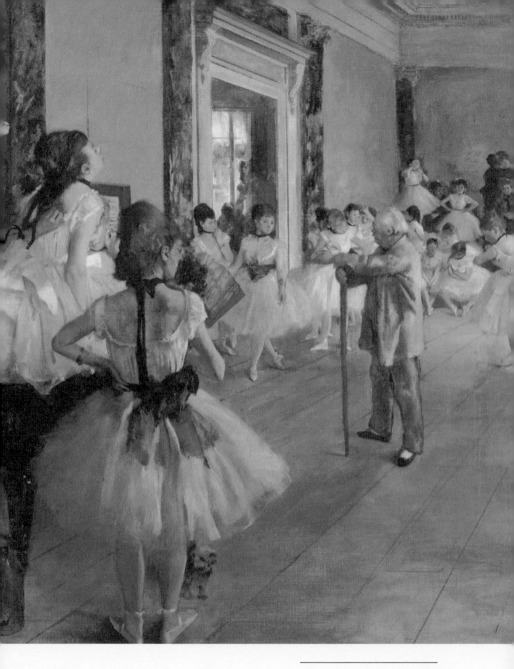

드가, 발레 수업, 1874, 오르세 미술관

찬란한 시대, 가려진 어둠을 담다

그렇다면 드가는 왜 많은 사람들 중에서도 발레리나에 천착했을까요. 표면적으로 드러나는 아름다움 때문만이 아니었습니다. 화려함 이면에 자리한 지극히 현실적인 고충과 슬픔을 담으려 했던 겁니다.

당시 발레리나 중 많은 이들은 자신의 의사와 무관하게 발레를 시작했습니다. 하층민 출신이었던 탓에 가족 부양을 위해 어렸을 때부터 어쩔 수 없이 발레를 배운 경우들이 많았죠. 파리에서 열리는 수많은 발레 공연은 그렇게 가난한 소녀 무용수들로 주로 꾸려졌습니다. 이들 중엔 지나치게 혹독한 훈련과 잦은 공연으로 불구가 되는 경우도 많았다고 합니다.

더 큰 고통과 슬픔도 겪어야 했습니다. 일부 귀족들은 발레 연습 현장에 찾아와 자신들과 시간을 보낼 소녀를 골랐습니다. 드가의 〈무대 위 발레 리허설〉이란 작품엔 이런 스폰서 귀족들의 모습이 적나라하게 담겨 있습니다. 그림 가운데엔 음악에 맞춰 지휘를 하고 있는 선생님이 있습니다. 발레리나들은 그 주변에서 각각 다양한 동작을 선보이고 있죠. 그런데 오른쪽엔 두 명의 남성이 보입니다. 귀족들이 발레리나들의 연습을 지켜보며, 함께 시간을 보낼 인물을 고르고 있는 겁니다.

이런 비극은 앞서 살펴본 〈에투알〉 그림에도 담겨 있습니다. 그림의 왼쪽엔 검은 정장을 입은 사람이 보입니다. 얼굴은 가려져 있지만, 주머니에 손을 넣은 채 무대 위 발레리나를 바라보고 있다는 사실을 짐작할 수 있습니다. 그 역시 발레리나의 스폰서입니다.

당시 파리엔 '벨 에포크'라 불릴 만큼 문화·예술이 찬란하게 꽃피고 있었죠. 하지만 한편에선 빛만큼 강하고 짙은 어둠이 내리고 있었습니다.

드가는 화려함에만 도취되지 않았습니다. 오히려 겉으로 잘 드러나지 않는 깊은 어둠을 직시하고 파고들었습니다. 그는 과거 참전 후유증으로 말년에 시력을 잃어가면서도 붓을 잡고 끝까지 열심히 화폭에 담았습니다. 드가의 집요한 의지와 관찰 덕분에, 아름다우면서도 애달팠던 파리 발레리나들의 모습은 오늘날까지 전해지고 있습니다.

부러우면 지는 거다

자유로운 영혼의 승부사

37살에 파이어족이 됐습니다.
하하하!

조아키노 로시니

♪ 〈나는 마을의 해결사〉

귀가 멀어도 창작혼을 불태웠던 베토벤, 31년이란 짧은 생애 동안 1100여 곡을 남긴 슈베르트, 89살에 세상을 떠나기 직전까지도 작업을 하고 있었던 미켈란젤로…. 역사에 길이 남은 예술가들의 삶을 알고 나면, 그 열정과 의지에 감탄하게 됩니다. 천부적인 재능을 이미 갖추고 있는데 엄청난 노력까지 했다니 정말 존경스럽죠.

그런데 정작 나와는 거리가 먼 얘기처럼 느껴집니다. 평소 잠도 충분히 자고, 노는 것도 좋아하는 평범한 사람은 감히 범접할 수 없어 보입니다.

하지만 모든 유명 예술가가 그런 것은 아닙니다. 느긋하고 즐겁게

예술을 해도 충분히 성공할 수 있다는 걸 증명한 인물이 있습니다. 이탈리아 출신의 음악가 조아키노 로시니(1792~1868)입니다.

 ## 악보 줍기도 귀찮다…

로시니는 〈세비야의 이발사〉 〈기욤 텔〉 등으로 잘 알려진 오페라 작곡가입니다. 이 작품들은 당시에 많은 사랑을 받은 것은 물론 오늘날에도 자주 무대에 오르고 있습니다. 그런데 로시니는 아직도 '게으른 음악가'로 회자될 만큼 매우 여유롭고 느릿느릿한 인물이었습니다. 심지어 37살의 나이에 과감히 은퇴를 선택해, 요즘 MZ세대(밀레니얼 세대 + Z세대)의 로망인 '파이어족(경제적 자립을 통해 조기 은퇴한 사람)'이 됐죠. 그럼에도 많은 명작들을 탄생시켰고, 오랫동안 사랑받는 음악가라는 점이 놀랍습니다.

로시니는 호른 연주자였던 아버지와 소프라노 가수였던 어머니 사이에서 태어났습니다. 자연스럽게 음악을 즐길 수 있는 환경이었죠. 하지만 프랑스 혁명 지지자였던 아버지가 감옥에 가게 되며 집안에 위기가 닥쳤습니다. 생계를 위해 가족들이 페사로에서 볼로냐로 이사를 하게 됐는데요. 이곳에서 로시니는 종교음악 작곡가인 안젤로 테제이를 만나 음악을 배울 수 있게 됐습니다. 볼로냐 음악학교에도 가

게 됐죠.

로시니는 어릴 때부터 '게으르다'라는 지적을 반복적으로 받아왔습니다. 수업엔 별다른 관심을 갖지 않고, 혼자 음악을 들으며 생각하는 것을 좋아했으니까요. 또 천성이 긍정적이고 느긋했습니다. 그러다 보니 어른들은 답답해하며 게으르다는 꾸중을 했습니다.

그가 어른이 된 후 작곡을 할 때의 일화도 유명합니다. 그는 주로 침대에 누워 작곡을 했습니다. 그러다 악보가 침대 밑으로 떨어지면, 주우러 일어나는 것이 귀찮아 다시 새로운 종이에 적었다고 합니다. 또 '13일의 금요일'을 무서워해서 그날이 되면 반드시 하루 종일 침대에 누워 가만히 있었다고 합니다.

오페라를 만들 때도 시간을 많이 쓰지 않았습니다. 그는 이런 말을 했다고 합니다.

"나는 오페라 주문을 6주 전에 받는다. 그러면 앞의 4주는 실컷 놀면서 구상하고, 다음 주는 아리아와 중창을 쓰면서 보내고, 마지막 주에 관현악으로 맞춘 다음 당장 리허설을 시작한다."

 감각적이고 즐기는 자는 못 이긴다

이토록 느긋했던 로시니가 성공할 수 있었던 비결은 무엇이었을까

요? 그는 시대의 흐름과 트렌드에 민감하게 반응할 줄 알았습니다. 로시니가 만들었던 첫 오페라 〈데메트리오와 폴리비오〉는 원래 비극이었습니다. 하지만 대중들이 '오페라 부파(opera buffa, 희극 오페라)'에 점점 관심을 보이는 것을 간파하고 방향을 확 바꿔버렸죠.

오페라에서 희극은 주류가 아니었습니다. 비극이 중심이었으며, 그 중에서도 신화나 영웅담을 소재로 한 경우가 대부분이었습니다. 그런데 관객들이 조금씩 지겨워하자 새로운 문화가 생겨났습니다. 본극 사이에 '인테르메조(intermezzo, 막간극)'로 희극을 선보이는 것이었죠. 관객들은 처음엔 별생각 없이 인테르메조를 보다가, 어느새 크게 매료됐습니다. 본극보다 인테르메조를 기다리는 관객들도 늘어났을 정도입니다. 그렇게 인테르메조는 인기를 얻게 됐고, 이후 오페라 부파라는 하나의 독립된 장르로 발전하게 됐습니다.

로시니는 이 흐름을 정확하게 꿰뚫고 적극 수용했습니다. 그리고 그의 예상은 적중했습니다. 로시니가 18살에 만든 첫 오페라 부파 〈결혼 어음〉은 초연 무대부터 큰 성공을 거두게 됐습니다.

물론 시련도 있었습니다. 24살에 만든 〈세비야의 이발사〉는 오늘날 전 세계에서 가장 사랑받는 희극 오페라로 꼽히지만, 초연 땐 혹평에 시달려야 했습니다. 이 작품의 원래 제목은 〈알마비바〉였습니다. 프랑스 극작가 피에르 오귀스탱 카롱 드 보마르셰의 희곡 〈세비야의 이발

사〉를 원작으로 했죠.

그런데 이 작품은 로시니가 공개하기 전, 이탈리아 작곡가 조반니 파이시엘로가 〈세비야의 이발사〉란 같은 제목과 내용으로 먼저 발표했습니다. 이를 의식해 로시니는 제목을 〈알마비바〉로 변경했지만, 파이시엘로의 팬들은 비난을 퍼부었습니다. 파이시엘로를 따라 한 것 아니냐는 의심도 보냈죠. 하지만 파이시엘로가 세상을 떠나고 난 후, 로시니는 다시 제목을 〈세비야의 이발사〉로 바꿔 무대에 올렸고 관객들은 관심을 보이기 시작했습니다.

이 작품은 알마비바 백작이 마음에 드는 여성 로지나와 결혼하려 하지만, 나이 든 후견인 때문에 가로막히며 시작됩니다. 백작은 결혼 방해로 힘들어하던 도중 운 좋게도 자신의 하인이었던 피가로를 만나게 됩니다.

세비야의 이발사로 일하고 있던 피가로는 자신이 얼마나 능력 있고 인기 있는 인물인지를 자랑하며 〈나는 마을의 해결사(Largo al factotum)〉라는 노래를 부릅니다. 오페라 주인공은 보통 가장 높은 음역대인 테너가 맡는데요. 로시니는 피가로의 능청스러운 모습을 잘 살리기 위해, 그 특성에 더 잘 맞는 중간 음역대인 바리톤 성악가를 배치했습니다.

로시니는 음악의 효과를 극대화하는 방법도 잘 알았던 것 같습니

다. '점점 세게'라는 뜻의 음악 용어 '크레셴도'에서 아이디어를 갖고 와 '로시니 크레셴도'를 만들어 냈습니다. 로시니는 자신의 오페라에 크레셴도와 같은 이 기법을 적극 활용했습니다. 처음엔 한 사람이 노래를 부르다, 2중창, 3중창, 6중창까지 발전시키고 마침내 등장인물 전원을 다 동원해 합창을 하게 하는 겁니다. 관객들은 점점 눈덩이처럼 음량이 커지는 로시니 크레셴도의 효과에 즐거워하고 환호했습니다.

🎹 MZ세대의 로망, 파이어족이 되다

〈세비야의 이발사〉 이후에도 로시니는 성공 가도를 달렸습니다. 〈도둑 까치〉 〈아르미다〉 등 다양한 작품이 잇달아 흥행했습니다. 그러다 그는 31살이 되던 해 파리로 가서 활동을 시작했습니다. 파리에선 화려한 기교보다 잘 다듬어지고 진지한 오페라 〈코린트의 포위〉 〈오리 백작〉 등을 만들었죠.

37살이 되어선 마지막 오페라 〈기욤 텔〉을 발표했습니다. 원작은 프리드리히 실러의 희곡으로, 포악한 총독의 지시로 아들의 머리 위에 사과를 올려놓고 활을 쏴야 했던 명사수 윌리엄 텔의 이야기를 담고 있습니다. 영어로는 〈윌리엄 텔〉이지만 오페라는 프랑스어로

만들어졌기 때문에 〈기욤 텔〉이 정확한 제목입니다. 이 작품은 초반엔 예상보다 좋은 반응을 얻지 못했지만, 이후 많은 사랑을 얻게 됐습니다.

로시니는 〈기욤 텔〉을 마지막으로 은퇴했습니다. 이후 종교 음악을 일부 만들긴 했지만, 공식적인 음악 활동은 이로써 끝을 맺었죠. 잘 나가던 음악가의 활동 중단에 대해 많은 소문이 돌았습니다. 하지만 그는 오늘날의 파이어족처럼 자유로운 삶을 택한 것이었습니다.

로시니가 일찍부터 누리게 된 자유는 거저 얻어진 것은 아니었던 것 같습니다. 좋아하는 것에 진심으로 몰두하면서도, 재밌게 즐기며 다양한 시도를 했던 덕분에 가능했죠. 창작자로서의 입장만을 고수하거나 고정관념에 매몰되지 않고 한 걸음 물러서서 오페라를 봤기 때문에, 관객이 느끼는 바를 잘 알고 작품에 녹일 수 있었던 거죠.

그는 은퇴 이후 어떻게 살았을까요. 이탈리아로 돌아가 요리에 흠뻑 빠져 지냈습니다. 이전에도 음식을 좋아해서 맛집을 찾아다니는 걸 좋아했다고 합니다. 그리고 은퇴 이후엔 직접 요리를 배워 요리책까지 썼습니다.

여러분도 하루하루를 너무 열심히 달려오진 않으셨나요. 오히려 비워냄으로써 새로운 생각을 할 수 있다는 점을 잊은 채 말이죠. 가끔은 로시니처럼 여유롭고 즐거운 하루를 보내시는 건 어떨까요. 잠깐 하

던 일을 멈추고, 파란 하늘도 올려다보고 음악도 들으면서요. 숨 가쁘고 빡빡한 일상에도, 온갖 고민과 번뇌로 가득한 머리와 가슴에도, 때론 환기가 필요한 법이니까요.

단 한 명의 음악가를 선택한다면

요한 제바스티안 바흐

♪ 〈무반주 첼로 모음곡〉 중
1번 프렐류드

"바흐를 공부하라. 거기서 모든 것을 찾을 수 있다."

독일 출신의 음악가 요하네스 브람스가 한 얘기입니다. 진정한 음악을 하기 위해선 바로크 시대를 대표하는 음악가 요한 제바스티안 바흐(1685~1750)로 돌아가 그의 작품들을 제대로 느끼고 익혀야 한다는 의미입니다. 거장이 꼽은 거장이라니, 그 말의 무게가 더욱 묵직하게 다가오는 것 같습니다.

브람스뿐만 아닙니다. 바흐는 '음악가들의 음악가'라고 할 수 있는데요. 하이든부터 모차르트, 베토벤, 쇼팽, 20세기 천재 피아니스트 글렌 굴드까지 모두 바흐의 작품을 토양으로 삼고 자신만의 음악 세계

를 구축했습니다. 오늘날 음악가들에게도 바흐는 반드시 거쳐야 하고 넘어야 할 커다란 산입니다. 또 그의 작품들은 언젠가 꼭 완벽히 소화해 내고 싶은 '음악의 본질' 자체로 인식되고 있습니다.

그런데 정작 〈무반주 첼로 모음곡〉〈G 선상의 아리아〉〈골드베르크 변주곡〉 등 바흐의 음악들을 듣고 나서 '단조롭다'라고 생각하는 분들이 꽤 많습니다. 실제 격정적이거나 화려한 선율은 그의 작품에서 찾아보기 힘듭니다.

하지만 바흐 음악의 진가는 여기서 나옵니다. 특유의 절제미, 그 안에서 울려 퍼지는 정갈하면서도 우아한 선율. 덕분에 반복해 들어도 질리지 않고, 오히려 더 큰 감동을 느끼게 됩니다. 그가 '음악의 아버지'라 불리는 이유도 이 때문이죠.

20명 아이의 아버지였던 '음악의 아버지'

바흐는 음악인이 될 수밖에 없는 운명을 타고났던 것 같습니다. 그는 무려 7대에 걸쳐 80명이 넘는 음악가를 배출한 가문에서 태어났습니다. 하지만 아쉽게도 풍족하고 여유로운 환경에서 공부를 할 순 없었습니다.

그는 8남매 중 막내였는데요. 9살이 되던 해 어머니가 갑자기 돌아

가셨고, 1년 후엔 아버지마저 세상을 떠났습니다. 다행히 오르간 연주 자였던 맏형의 도움을 받아 음악 공부를 이어갈 순 있었지만, 18살 이후엔 독립을 하고 직접 돈을 벌며 음악 공부를 해야 했습니다.

그가 잡은 첫 직장은 바이마르 궁전의 바이올린 연주자였습니다. 그곳에서 4개월 일한 후, 곧 자리를 옮겨 성보니파체 교회의 오르가니스트(오르간 연주자)가 됐습니다. 당시 교회의 흥망성쇠는 음악의 수준에 따라 결정된다고 할 정도로, 교회 음악은 신도들을 확보하는 데 중요한 역할을 했습니다. 그리고 교회 오르가니스트는 작곡을 비롯해 교회 음악과 관련된 다양한 일을 결정하고 총괄하는 역할을 했습니다. 바흐가 생계를 위해 직장 생활을 시작하긴 했지만, 음악적으로 크게 성장할 수 있는 기회를 얻었던 거죠.

신앙심도 투철했던 그는 열심히 교회 음악을 연주하고 만들었습니다. 그러면서도 자신만의 음악 공부를 게을리하지 않았습니다. 퇴근 후 매일 밤을 지새우며 다른 음악가들의 악보를 필사하고, 자신의 곡도 만들었습니다. 바흐가 생전에 만든 작품 수만 1200여 곡에 달합니다. 역사에 길이 남을만한 거장은 부단한 노력과 성실함으로 탄생하는 것 같습니다.

바흐는 독일 여러 지역을 돌아다니며 활동을 했는데요. 그의 작품들은 머문 곳이 달라질 때마다 특성이 조금씩 바뀌었습니다. 이 때문

에 바흐의 음악 인생을 장소에 따라 나누기도 합니다.

그중에서도 바흐가 괴텐 궁정 악장으로 일했던 괴텐 시기(1717~1723), 교회 음악 감독이 된 라이프치히 시기(1723~1750)는 그의 음악성이 절정에 이르렀던 시기로 평가받고 있습니다. 〈브란덴부르크 협주곡〉부터 〈마태 수난곡〉 〈요한 수난곡〉 〈마그니피카트〉 등 다양한 작품들이 괴텐 시기와 라이프치히 시기에 만들어졌죠.

재밌는 점은 '음악의 아버지'인 바흐가 실제 많은 아이들의 아버지이기도 했다는 사실입니다. 그는 전처가 세상을 일찍 떠나 결혼을 총 두 번 했는데요. 그 사이에서 20명에 달하는 아이들이 태어났습니다.

아버지의 음악적 재능을 고스란히 닮아 뛰어난 음악가가 된 아이들도 있었습니다. 심지어 펠릭스 멘델스존이 〈마태 수난곡〉을 무대에 올려 세상에 바흐의 이름을 다시 알리기 전까진, 아들들이 아버지보다 더 유명했습니다.

 ## 인생에 '수학적 용기'가 필요하다면

바흐의 음악은 오늘날 다양한 장르의 작품에 활용되고 있습니다. 2022년 개봉한 박동훈 감독의 영화 〈이상한 나라의 수학자〉에도 바흐의 곡이 나옵니다. 탈북한 천재 수학자 이학성(최민식)이 '수포자(수

학을 포기한 사람)'가 된 고등학생 한지우(김동휘)를 만나 수학을 가르쳐 주는 스승이 됩니다. 학성은 수학 문제를 풀 때마다, 잠자리에 들 때마다 바흐의 〈무반주 첼로 모음곡〉 중 1번 프렐류드를 듣습니다.

학성은 왜 많은 음악 중 바흐의 음악을 듣는 걸까요. 바흐만큼 수학과 잘 어울리는 음악가도 없지 않을까 싶습니다. 바흐와 천재 수학자인 학성 캐릭터는 비슷한 점도 많습니다.

〈무반주 첼로 모음곡〉을 비롯해 바흐의 대표곡들을 들으면 처음엔 수학과는 아무런 연관성이 없어 보입니다. 화려한 고난도의 기교를 찾아보기 힘들기 때문이죠. 하지만 그 안엔 엄청난 수학적 계산들이 깔려 있습니다. 영화에서 학성은 "인류가 멸망해도 바흐 악보만 있으면 모든 음악을 복원할 수 있다"라는 말을 합니다. 이 얘기는 영화가 인위적으로 만들어 낸 대사가 아닙니다. 실제 "세상의 음악이 다 사라진대도 바흐의 〈평균율 클라비어곡집〉만 있으면 복원할 수 있다"라는 말이 있습니다.

〈평균율 클라비어곡집〉은 '피아노의 구약성서'로 불리는 작품집입니다. 바흐가 이 작품집을 내놓기 전까지 음악가들은 '순정률'을 따랐습니다. 순정률은 원래 음정보다 한 옥타브 높은음을 내기 위해 현의 길이를 3분의 2로 조정하는 조율법을 이릅니다. 그런데 이 순정률에 따라 연주를 하다 보면 오차가 발생합니다. C장조에서 D장조로 바꾸

는 등 조바꿈을 하면 갑자기 불협화음이 나는 겁니다.

바흐는 이를 바로잡기 위한 방안으로 '평균율'에 주목했습니다. 평균율은 한 옥타브를 정확히 12부분으로 쪼개 음을 똑같은 비율로 연주하는 방식을 이릅니다. 평균율을 접목하면 조바꿈을 해도 불협화음이 나지 않고 아름다운 연주를 할 수 있습니다.

바흐는 평균율에 관한 모든 것을 집대성해 작품집을 냈고, 이는 많은 음악가들에게 영향을 미쳤습니다. 모차르트는 작품집을 접하고 난 후 작곡의 기초를 다시 공부했다고 합니다. 쇼팽은 작품집에 담긴 48곡 전부를 외워서 칠 정도로 연습했습니다.

1977년 미국이 쏘아 올린 최초의 인공위성 보이저엔 지구 음악을 대표해 총 27곡의 음악이 실렸습니다. 그중 무려 3곡이 바흐의 작품으로, 한 곡은 〈평균율 클라비어곡집〉 2권에 나오는 〈C장조 프렐류드와 푸가〉입니다. 다른 두 곡은 〈브란덴부르크 협주곡 2번 1악장〉〈무반주 바이올린 파르티타 3번〉이죠.

바흐는 '대위법'을 발전시킨 인물로 유명합니다. 대위법은 하나의 선율로만 연주를 하던 것에서 나아가 2개 이상의 선율을 동시에 연주하는 것을 의미합니다. 그는 매우 정교하고 촘촘하게 음을 쌓아 올려 여러 악기로 협주를 하는 듯한 효과를 만들어 냈습니다. 바흐의 마지막 작품 〈푸가의 기법〉은 그만의 대위법을 집대성한 걸작이라 할 수

있습니다.

바흐의 음악이 단순하고 간결한 건, 두려워하지 않고 수학처럼 복잡하고 어려운 음악의 공식들과 계속해서 마주하고 풀어나갔기 때문이 아닐까요. 영화에서 학성은 지우에게 수학을 잘하는 방법에 대해 알려줍니다. 그 방법은 '수학적 용기'입니다. 학성은 수학적 용기를 이렇게 정의합니다.

"'야, 이거 문제가 참 어렵구나. 내일 다시 한번 풀어봐야겠다' 하는 여유로운 마음, 그게 수학적 용기다."

그렇게 인생에서 수학적 용기를 내야 할 때, 바흐의 음악들만큼 어울리는 곡은 없겠죠.

"홀로 사막에 남겨졌다면, 단연코 바흐"

바흐는 악기가 가진 고유의 매력을 발견하고 알리기도 했습니다. 그가 〈무반주 첼로 모음곡〉을 쓸 당시, 첼로에 대한 사람들의 관심은 별로 높지 않았습니다. 다른 고음 악기의 보조 수단 정도로 여겨졌죠. 하지만 바흐는 이 곡을 통해 첼로도 충분히 훌륭한 독주 악기가 될 수 있다는 점을 널리 알렸습니다.

바흐는 멋진 스승이기도 했습니다. 그는 한창 바쁘고 명성이 높았

던 44살에 굳이 '콜레기움 무지쿰'이란 단체의 감독 자리를 맡았습니다. 이곳은 대학생 중심의 음악 단체였습니다. 바흐는 교육에 대한 열의를 갖고, 대학생 음악가들을 데려다 예배 때마다 무대에 오르게 했습니다.

그의 〈평균율 클라비어곡집〉 표지엔 이런 얘기가 적혀 있습니다.

"간절히 배움을 원하는 젊은 음악가들이 활용하고 이득을 볼 수 있길 바라며."

이 작품집의 1권은 1722년에, 2권은 1742년에 쓰였습니다. 젊은 음악가들을 위해 무려 20여 년간 평균율을 연구하고 집대성했다는 점이 놀랍습니다.

바흐는 나이가 들어 시력이 많이 나빠진 상태에서도 꾸준히 작품 활동을 이어갔습니다. 갈수록 시력이 악화됐지만 〈푸가의 기법〉을 완성하기 위해 노력을 멈추지 않았습니다. 하지만 뇌출혈로 시력을 완전히 잃으며 이 작품은 미완성으로 남게 됐습니다.

삶의 마지막 순간까지 음악에 대한 열정을 놓지 않았던 바흐. 20세기의 가장 위대한 피아니스트 중 한 명이자 평생 그의 음악에 천착했던 글렌 굴드는 이렇게 말했습니다.

"아무도 없는 사막에서 여생을 보내야 하는데 단 한 작곡가만의 음악을 듣거나 연주해야 한다면, 틀림없이 바흐를 선택하겠다."

굴드의 얘기처럼 홀로 사막에 덩그러니 남아 있는 순간을 상상해 볼까요. 바흐의 음악이 사막 가득 울려 퍼진다면, 더 이상 삭막하지도 고독하지도 않을 겁니다. 마음의 평화가 찾아오고, 자신에게 집중하게 되겠죠. 그렇게 서서히 여유가 생기며 수학적 용기로 충만해질 겁니다. 오늘날 수많은 음악가들과 클래식 애호가들도 아마 굴드와 동일한 선택을 하지 않을까요. '음악의 본질' 바흐의 곡이 울려 퍼지는 사막에선 오롯이 나의 본질이자 근원으로 돌아갈 수 있을 테니까요.

여러분도 외롭게 인생의 거친 모래바람을 맞고 계시진 않나요. 바흐의 음악으로 황량한 사막을 가득 채워보시길 바랍니다. 그리고 천천히 심호흡을 하다 보면, 어렵게 꼬인 각종 문제들과 다시 마주할 수학적 용기가 생겨날 겁니다.

●
○

♪ 〈투나잇〉

저의 상사가 되어 주시겠어요?
제발…

●

레너드 번스타인

좋은 리더란 어떤 사람일까요. 리더십의 형태는 너무나 다양하기에 단정해서 말하긴 어려운 것 같습니다. 그러나 이 '정답 없는' 질문에 '정답에 가까운' 인물들은 떠올려 볼 수 있겠죠. 많은 분들이 기업인을 주로 생각하실 텐데요. 음악계의 리더들도 자주 언급되곤 합니다.

음악과 리더십은 다소 거리가 멀어 보입니다. 하지만 서로 다른 악기를 연주하는 오케스트라 단원들을 잘 이끌며 최상의 하모니를 빚어내야 하는 지휘자야말로 훌륭한 리더십이 반드시 필요한 자리라고 할 수 있습니다. 지휘자가 누구냐에 따라 오케스트라라는 거대하고 복잡한 악기는 정말 좋은 소리를 낼 수도 있고, 아닐 수도 있죠.

이를 훌륭하게 해낸 지휘자로는 대표적으로 두 사람이 언급됩니다. 뉴욕 필하모닉의 상임 지휘자였던 레너드 번스타인(1918~1990), 베를린 필하모닉을 이끌었던 헤르베르트 폰 카라얀(1908~1989)입니다.

그런데 두 사람의 리더십은 완전히 극과 극이었습니다. 번스타인은 '소통의 리더십'의 표상이었던 반면 카라얀은 '제왕적 리더십'으로 유명했습니다. 오늘날엔 소통의 리더십이 요구되는 만큼 번스타인의 리더십이 보다 자주 회자되고 있습니다. 이뿐 아닙니다. 번스타인은 미국을 대표하는 위대한 지휘자이자, 여전히 많은 사랑을 받고 있는 뮤지컬 〈웨스트사이드 스토리〉의 작곡가이기도 하죠. 온화하고 유연했던 리더이자 뛰어난 음악가 번스타인의 삶은 어땠을지 궁금해집니다.

🎹 눈 떠보니 스타가 된 대타 지휘자

번스타인의 부모님은 우크라이나에서 미국으로 건너온 유대인이었습니다. 낯선 이국땅에서 가게를 운영하며 자수성가를 했죠. 그의 어머니는 힘들고 바쁜 와중에도 아들에게 끊임없이 음악을 들려주고 즐길 수 있도록 했습니다. 아버지는 번스타인이 음악을 정식으로 공부하겠다고 하자 처음엔 반대를 했습니다. 하지만 결국 그의 꿈을 받아들이고 적극 지원했습니다.

번스타인은 하버드 대학에서 음악·철학·인류학을 공부했고 졸업 이후 미국을 대표하는 음악 교육기관인 커티스 음악원에 들어갔습니다. 이곳에서도 그는 특출난 재능을 보이며 뛰어난 성적을 거뒀죠.

25살이 되던 해엔 큰 기회를 얻게 됐습니다. 번스타인은 당시 뉴욕 필하모닉의 보조 지휘자에 입단한 상태였습니다. 그러던 어느 날 뉴욕 필하모닉의 카네기홀 공연에 큰 문제가 생겼습니다. 객원 지휘자였던 브루노 발터가 독감에 걸려 무대에 오르지 못하게 된 겁니다.

당일에 갑자기 연주회를 취소할 순 없었던 뉴욕 필하모닉은 과감한 선택을 내렸습니다. 갓 들어온 보조 지휘자를 대신 세우기로 했죠. 그렇게 번스타인은 리허설도 한 번 하지 못한 채 공연을 하게 됐습니다.

결과는 어땠을까요. 다음 날 발행된 신문들엔 번스타인의 이름으로 가득했습니다. 폭발적인 가능성과 잠재력을 보여줬다는 호평이 쏟아졌죠. 번스타인은 순식간에 이름을 알리며 뉴욕 시립 교향악단의 지휘자가 됐습니다.

🎹 나의 이야기보다, 당신의 이야기를

번스타인이 이후 성공 가도를 달렸을 것 같지만, 안타깝게도 정반대

였습니다. 그는 오랜 시간 어려움을 겪어야 했습니다. 엄청난 유명세를 얻었으나 경력이 워낙 짧았기 때문에 한계가 있었습니다. 그는 이리저리 여러 악단을 떠돌아다니며 지휘를 해야 했고, 수입이 안정적이지 못해 경제적으로 어려움도 겪었습니다.

하지만 그는 결코 좌절하거나 멈추지 않고 연습을 이어갔습니다. 번스타인이 남긴 말은 오늘날까지도 유명합니다.

"하루를 연습하지 않으면 내가 알고, 이틀을 연습하지 않으면 아내가 알고, 사흘을 연습하지 않으면 청중이 안다."

36살이 되던 해에 다시 큰 기회가 찾아왔습니다. CBS TV 다큐멘터리 시리즈 〈버지니아〉에 출연하게 된 겁니다. 뛰어난 외모와 열정적인 지휘, 유려한 입담으로 번스타인은 다시 스타가 됐습니다. 이를 발판으로 3년 후엔 자신에게 과거 엄청난 유명세를 안겨줬던 뉴욕 필하모닉의 상임 지휘자로 임명됐죠. 평소 부단히 갈고닦는 자는 우연처럼 찾아온 기회를 기적처럼 잡아내는 것 같습니다.

번스타인이 뉴욕 필하모닉에서 보여준 행보는 정말 존경스럽습니다. 그는 '좋은 지휘자는 좋은 연주를 이끌어 내는 것뿐 아니라 단원들이 연주를 즐길 수 있도록 하는 사람'이라고 정의하고, 이 말을 그대로 실천했습니다. 연습에 앞서 늘 단원들에게 관심을 보이며 많은 대화를 나눴죠. 대화의 중요한 원칙도 잊지 않았습니다. 자신의 이야

기와 주장을 말하려 하지 않고, 단원들의 이야기에 귀 기울였습니다. 대다수의 직장 상사들이 회의나 회식 자리에서 자기 이야기만 하기 바쁜 것을 떠올려 보면, 번스타인이 얼마나 훌륭한 리더십을 갖추고 있었는지 알 수 있습니다.

지휘자라고 해서 군림하려고도 하지 않았습니다. 오히려 자신과 단원들은 동등한 위치라고 강조했죠. 그러자 단원들의 자존감은 갈수록 높아졌고, 실력도 함께 일취월장했습니다. 단원들과의 소통을 꺼리고 자신만 돋보이려 했던 카라얀과는 대조적인 모습입니다.

번스타인은 다양한 레퍼토리를 소화한 지휘자로도 잘 알려져 있습니다. 카라얀이 대중적으로 인기 있는 고전·낭만주의 음악에 심취했던 것과 달리, 번스타인은 다양한 클래식 음악을 알리는 데 보다 집중했습니다. 바로크 음악부터 현대 음악까지 시대를 가로지르며 많은 작품을 선보였죠. 잘 알려지지 않았던 음악가 구스타프 말러의 작품들도 적극 발굴하고, 말러의 교향곡 전곡을 녹음하기도 했습니다.

뮤지컬 〈웨스트사이드 스토리〉 탄생의 주역

그는 장르의 벽도 과감히 허물었습니다. 클래식에만 갇혀 있지 않고 뮤지컬 음악에도 도전했습니다. 오늘날까지 명작으로 꼽히는 〈웨스트

사이드 스토리〉의 작곡을 맡은 겁니다. 이 작품은 스티븐 스필버그 감독이 영화로 만들어, 2022년 국내 개봉하기도 했습니다.

뮤지컬은 〈로미오와 줄리엣〉을 현대적으로 각색해 만들어졌습니다. 토니와 마리아의 애틋한 사랑 이야기와 함께 백인들과 유색 이민자들의 갈등과 비극을 그리고 있죠. 아름답고 슬픈 이야기에 맞춰 〈투나잇〉 〈섬웨어〉 〈마리아〉 등 명곡들도 작품 내내 흐릅니다. 노래들을 들어보면 클래식 음악을 해왔던 번스타인이 작곡을 했다는 게 믿기 어려울 정도로, 뮤지컬 음악을 완벽히 소화해 낸 것을 알 수 있습니다. 그는 어떤 장르든 자신의 것으로 만드는 탁월한 능력을 가졌던 것 같습니다.

번스타인은 영혼도 자유로웠습니다. 그는 자리에 연연하지 않고 늘 새로운 도전을 즐겼습니다. 51살엔 보다 다양한 음악 활동을 하기 위해 뉴욕 필하모닉을 과감히 떠났죠. 베를린필에 34년 동안 머물렀던 카라얀과 상반됩니다. 번스타인은 활동 무대도 유럽으로 옮겨 각국의 오케스트라와 호흡을 맞췄습니다. 음악뿐 아니라 의미 있는 사회 활동에도 적극 참여했습니다. 마틴 루서 킹 목사와 함께 흑인 인권 신장을 위한 목소리를 냈으며, 반전운동에도 나섰습니다.

번스타인은 72살에 폐렴으로 세상을 떠났는데요. 그의 죽음이 알려지자 많은 미국인들이 슬픔에 빠졌습니다. 번스타인의 운구 행렬을

호퍼의 빛과 바흐의 사막

본 건설 노동자들이 하던 일을 멈추고, 그의 이름인 '레니'를 외쳤을 정도였습니다.

완벽에 가까운 리더십과 인간상을 보여준 번스타인. 그 비결은 누구와도 가까워지려 하고, 무엇이든 도전하려 했던 유연하고 자유로운 사고방식에 있지 않았을까요. 번스타인과 같은 리더십을 가진 상사와 리더가 우리의 곁에도 찾아오길, 그리고 우리 스스로도 그런 리더로 성장할 수 있길 기대해 봅니다.

〈솔베이그의 노래〉도,
가제트 형사 원곡도 모두 당신이?

에드바르 그리그

♪ 〈솔베이그의 노래〉

연극 〈페르 귄트〉라는 작품을 아시나요. 아마 처음 들어보시는 분들이 많으실 겁니다. 국내 무대에 자주 올랐던 작품은 아닙니다. 그런데이 연극에 들어간 다수의 음악들은 잘 아시거나 친숙하게 느껴지실겁니다.

학창 시절 음악 수업에서 배웠던 〈솔베이그의 노래〉가 대표적입니다. 서정적이면서도 왠지 서글픈 느낌이 드는 음악이죠. 이 곡뿐 아니라 아주 반가운 음악도 〈페르 귄트〉에 나옵니다. 애니메이션 〈형사 가제트〉 OST의 원곡 〈산속 마왕의 궁전〉입니다. 그 익숙한 선율의 원곡이 클래식이었다는 사실이 신기하게 느껴집니다. 이게 끝이 아닙니

다. 〈페르 귄트〉에 나오는 〈아침의 기분〉 〈아니트라의 춤〉 등도 많은 분들이 한 번쯤 들어보셨을 겁니다.

〈페르 귄트〉는 1876년에 초연됐는데요. 하나의 작품에 들어간 음악 다수가 150여 년간 이어지고 사랑받고 있다니 놀랍습니다. 이 일을 해낸 주인공은 노르웨이 출신의 음악가 에드바르 그리그(1843~1907) 입니다.

그리그의 이름은 잘 알아도, 그의 작품들은 선뜻 떠오르지 않곤 합니다. 하지만 그의 음악 중엔 〈페르 귄트〉 수록곡들처럼 우리가 익히 알고 좋아하는 작품들이 많습니다. 이런 그는 수많은 명곡을 탄생시키고도 "나는 너무도 모자란 작곡가"라고 말했습니다. 그리그는 뛰어난 실력에 겸손의 미덕까지 갖췄던 완벽한 음악가가 아니었나 싶습니다.

 "6살 때 더 열심히 했더라면…"

그리그는 노르웨이의 항구 도시 베르겐에서 태어났습니다. 그의 아버지는 무역업을 하고 있었고, 어머니는 시인이자 음악가였습니다. 덕분에 그리그는 어릴 때부터 풍족한 생활을 하며 음악을 배울 수 있었죠.

재능도 특출났습니다. 어머니로부터 피아노를 배운 그는 5~6살 때 이미 능숙한 연주를 선보였습니다. 그런데 훗날 그리그가 쓴 일기엔 6살 때를 회고하며 이런 말을 적은 부분이 나옵니다.

"그때 조금만 더 열심히 피아노를 배웠더라면 음악의 본질에 더 가까이 다가갈 수 있었을 텐데…."

자신을 '모자란 작곡가'라고 표현했던 것도 그렇고, 6살이라는 어린 나이에 더 열심히 하지 않았던 걸 후회했던 걸 보면 그는 스스로에게 매우 엄격했던 것 같습니다.

그리그가 16살이 되었을 때, 집을 방문한 노르웨이 바이올리니스트 오울 볼은 그의 연주를 듣고 크게 놀랐습니다. 직접 작곡한 곡들도 듣고 감탄했죠. 그리고 볼은 그리그에게 독일 라이프치히 음악원에 가길 권했습니다.

볼의 조언대로 그리그는 독일로 유학을 떠나게 됐는데요. 음악원 생활은 생각보다 쉽지 않았습니다. 딱딱한 분위기와 어려운 과제로 그리그는 많이 힘들어했습니다. 게다가 향수병과 만성 폐 질환까지 생겼습니다. 그럼에도 그는 포기하지 않았습니다. 공부를 열심히 해 우수한 성적으로 졸업을 했죠.

노르웨이로 돌아온 그는 덴마크 코펜하겐으로 다시 떠났습니다. 당시 북유럽 문화의 중심지가 코펜하겐이었기 때문입니다. 그런데 그는

해외 음악에 큰 관심을 두지 않았습니다. 오히려 타국인 덴마크에서 고국인 노르웨이의 민족 음악에 더 빠져들게 됐습니다.

코펜하겐에 있던 노르웨이 작곡가 리카르 노르드라크와 가까워진 영향이 컸습니다. 노르드라크는 지금의 노르웨이 국가를 만든 인물이죠. 그리그는 그에게서 영감을 받아 노르웨이 춤곡과 민속 민요 등을 공부하며 자신의 작품에 녹여냈습니다.

그리고 이를 바탕으로 25살이 되던 1868년 〈피아노 협주곡〉을 만들었습니다. 이때 그는 이미 노르웨이 음악계에서 주목받는 젊은 음악가가 되어 있었는데요. 〈피아노 협주곡〉까지 만들면서 이름을 더욱 널리 알리게 됐습니다. 오늘날에도 이 곡은 〈페르 귄트〉 모음곡들과 함께 그의 대표작 중 하나로 꼽힙니다.

그리그의 〈피아노 협주곡〉은 강렬한 도입부부터 시작해 생동감이 넘치면서도 따뜻하고 감미로운 느낌이 드는 작품입니다. 유럽에서 선풍적인 인기를 얻고 있던 헝가리 피아니스트 프란츠 리스트도 "이 곡이야말로 스칸디나비아반도의 혼이다"라고 극찬했죠. 노르웨이의 피아니스트 E. 스텐-뇌클베리 역시 이렇게 말했습니다.

"무거운 중앙 유럽의 낭만주의와 달리 북유럽의 서정성을 띠고 있다. 따스하고 밝으면서도, 장중하고 민족적이다."

 한계를 넘는 순간, 기적이 찾아온다

그리그는 31살에 색다른 제안을 받으며, 음악 영역을 대폭 확장하게 됐습니다. 〈인형의 집〉〈사회의 기둥〉 등으로 유명한 노르웨이의 극작가 헨리크 입센으로부터 연극 〈페르 귄트〉의 음악을 만들어 달라는 요청을 받은 겁니다.

노르웨이 민속 설화를 바탕으로 한 작품인만큼, 그리그가 흔쾌히 제안을 수락했을 것만 같은데요. 오히려 그리그는 요청을 받고 많이 망설였다고 합니다. 자신의 감성적인 음악 스타일과 극음악이 잘 맞지 않아 작업이 어려울 것이라 생각한 거죠. 하지만 고민 끝에 가까스로 요청을 받아들였습니다. 그리고 1년이 넘는 시간 동안 치열하게 23개에 달하는 곡을 만들어 냈습니다.

그렇게 자신의 한계를 뛰어넘는 순간, 기적 같은 일이 찾아오는 것 같습니다. 1876년 크리스티아니아 왕립 극장에서 열린 〈페르 귄트〉의 초연은 대성공을 이뤘고, 그해에만 36회에 걸쳐 무대에 올랐습니다. 그리그의 음악도 폭발적인 인기를 얻었습니다. 이 작품의 성공으로 그리그는 정부로부터 매년 1600크로나를 지원받는 종신 연금 수령자가 됐습니다.

〈페르 귄트〉의 내용은 꽤 흥미롭습니다. 주인공은 몰락한 지주의

아들 페르 귄트입니다. 페르 귄트는 공상에 빠진 채 돈과 쾌락을 찾아 세계여행을 떠납니다. 이 과정에서 큰돈을 모았다가 누군가에게 빼앗기길 반복하죠. 연인 솔베이그를 버려둔 채 산속 마왕의 딸, 추장의 딸 아니트라 등을 차례로 만나고 다시 떠나기도 합니다.

그러다 늙고 지쳐 고향을 그리워하며 돌아오는데요. 오는 길엔 배가 난파해 모든 것을 잃고 맙니다. 그리고 어렵게 도착한 고향에서 생각지도 못한 인물과 마주하게 됩니다. 다름 아닌 백발이 된 솔베이그였습니다. 솔베이그는 오랜 세월 그곳에 머물며 페르 귄트가 돌아오기만을 기다렸던 거죠.

페르 귄트는 솔베이그의 무릎 위에서 숨을 거두며 "그대의 사랑이 날 구원해 주었다"라고 말합니다. 이때 흐르는 곡이 〈솔베이그의 노래〉입니다. 솔베이그의 노래를 듣고 있으면 괜스레 쓸쓸해지는 이유가 여기에 있습니다. 사랑하는 사람이 돌아오기만을 기다린 애달픈 마음, 그리고 그가 가까스로 다시 돌아왔지만 세상을 떠나는 모습을 지켜보게 되는 슬픔과 고독이 고스란히 담겨 있죠.

 삶이 끝날 때까지 무대에… 겸손과 열정의 아이콘

〈페르 귄트〉의 성공 이후 그리그의 건강은 악화되어 갔는데요. 유학

때 얻은 폐 질환의 여파였습니다. 그럼에도 그는 멈추지 않고 영국, 프랑스, 독일, 러시아 등 유럽 전역으로 연주 여행을 다녔습니다. 여행 중 러시아 작곡가 표트르 일리치 차이콥스키를 만나기도 했죠. 차이콥스키는 "그리그는 도저히 흉내 낼 수 없을 만큼 풍부한 상상력과 창조성을 음표로 표현한다"라고 말하기도 했습니다.

그리고 그는 미국에서 4개월간 연주회를 이어가던 중 심장마비로 64살의 나이에 세상을 떠났습니다. 삶이 끝나는 순간까지 겸손, 열정을 모두 움켜쥐고 최선을 다했던 그리그. 덕분에 그의 명곡들은 오늘날까지 우리의 일상 곳곳에서 울려 퍼지고 있습니다.

"아무도 없는 사막에서 여생을 보내야 하는데
단 한 작곡가만의 음악을 듣거나 연주해야 한다면,
틀림없이 바흐를 선택하겠다."

글렌 굴드

그래, 나 '관종'이야!

스포트라이트를 독차지한 나르시시스트

"내 꿈은 나"…
자화자찬 세계 최강자

●

살바도르 달리

"나의 꿈은 내가 되는 것이다."

자기 스스로에게 할 수 있는 최고의 찬사일 것 같습니다. 나라는 존재의 가치를 매우 높게 평가하고 자랑스럽게 여겨야만 가능하지 않을까요. 한편으로는 이런 생각을 하는 사람이 과연 얼마나 될까 싶습니다.

그런데 생각하는 것에 그치지 않고, 사람들에게 직접 당당히 얘기까지 했던 인물이 있습니다. 20세기를 대표하는 초현실주의의 거장 살바도르 달리(1904~1989)입니다. 최고의 나르시시스트답게 달리는 자기애 가득한 말들을 많이 남겼습니다. "아침에 눈을 뜰 때마다 내가

달리라는 사실이 너무 기쁘다.""내가 다른 초현실주의자들과 다른 점이 있다면 나야말로 초현실주의자라는 것이다."

그가 30대에 쓴 자서전의 첫 문장은 지금까지도 회자되고 있습니다. 다름 아닌 "나는 천재다"라는 문장이었죠. 그의 자화자찬은 들으면 들을수록 놀랍습니다.

달리의 과한 자신감이 부담스럽게 느껴지지만, 한편으로 그의 작품들을 보면 고개가 끄덕여집니다. 〈기억의 지속〉〈나르키소스의 변형〉〈나의 욕망의 수수께끼〉 등의 독특하면서도 신비로운 매력에 감탄이 나옵니다.

실제 달리는 20세기 가장 독창적인 화가로 꼽히는데요. 자신이 곧 꿈 자체라고 했던 그의 삶이 더욱 궁금해집니다.

✖ 자기애와 불안 사이, 서로가 있었다

달리는 외모에서부터 남다른 면모를 자랑합니다. 위로 한껏 말아 올린 수염, 과장된 표정, 동그랗게 뜬 눈 등에서 그가 범상치 않은 인물임을 느낄 수 있습니다. 그의 트레이드마크가 된 독특한 수염은 넷플릭스 오리지널 콘텐츠 〈종이의 집〉에 나오는 가면들의 모티브가 되기도 했죠.

그는 스페인 카탈루냐에서 태어났습니다. 변호사였던 아버지가 평소 미술을 좋아했던 덕분에 자연스럽게 그림을 익힐 수 있었죠. 탁월한 그림 솜씨로 좋은 미술학교에도 들어갔습니다. 14살엔 바르셀로나 미술학교에, 17살엔 마드리드 산 페르난도 왕립 미술학교에 입학했습니다.

하지만 달리는 어린 시절부터 기행을 일삼는 독특한 아이였습니다. 성모 마리아상을 그리라는 과제에 저울을 그려 넣는가 하면, 미술사 시험지엔 "이 답은 내가 선생보다 더 완벽하게 알고 있다. 그래서 답안을 제출할 수 없다"라고 적어냈죠. 그래서 그는 결국 퇴학당하고 말았습니다.

달리는 대체 왜 이런 독특한 사고와 행동을 하게 된 걸까요. 그는 원래 수줍음이 많던 아이였습니다. 하지만 그가 태어나기 전, 형이 죽었는데요. 어머니는 형의 이름인 살바도르 달리를 동생에게 그대로 붙였습니다. 그리고 같은 이름을 가진 달리로부터 죽은 형의 모습을 반복해 찾으려 했죠.

달리는 이로 인해 강한 트라우마를 갖게 됐습니다. 죽은 형과 다르다는 사실을 끊임없이 부모에게 부각시켜야 했고, 자신만의 존재 가치를 증명해 보여야 했습니다. 실제 달리는 자신은 죽은 형이 아니라는 사실을 보여주기 위해 유년 시절 내내 발버둥 치며 지냈다고 회고

했습니다.

그런 달리의 곁엔 그의 재능을 칭송하면서도, 내면의 아픔까지 이해하고 보듬어 준 인물이 있었습니다. 스페인의 시인이자 극작가인 페데리코 가르시아 로르카(1898~1936)입니다. 달리와 로르카의 실화를 바탕으로 한 폴 모리슨 감독의 영화 〈리틀 애쉬: 달리가 사랑한 그림〉(2010)이 나오기도 했죠.

로르카는 민중극의 보급에 힘쓴 인물이며, 희곡《피의 결혼》《베르나르다 알바의 집》등 명작들을 남겼습니다. 하지만 로르카는 스페인 내전 당시 파시즘에 맞서 싸우다, 38살의 젊은 나이에 학살당한 비운의 예술가입니다.

달리와 로르카는 어떻게 인연을 맺게 된 걸까요. 이들은 마드리드에서 만나 친분을 쌓았습니다. 두 사람은 서로의 재능과 불안을 발견하고, 든든한 버팀목이 되어 줬습니다. 로르카는 달리를 향한 마음을 담아 시 〈달리에게 바치는 송가〉를 쓰기도 했습니다.

"오, 올리브 목소리를 지닌 살바도르 달리여! … 변치 않는 형태를 찾는 너의 고뇌를 노래하리라."

그토록 깊은 관계를 맺었던 만큼, 두 사람이 연인 관계였다는 소문도 무성했습니다. 달리는 훗날 "모두가 아는 것처럼 그는 동성애자였고 나를 미친 듯이 사랑했다"라고 말하기도 했습니다. 하지만 정작 달

리 자신의 감정에 대해선 줄곧 부정했습니다. 그러다 사망하기 3년 전, 로르카와의 관계에 대해 "관능적이고 비극적인 사랑이었다"라고 밝혔죠.

무의식과 꿈에 빠진 '미술계의 프로이트'

기이한 행동으로 학교에서 쫓겨난 달리는 독자적으로 다양한 현대미술 양식을 공부하기 시작했습니다. 그리고 훌쩍 프랑스 파리로 떠났는데요. 이곳에서 초현실주의 화가 앙드레 브르통을 만나 '초현실주의 클럽'에 가입하게 됐습니다. 초현실주의는 인간의 무의식 속에 내재된 비합리적인 감정이나 환상 등을 새로운 표현 기법을 통해 표출하는 것을 의미합니다. 달리는 이를 기점으로 자신만의 독창적인 환상의 세계를 본격 펼쳐 보였습니다.

새로운 사랑과도 만나게 됐죠. 달리는 초현실주의 클럽에서 시인 폴 엘뤼아르와 친해졌는데요. 엘뤼아르의 부인이었던 갈라(본명 엘레나 이바노바 디아코노바)를 만나 사랑에 빠졌습니다. 친한 지인의 아내이자 10살 연상의 유부녀였지만 달리는 갈라를 포기할 수 없었습니다. 결국 두 사람은 평생을 함께했습니다.

달리의 대표작 〈기억의 지속〉은 1931년 초현실주의 클럽이 뉴욕

에서 전시를 할 때 처음 소개됐습니다. 그림엔 저 멀리 바다와 절벽이 펼쳐져 있습니다. 동그란 시계들은 녹은 치즈처럼 흐물거리며 앙상한 나뭇가지와 모서리 등에 걸쳐져 있습니다. 또 일부 시계 위엔 개미들이 우글거리고 있습니다.

시계는 그의 억눌린 욕망을, 개미로 뒤덮은 시계는 죽음을 의미합니다. 개미는 이 작품을 비롯해 그의 그림에 자주 등장하는데요. 주로 죽음과 타락, 공포를 상징합니다.

꿈인지 현실인지 정확히 분간하기 어려운 이 작품은 어떻게 탄생했을까요. 달리가 작업실을 나가려 불을 끄는 순간 본 착시 현상에서 영감을 얻은 것입니다. 그는 "두 개의 흐물거리는 시계가 내 눈앞에 나타났고, 그중 하나는 올리브 나무 위에 걸쳐져 있었다"라고 설명했죠. 달리는 이렇게 환영, 꿈 등을 통해 접한 무의식의 세계를 그림으로 표현하려 했습니다. 정신분석학자 지그문트 프로이트가 쓴《꿈의 해석》등을 보며 잠재의식에 담긴 욕망, 꿈에 담긴 의미 등을 연구하고 작품에 접목한 겁니다.

달리는 무의식으로부터 특정 심상을 끌어내기 위해 다양한 방법도 고안했는데요. 하나의 이미지를 보고 전혀 다른 이미지들을 떠올리는 작업을 반복했습니다. 이젤을 침대 바로 옆에 놓아두고 잠에서 깨자마자 꿈속 이미지를 그대로 남기려고도 애썼습니다. 이런 노력들을

달리는 스스로 '편집광적 비평 방법'이라 불렀습니다. 자신의 욕망과 무의식을 예술적 재료로 삼기 위해 의도적으로 조직화·체계화하는 방식을 이릅니다. 실제 그는 〈나르키소스의 변형〉이란 작품을 그린 후 프로이트를 만나게 됐습니다.

〈나르키소스의 변형〉에선 최고의 나르시시스트 달리가 그린 나르키소스와 마주할 수 있습니다. 그리스 신화 속 나르키소스 이야기는 익히 잘 알려져 있습니다. 나르키소스는 수많은 여인들의 구애를 받았지만 오만한 태도를 보였습니다. 그래서 물에 비친 자신을 사랑하게 되는 가혹한 벌을 받게 됐죠. 나르키소스는 물속에 있는 자신을 가질 수 없어 절망하다 물에 빠져 죽었고, 그곳엔 수선화 한 송이가 피어났습니다.

달리의 그림 왼쪽엔 신화 속 나르키소스의 모습이 보이고, 오른쪽엔 또 다른 형상이 보입니다. 돌처럼 보이는 이 형상 역시 나르키소스처럼 자신의 모습에 심취한 듯합니다. 이 형상의 머리 위엔 수선 화가 피어있고, 몸엔 개미들이 기어 다니고 있습니다. 달리는 이를 통해 넘치는 자기애와 함께 죽음에 대한 공포를 함께 담아냈습니다.

프로이트는 '나르시시즘'이란 개념을 지속적으로 연구하고 확산시킨 인물이기도 합니다. 그래서 달리는 프로이트를 만나 이 작품을 직접 보여줬죠. 하지만 프로이트는 그의 기대와 다른 반응을 보였습니

다. "내가 당신의 그림에서 찾을 수 있는 것은 무의식이 아니라 의식"
이라고 말했죠. 무의식을 작품에 담기 위해 부단히 애썼던 달리는 이
모든 행위가 결국 의도적으로 만들어 낸 의식에 해당한다는 평가에
크게 실망했습니다.

그런데 그 뒤엔 반전이 숨어 있습니다. 프로이트는 다음날 그를 소
개한 주선자에게 이렇게 말했다고 합니다.

"나는 초현실주의자들을 터무니없는 자들이라고 여겼는데, 어제
그 젊은 스페인인의 솔직한 눈과 완성도 높은 그림을 보고 나서 다시
생각하게 됐다."

 ## 냅킨 위에 쓱쓱 그려낸 츄파춥스 로고

달리는 미술뿐 아니라 영화, 상업 디자인 등에도 소질을 보였습니다.
덕분에 월트 디즈니와 애니메이션 〈데스티노〉를, 전설의 영화감독 알
프레드 히치콕과 〈스펠바운드〉 작업을 함께 했습니다.

우리가 잘 아는 막대사탕 '츄파춥스'의 로고도 달리가 만들었습니
다. 츄파춥스 창업자 엔리크 베르나트는 코카콜라처럼 브랜드 이미
지를 한 번에 각인시킬 수 있는 로고를 만들고 싶어 했습니다. 그러던
어느 날 베르나트는 고향 친구인 달리와 함께 커피를 마시며 이 고민

을 털어놨죠.

　그러자 달리는 즉석에서 냅킨 위에 스케치를 하기 시작했습니다. 이것이 오늘날까지도 활용되고 있는 츄파춥스의 로고입니다. 그는 이를 통해 예술과 상업 미술의 경계를 무너뜨린 팝아트가 탄생할 수 있는 기반을 마련했습니다.

　이후에도 달리는 남다른 시선과 뛰어난 재능으로 승승장구하여 큰 부와 명예를 누리다 85살에 세상을 떠났습니다.

　그의 그림 〈나르키소스의 변형〉에서 본 수선화는 다양한 꽃말을 갖고 있습니다. 우선 나르키소스 신화에서 파생된 '자기 사랑' '자존심'이란 뜻이 있습니다. 이뿐 아니라 '신비로움' '고결함'이란 꽃말도 있죠. 최고의 나르시시스트 달리는 누구보다 자신을 사랑하고 가치를 높게 평가했기 때문에, 보다 신비롭고 고결한 작품들을 그릴 수 있었던 것이 아닐까요.

나 없었으면 현대미술도 없어!

페기 구겐하임

살바도르 달리, 바실리 칸딘스키, 마르셀 뒤샹, 잭슨 폴록…. 현대미술을 대표하는 화가들입니다. 색다른 시선과 과감한 도전으로 큰 파장을 불러일으키며 미술사의 흐름 자체를 바꿔놓았죠.

그런데 이들에겐 또 다른 공통점이 있습니다. 20세기 전설적인 여성 컬렉터였던 페기 구겐하임(1898~1979)이 후원하고 작품을 사들인 예술가들입니다. 페기 컬렉션엔 100여 명 화가들의 326점에 달하는 작품이 포함돼 있습니다.

우선 그녀의 이름을 접했을 때 '구겐하임'이란 성이 익숙하게 느껴지실 겁니다. 구겐하임 재단이 운영하는 미술관들 덕분입니다. 재단

은 미국 뉴욕 맨해튼의 솔로몬 구겐하임 미술관, 스페인 빌바오와 독일 베를린의 구겐하임 미술관, 이탈리아 베네치아의 페기 구겐하임 미술관을 운영하고 있습니다. 그중 페기 구겐하임 미술관은 세계 최고 수준의 현대미술 작품들이 총집결된 곳으로 유명합니다. 그녀는 이렇게 말했죠.

"나는 미술 컬렉터가 아니다. 미술관이다."

자신을 미술관 그 자체라고 정의한 자신감과 당당함은 어디서 비롯된 걸까요. '걸 크러시' 매력을 뽐내는 그녀의 이야기가 더욱 궁금해집니다.

 ## 자유분방한 재벌 상속녀, 예술에 눈뜨다

페기의 할아버지는 미국에서 광산업으로 막대한 재산을 끌어모은 마이어 구겐하임입니다. 구겐하임 집안은 이를 발판 삼아 미국 사회에 지대한 영향력을 미쳤습니다. 페기의 아버지 벤저민 구겐하임도 광산업을 이어가며 활발히 활동했습니다.

그런데 벤저민은 안타깝게도 타이타닉호 침몰로 세상을 떠났습니다. 영화 〈타이타닉〉에도 벤저민이 나오는데요. 영화에서 배가 가라앉자 "신사답게 죽음을 맞이하겠다"라고 말하던 노신사가 바로 벤저민

입니다. 그는 애인과 타이타닉을 타고 여행을 하고 있었습니다. 그런데 배가 침몰하자 애인과 하인들에게 구명보트를 양보하고 자신은 죽음을 선택했습니다.

구겐하임 집안의 배경을 포함해 페기의 인터뷰 등을 담은 작품도 있습니다. 리사 아모르디노 브릴랜드 감독이 연출한 다큐멘터리 〈페기 구겐하임: 아트 애틱트〉(2017)입니다. 보통 예술 관련 다큐멘터리는 예술가의 사후 그의 주변 인물들을 인터뷰해 이뤄진 것이 대부분입니다. 반면 이 작품에선 페기의 생생한 육성을 들을 수 있죠. 페기의 생전에 미공개로 진행했던 인터뷰를 녹음한 자료가 담긴 덕분입니다. 인터뷰 자료 속 페기의 음성과 말투만 들어도 단번에 그의 자유분방함을 느낄 수 있습니다.

그 성격은 아버지가 세상을 떠난 후 더욱 드러났습니다. 페기가 엄청난 부를 상속받은 건 20대 초반의 젊은 나이였습니다. 하지만 여느 상속자들과는 다른 삶을 살았습니다. 돈을 마음껏 쓰며 편히 살아가려 하지 않았죠. 집에서 정해준 길이나 세상의 규칙대로 살아가려 하지도 않았습니다. 오히려 세상 속으로 풍덩 뛰어들어 자신만의 길을 찾으려 했습니다. 미술에 대해 전혀 알지 못했던 페기가 미술에 관심을 갖게 된 것도 한 서점에서 아르바이트를 하면서였습니다. 그곳에서 책과 지식인들을 접하며 유럽 예술과 문화에 눈뜨게 된 거죠.

현대미술은 미술이 아니라고?

페기는 이후 파리로 떠나 본격적으로 예술을 접하고 즐기기 시작했습니다. 자유분방한 성격에 걸맞게 수많은 예술가들과 만나 마음껏 사랑도 했습니다. 공식적으로 한 결혼은 초현실주의 화가 막스 에른스트를 포함해 총 세 번이었으며, 이 밖에도 많은 이들과 염문을 뿌렸습니다.

하지만 단순히 예술가와의 사랑에만 몰두하지 않았습니다. 누구보다 열정적으로 미술을 배웠습니다. 그러다 당시 미술계를 발칵 뒤집어 놓은 한 인물을 만나 빠르게 성장하게 됐습니다.

상점에서 구입한 소변기에 '리처드 머트(R. Mutt)'란 가명으로 서명한 후, 여기에 〈샘〉이라고 제목을 붙여 발표한 뒤샹입니다. 뒤샹은 이 작품으로 기존 물건에 변형을 가하지 않고 제목만 달아 전시하는 '레디메이드(ready made)' 개념을 제시해 미술계에 큰 반향을 불러일으켰습니다. 그런 뒤샹은 페기를 만나 현대미술의 개념과 흐름 등을 알려주고, 좋은 미술 작품을 발견하고 선택할 수 있는 안목을 길러주었습니다. 페기 역시 뒤샹의 든든한 후원자가 됐습니다.

페기는 뒤샹의 도움으로 뛰어난 안목을 갖게 됐지만, 그가 사들인 작품들은 제대로 된 인정을 받지 못했습니다. 뒤샹의 작품을 포함해

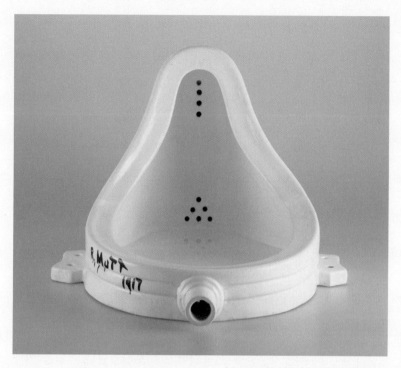

뒤샹, 샘, 1917, 이스라엘 박물관

당시 현대미술은 늘 논란의 중심에 서 있었는데요. 이를 사람들에게 적극 알리려 했던 페기 역시 비판의 대상이 됐습니다. 영국의 세관은 페기가 전시하려던 작품들을 보고 "예술이 아니다"라며 통관을 거부했죠.

또 다른 현대미술가 칸딘스키에 대한 일화도 유명합니다. 칸딘스키는 어느 날 페기에게 한 가지 부탁을 했습니다. 솔로몬이 자신의 작품을 사도록 설득해 달라고 한 거죠. 솔로몬은 페기의 숙부이자 솔로몬 구겐하임 미술관의 설립자입니다.

페기는 이를 흔쾌히 받아들여 솔로몬에게 편지를 썼습니다. 하지만 솔로몬은 직접 답장을 쓰지도 않고, 자신의 큐레이터인 리베이 남작 부인을 통해 페기에게 간단한 메시지를 전했습니다.

"자신이 다루는 작품들이 쓰레기이거나 보잘것없는 것임을 알게 될 것이다."

✕ 예술도 남고, 사람도 남았다

가족에게조차 비참한 굴욕을 당했지만 페기는 굴하지 않았습니다. 현대미술 작품을 끊임없이 사들였죠. 2차 세계 대전 땐 급히 시장에 나온 작품들을 거의 하루에 한 점씩 구입하기도 했습니다. 캔버스를 눕

힌 채 물감을 흩뿌리는 독특한 작업 방식 때문에 논란을 불러일으킨 현대미술가 폴록을 후원한 것도 페기였습니다. 당시 폴록은 목수 일을 병행하며 어렵게 활동하던 무명의 화가였는데요. 페기는 그가 목수를 그만두고 작품 활동에 전념할 수 있도록 생활비까지 주며 후원했습니다. 훗날 폴록은 현대미술을 대표하는 스타 작가가 됐죠. 페기는 이뿐 아니라 프리다 칼로 등 여성 화가들만을 위한 최초의 전시회 〈여성작가 31인 기획전〉도 개최했습니다.

나치가 유럽 전역에서 영향력을 행사하자, 미술품을 빼앗기지 않고 지키는 역할도 해냈습니다. 미술품을 가재도구로 보이게 위장을 해 미국 선박에 실어 보냈죠. 그리고 뉴욕에 '금세기 미술관(The Art of This Century Gallery)'을 세우고, 이 작품들을 많은 사람들에게 선보였습니다.

대체 페기는 왜 이토록 현대미술을 알리고 후원하는 데 앞장섰던 걸까요. 페기는 그 이유에 대해 이렇게 말했습니다.

"누군가는 한 시대의 미술을 보호해야 한다고 생각했다."

페기의 삶을 살펴보다 보면 자연스럽게 또 다른 가문이 떠오릅니다. 그보다 훨씬 오래전 르네상스 시대를 활짝 열었던 메디치 가문입니다. 많은 메디치 가문 사람들 중에서도 예술 후원에 더욱 적극적이었던 코시모 데 메디치는 이런 말을 남겼습니다.

"메디치 가문의 영광이 사라지는 데는 50년도 채 걸리지 않을 것이다. 하지만 사람은 가도 예술은 남는다."

예술의 뒤엔 늘 이들처럼 예술을 떠받치고 있던 사람들이 있었습니다. 그리고 메디치의 예상과 달리, 예술도 남고 사람도 남았습니다. 메디치와 페기라는 이름 모두 오늘날까지 명작들과 함께 이토록 빛나고 있으니까요.

힙하고 멋있게 최고가 찍었잖아

장 미셸 바스키아

"나는 17살 때부터 늘 스타가 되길 꿈꿨다."

"자기 홍보는 마치 심심풀이 땅콩 같다. 한번 시작하면 멈출 수가 없으니까."

마치 동일한 사람이 얘기한 것처럼 보입니다. 누구보다 돋보이고 싶어 하고, 관심받길 원하는 인물로 느껴집니다.

그런데 같은 사람이 한 말이 아닙니다. 각각 다른 사람의 얘기입니다. 스타가 되길 꿈꾼 인물은 '검은 피카소'로 불리는 미국 출신의 화가 장 미셸 바스키아(1960~1988)입니다. 두 번째 얘기는 팝아트의 선구자인 미국 화가 앤디 워홀(1928~1987)이 한 말입니다.

최고가 기록 화가들의 평행 이론

전혀 다른 이미지를 가진 두 화가가 비슷한 말을 했다니 놀라운데요. 바스키아는 자신만의 개성을 담은 낙서로 유명해졌습니다. 그러다 보니 속세엔 관심이 별로 없고 어두운 음지에서만 활동했을 것 같은 이미지를 갖고 있죠. 이와 달리 워홀은 훨씬 대중적인 느낌을 주는 예술가입니다. 탁월한 사업 감각으로 많은 사람들에게 사랑받을 만한 작품들을 남긴 것으로 잘 알려져 있습니다.

그런데 사실 두 화가는 공통점이 많습니다. 각각의 어록에서 알 수 있듯 둘 다 스타 의식으로 가득했습니다. 또 그에 걸맞게 세계적인 명성을 얻었습니다.

그 명성은 오늘날 경매 시장에서도 톡톡히 확인할 수 있습니다. 두 화가의 작품 모두 시장에서 최고가 기록을 연이어 달성한 겁니다. 바스키아가 그린 〈무제〉(1982)는 2017년 소더비 경매에서 1억 1050만 달러(당시 약 1200억 원)에 낙찰됐습니다. 경매에 나온 미국 작가의 작품 중 가장 비싼 가격이었습니다. 그리고 이 기록은 2022년 5월 워홀에 의해 깨졌는데요. 워홀의 〈총 맞은 마릴린 먼로〉(1964)가 크리스티 경매에서 1억 9500만 달러(약 2500억 원)에 낙찰됐습니다.

두 사람의 평행 이론은 여기서 끝이 아닙니다. 훗날 최고가 기록을

세울 화가들이 서로를 알아본 걸까요. 두 사람은 32살의 나이 차에도 불구하고 만나자마자 친해졌습니다. 워홀의 도움을 받아 바스키아는 더욱 유명해졌습니다.

이번 장에선 두 화가 중 먼저 낙서 하나로 미술계를 평정했던 개성 넘치는 스타 바스키아의 이야기를 살펴볼까요.

✕ 왕관에 담긴 자유와 평등을 향한 열망

바스키아의 인생은 하나의 불꽃 같았습니다. 뜨겁게 활활 타올랐지만, 28살이란 젊은 나이에 허무하게 세상을 떠났죠. 그래서인지 바스키아의 삶과 작품들이 더욱 빛나고 애잔하게 느껴집니다.

바스키아는 뉴욕에서 태어났습니다. 아버지는 아이티공화국 출신, 어머니는 푸에르토리코계 미국인이었습니다. 비록 부모님 모두 이방인이었지만, 바스키아는 여유로운 환경에서 자랐습니다. 아버지는 회계사였고, 어머니는 예술에 조예가 깊어 아들을 데리고 뉴욕 주요 미술관을 누볐습니다.

덕분에 바스키아는 어렸을 때부터 미술에 많은 관심을 가졌습니다. 영화 〈바스키아〉(1998)에도 바스키아가 뉴욕 현대미술관에서 어머니의 손을 잡고 가는 장면이 나옵니다. 영화에서 바스키아는 파블로 피

카소의 〈게르니카〉를 감상하며 화가가 되기로 결심하죠. 하지만 그에게도 고난이 찾아왔습니다. 바스키아가 7살이 되던 해, 부모님이 이혼을 하게 됐는데요. 이때부터 그의 방황이 시작됐습니다. 어머니와 떨어져 살게 된 바스키아는 17살에 자퇴를 하고 집까지 나와 버렸습니다. 그리고 길거리를 전전했습니다.

절망으로 가득 차 뉴욕 거리의 악동이 되길 자처한 바스키아. 그런데 오히려 길은 새로운 삶의 동력이 되어 주었습니다. 바스키아의 거대한 스케치북이 된 거죠. 그는 친구 알 디아즈와 함께 '흔해 빠진 개똥(Same Old Shit)'이란 뜻의 그룹 '세이모(SAMO)'를 결성했습니다. 그리고 거리와 벽에 스프레이로 그림을 그리는 그라피티 화가가 됐습니다. 이들이 그린 작품은 단순한 낙서가 아니었습니다. 사회적 권위와 억압에 저항하는 메시지를 작품 곳곳에 담아냈습니다.

하지만 두 사람은 얼마 지나지 않아 의견 차이로 결별을 선언했습니다. 결별 이유엔 바스키아의 색다른 면모가 잘 담겨 있습니다. 디아즈가 작품에만 집중하는 익명의 화가로 남기 원했던 반면, 바스키아는 자신을 대대적으로 알리고 싶은 욕구가 강했기 때문이죠. 이 점에서 어릴 적부터 스타를 꿈꿨던 바스키아의 욕망을 엿볼 수 있습니다. 이후 바스키아는 바라던 대로 유명해졌습니다. 20살엔 대규모 그룹전 〈더 타임스 스퀘어 쇼〉, 21살엔 〈뉴욕-뉴 웨이브〉에 잇달아 참여하며

이름을 알리기 시작했습니다.

바스키아의 작품의 가장 큰 특성은 '자유로움'입니다. 간결하면서도 다양한 기호와 채색 등을 결합해 독특한 작품들을 탄생시켰습니다. 그는 쓰고 지우기를 반복한 후 그 위에 덧그리는 기법을 자주 활용했는데요. 그래서인지 더욱 자유분방하게 느껴집니다. 오일 스틱(유성 크레파스), 스프레이 마커 등도 과감하게 사용했죠. 어릴 때 즐겨 봤던 만화적 이미지도 적극 활용했습니다. 그의 작품들을 보고 있노라면 천진난만한 아이의 모습이 연상되기도 하고, 즉흥적이고 반항적인 청년의 모습이 떠오르기도 합니다.

바스키아는 '제록스 기법'도 자주 접목해 작품을 만들었습니다. 자신이 그린 그림을 복사한 후, 이를 오려 붙여서 새로운 작품을 탄생시키는 기법이죠. 화가가 직접 그림을 복제하고 재조합해서, 기존에 있던 원본이 가지는 분위기와 권위에 의문을 던진 겁니다. 이런 파격적인 행동으로 그는 더욱 유명해졌습니다.

'죽음'도 그의 그림들을 관통하는 키워드입니다. 이 또한 어머니의 영향이 컸습니다. 바스키아가 8살에 큰 교통사고로 병원에 장기간 입원했을 때였습니다. 어머니는 지루해하는 아들에게 해부학 입문서 《그레이의 해부학》을 건네줬습니다.

어린아이가 보기에 해부학 입문서는 무서웠을 법한데요. 그는 오

히려 레오나르도 다빈치처럼 해부학에 깊이 빠져들었습니다. 인체의 전체적인 모습, 뼈, 각종 내장 기관들에 호기심을 갖고 따라 그렸죠. 그리고 해골 등의 이미지들을 자신의 그림에 넣어 삶과 죽음에 대한 고뇌를 표현했습니다. 이때 그는 사고로 몸에서 비장을 떼어냈는데, 영어로 '비장'의 뜻을 가진 'spleen'이란 단어를 작품에 새겨넣기도 했죠.

그리고 누가 뭐래도 바스키아의 트레이드마크는 '왕관'이라고 할 수 있습니다. 그는 대부분 작품 속 인물들에 왕관을 그려 넣었습니다. 그 인물들은 인권 운동가, 음악, 스포츠 분야에서 뛰어난 성과를 거둔 인물들이었습니다. 동시에 흑인이거나 히스패닉이었죠. 뮤지션인 루이 암스트롱과 마일스 데이비스, 권투선수 무함마드 알리 등이 대표적입니다. 바스키아는 이들을 '영웅'으로 여기고 그들에 대한 존경의 마음을 담아 왕관을 함께 그렸습니다. 이를 통해 자신을 비롯해 인종차별에 시달리는 사람들을 위로하고 격려하려 한 겁니다. 바스키아는 자기 스스로를 이렇게 정의했습니다.

"나는 '흑인 예술가'가 아니다. 나는 '예술가'다."

✕ "나는 한낱 인간이 아니다"

그가 22살이 되던 해엔 운명적인 만남이 이뤄졌습니다. 이미 엄청난 명성을 누리고 있던 워홀과 만나게 된 거죠. 워홀은 바스키아가 그려 준 자신의 초상화를 보고 그에게 단숨에 매료됐습니다. 바스키아의 천재성에 감탄하며 공동작업까지 제안했죠.

그렇게 두 사람은 2년간 150여 점에 걸쳐 협업을 진행했습니다. 때론 서로를 의식하고 경쟁하며, 각자의 작품 세계도 구축해 나갔습니다. 이 과정에서 바스키아는 어느새 워홀에 못지않은 유명 스타가 돼 있었습니다.

하지만 많은 사람들이 바스키아와 워홀 사이를 질투했던 걸까요. 바스키아가 워홀의 동성 연인이라는 등 온갖 악성 루머가 퍼졌습니다. 스승에 폐를 끼친다는 사실에 괴로워하던 바스키아는 결국 점점 워홀과 멀어졌습니다.

바스키아가 이른 나이에 세상을 떠난 것도 워홀과 연결됩니다. 두 사람이 결별한 후, 1987년 워홀이 세상을 떠났다는 소식을 듣고 바스키아는 큰 충격에 빠졌습니다. 이때부터 스스로 고립을 자초하고 약물에 의존하기 시작했습니다. 그리고 1년 후 결국 약물 중독으로 눈을 감았습니다. 두 사람의 사이가 얼마나 돈독했는지를 짐작할 수 있죠.

세상을 떠나기 얼마 전 남겼던 〈죽음을 타고〉라는 그림은 이전 작품들에 비해서도 훨씬 어둡습니다. 한 기수가 해골을 타고 너무 빨리 결말에 이른 것을 나타낸 그림으로, 이 또한 죽음에 대한 의미를 담고 있습니다.

바스키아가 작가로 본격 활동한 건 고작 8년에 불과했습니다. 하지만 그가 남긴 작품은 3000여 점에 달합니다. "나는 한낱 인간이 아니다. 전설이다"라고 했던 바스키아의 말 그대로 '전설'이 된 거죠.

다시 앞서 언급한 바스키아와 워홀의 작품 경매 얘기를 떠올려 볼까요. 워홀의 그림이 미국 사상 최고가를 기록한 것을 보고, 두 화가는 하늘나라에서 무슨 생각을 했을까요. 왠지 함께 수다를 떨며 호탕하게 웃지 않았을까 싶습니다. 서로의 재능을 발견하고 응원해 주던 두 사람의 마음은 숫자나 기록에 결코 흔들리지 않을 테니까요. 그것이 미술사에 길이 남은 전설들의 빛나는 우정일 겁니다.

미안, 그 최고가 내가 깼어…
난 CEO 화가니까

앤디 워홀

미술 작품을 보는 순간 누구의 작품인지 단번에 떠오르시나요. 평소 미술에 조예가 깊은 분이라면 가능하겠지만, 그렇지 않다면 결코 쉬운 일이 아닙니다. 그런데 많은 사람들이 작가를 쉽게 맞출 수 있는 작품도 간혹 있습니다. 특정 이미지를 대량 생산해서 많은 대중에게 알린 작품이 특히 그렇죠.

　대표적으로 1962년 마릴린 먼로가 세상을 떠난 지 2년 후부터 만들기 시작한 5장의 〈마릴린〉 연작을 꼽을 수 있습니다. 누구나 한 번쯤 이 작품들을 보신 적이 있으실 겁니다. 그리고 작가의 이름도 쉽게 떠올릴 수 있으실 텐데요. '팝 아트의 선구자'로 불리는 앤디 워홀

입니다.

전무후무한 '마케팅의 대가'

워홀은 당시 최고의 인기 배우였던 먼로를 작품의 대상으로 삼았습니다. 앞 장에서 언급한 장 미셸 바스키아의 최고가 기록을 깬 〈총 맞은 마릴린 먼로〉도 먼로를 그린 작품이죠. 그는 천에 잉크를 발라 반복적으로 찍어 내는 '실크 스크린' 기법을 이용해 먼로의 이미지를 대량 복제했습니다.

워홀의 이름을 떠올리고 나니, 자연스럽게 얼굴도 생각나지 않으십니까. 아무리 유명한 작가라 해도 사실 얼굴까진 잘 생각이 나질 않는데요. 하지만 워홀은 세상을 떠난 지 오랜 시간이 흘렀음에도, 많은 사람들이 그를 기억하고 얼굴도 쉽게 떠올립니다. 그가 작품뿐 아니라 스스로를 마케팅의 대상으로 삼고 적극 알렸기 때문이죠. 워홀이 바스키아의 최고가 기록을 갈아치운 것에도 그보다 훨씬 적극적이고 체계적으로 마케팅을 진행했던 영향이 있지 않을까요. 이쯤 되면 워홀을 '마케팅의 대가'라고 불러야 할 것 같습니다. 그는 어떻게 이런 성과를 낼 수 있었을까요.

워홀의 화려한 성과들을 봤을 때, 그의 유년기도 풍족하고 행복했

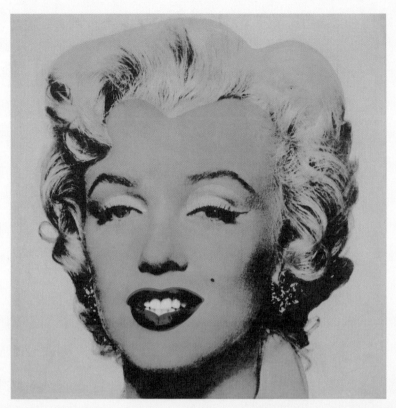

워홀, 총 맞은 마릴린 먼로, 1964, 개인 소장

을 것만 같습니다. 하지만 정반대였습니다. 워홀은 미국 펜실베이니아주 피츠버그에서 가난한 슬로바키안 이민자 가정에서 태어났죠. 아버지는 석탄 광산에서 일하다 그가 14살이 된 해에 병으로 세상을 떠났습니다. 워홀의 건강도 좋지 못했습니다. 어린 시절 신경계 질환을 앓는 바람에 집 밖에도 거의 나가지 못하고 지냈습니다. 하지만 홀로만의 시간을 보낸 덕분에 예술에 관심을 가지게 됐습니다. 심심함을 달래기 위해 많은 그림을 그리기 시작했고, 라디오와 음악을 들으며 예술적 재능을 키워갔습니다.

워홀은 처음엔 미술 교사가 되기 위해 피츠버그대에서 미술 교육을 전공했습니다. 그러다 마음을 바꿔 미술 교육이 아닌 상업 미술을 공부하기 시작했습니다. 더욱 다양하고 창의적인 활동을 할 수 있는 영역이라 생각했기 때문이죠.

그런 워홀의 가슴 속엔 늘 성공에 대한 강한 열망이 자리하고 있었습니다. 졸업 후 그는 원대한 꿈을 이루기 위해 상업 미술의 중심지 뉴욕으로 떠났죠. 그곳에서 〈보그〉 등 유명 잡지사에서 그래픽 디자이너로 활동했습니다.

희소성을 벗어던진 팝아트의 탄생

본격적인 미술 작업은 30대 때부터 시작했는데요. 그 과정은 기존의
화가들과 사뭇 달랐습니다. 워홀은 다락방에 작업실을 만들어 '팩토
리(factory · 공장)'라 칭했습니다. 그리고 이곳에서 제품을 대량 생산하
듯 자신의 작품을 복제하기 시작했습니다. 팩토리에서 제작된 작품만
2000여 점이 넘습니다.

 워홀은 주로 매스 미디어와 광고 등 대중문화에서 이미지를 끌고
와 강렬한 색채로 재창조했는데요. 먼로뿐 아니라 엘비스 프레슬리,
마이클 잭슨 등 당대 유명인의 이미지를 실크 스크린 기법으로 찍어
냈습니다. 그는 정계 인사들의 초상화를 그려준 것으로도 유명합니
다. 중국 마오쩌둥을 그린 〈마오〉 연작, 이란 국왕 모하마드 레자 팔
라비와 그의 가족들을 그린 초상화 등이 있죠. 앱솔루트 보드카, 캠벨
수프 같은 일상 속 상품도 작업 대상으로 삼았습니다. 즉, 어떤 한계
도 두지 않고 많은 사람들이 좋아할 만한 친근하고 익숙한 이미지라
면 무엇이든 그린 겁니다.

 그리고 그림을 대량 생산하기 위해 여러 직원들을 고용했습니다.
이들을 '아트 워커(art worker · 예술 노동자)'라 부르기도 했죠. 이런 모습
이 마치 기업의 최고경영자(CEO)와 비슷하다는 생각이 드는데요. 워

홀도 자기 스스로를 CEO와 같다고 여겼던 걸까요. 그는 이렇게 말했습니다.

"사업을 잘하는 것이야말로 최고의 예술이다."

물론 워홀의 그림은 예술이라 할 수 없다는 비판의 목소리도 높았습니다. 똑같은 이미지를 복제한 그의 작품에선 원본만이 가진 고유한 분위기를 느낄 수 없으니까요. 하지만 워홀은 그 '희소성'의 틀에만 갇혀 있지 않았습니다. 많은 화가들이 희소성을 추구하다 보니, 정작 예술과 사람들의 거리는 더욱 멀어졌다고 생각했기 때문입니다. 그는 희소성의 굴레에서 벗어나, 보다 많은 사람들이 쉽고 재밌게 예술을 즐기길 원했습니다.

팝 아트에서 '팝(Pop)'이 '포퓰러(popular · 대중적인)'의 뜻을 갖고 있는 것도 이런 의미입니다. 그는 그렇게 자신을 '세상의 거울'이라 칭하며, 세상의 재밌고 다양한 이미지를 담아내고 보여주려 했습니다. 그는 코카콜라 병 이미지로 작업을 하며, 팝 아트를 코카콜라에 비유하기도 했습니다.

"돈을 더 낸다고 더 맛있는 콜라를 마실 수 있는 것은 아니다. 돈을 더 내면 콜라 수가 많아지지 내용물이 좋아지지는 않는다. 대통령이 마시는 콜라도 나와 마시는 콜라와 같다."

'인싸'에게 자기 홍보는 식은 죽 먹기!

워홀은 오늘날로 따지면 각종 모임과 소셜네트워크서비스(SNS)에서 활발히 활동하며, 사회적 네트워크를 만들고 인지도를 높이는 '인싸(인사이더)'에 해당하기도 합니다. 그는 은빛 가발, 검은 선글라스 등으로 자신을 한껏 꾸미고 사진을 찍어 널리 알렸습니다. 워낙 자기 마케팅을 잘했기 때문에 사람들도 호감을 갖고 큰 관심을 보였죠. 오랜 시간이 흐르도록 많은 사람들이 그의 얼굴을 기억하는 건 이런 노력 덕분일 것입니다. 그는 마치 오늘날 인싸들의 인기를 예상이라도 한 것처럼, 이런 얘기를 했습니다.

"미래엔 모든 사람들이 15분 만에 유명해질 것이다."

요즘 인싸들이 그렇듯, 이름을 널리 알리기 위해선 인맥 관리가 필수적이죠. 워홀도 인맥을 열심히 쌓았습니다. 팩토리에 유명인들을 불러 초상화 작업을 해주고 함께 파티를 열었습니다. 영국 록밴드 롤링스톤스 멤버 믹 재거, 영화 〈티파니에서 아침을〉의 원작 소설을 쓴 작가 트루먼 커포티 등이 팩토리에 모여들었죠. 그만큼 이곳에선 자유롭고 독창적인 발상과 이야기가 오갔습니다.

다양한 영역의 예술가들과의 교류로 워홀은 많은 영감을 받았습니다. 이를 바탕으로 직접 영화 제작에 나서기도 했죠. 그가 만든 영화

는 〈첼시의 소녀들〉 등 250여 편에 달합니다. 영화뿐 아닙니다. 44살 엔 대중문화를 다루는 잡지 〈인터뷰〉를 창간하고, 47살엔 자서전《앤디 위홀의 철학》을 냈습니다.

그의 독특하고 재밌는 삶과 철학이 담긴 작품들은 국내에서 전시로 소개되기도 했습니다. 2021년 〈앤디 위홀: 비기닝 서울〉이 서울 여의도에 새로 문을 연 더현대 서울에서 개최됐습니다. 국내에서 6년 만에 열리는 위홀의 대규모 전시였죠. 많은 사람들이 몰리는 공간에 대중성 있는 위홀의 작품이 걸려, 꽤 어울리는 조합이라는 평가가 많았습니다. 위홀은 국내에서도 많은 팬들을 확보하고 있는 만큼 앞으로도 꾸준히 전시가 열릴 것으로 예상됩니다. 위홀의 작품들을 실제 감상하고 나면 그가 한 말이 더욱 와닿으실 겁니다.

"나는 깊숙하게 얕은 사람이다."

"나는 한낱 인간이 아니다. 전설이다."

장 미셸 바스키아

무모한 거니, 용감한 거니

예술에 미친 집념의 불도저들

폭풍우도, 눈보라도 내가 다 맞아봐야 알지

조지프 말러드 윌리엄 터너

폭풍우와 눈보라가 몰아치는 바다. 생각만 해도 아찔하고 위험천만합니다. 그런데 배에 타고 있던 한 남자가 몸을 돛대에 밧줄로 꽁꽁 묶기 시작합니다. 그렇게 그는 4시간 배에 묶인 채 폭풍우와 눈보라를 온몸으로 고스란히 맞습니다. 이해가 잘 되지 않을 정도로 무모하게 느껴지는데요. 그는 대체 왜 이런 일을 한 걸까요?

이 사람은 영국 출신 화가인 조지프 말러드 윌리엄 터너(1775~1851)입니다. '영국의 국민 화가'로 불릴 정도로 오늘날까지 많은 사랑을 받고 있습니다. 영국 대표 미술관 테이트 갤러리에선 매년 젊은 미술가 중 한 명을 선정해 최고의 미술상인 '터너상'을 주고 있죠.

✕ 67살, 폭풍우 속으로

터너는 대체 배 위에서 무엇을 하려 했던 걸까요? 누군가는 "미쳤다"라고 할 정도로 위험한 일을 자처한 이유는 무엇인지 궁금해집니다. 여기엔 나름의 이유가 있습니다. 그는 그림을 그릴 때 단순히 눈앞에서 펼쳐지는 광경을 담으려 하지 않았습니다. 보는 것이 전부가 아니며, 몸소 체험하고 느끼는 바를 화폭에 담아야 한다고 생각했죠. 사실적 묘사에 그치지 않고, 자신의 순간의 감정을 포착하고 고스란히 표현하려는 '낭만주의'에 해당합니다.

《파우스트》 등을 쓴 독일의 작가 요한 볼프강 폰 괴테는 낭만주의를 이렇게 정의했습니다. "느낌은 모든 것이다." 독일의 낭만주의 화가 카스파르 다비드 프리드리히의 얘기도 유명합니다. "예술가는 자신의 눈앞에 보이는 것뿐 아니라, 자신의 내부에 있는 것까지도 그릴 줄 알아야 한다." 낭만주의가 추구하는 방향을 잘 알 수 있죠.

그렇게 낭만주의 화가 터너가 배 위에 몸을 묶고 그린 작품은 〈눈보라-항구 어귀에서 멀어진 증기선〉입니다. 무려 67살에 온몸으로 폭풍우와 눈보라를 맞으며 완성한 겁니다. 그는 배도, 폭풍우나 눈보라도 형체를 정확히 그리진 않았습니다. 대신 거친 붓질로 거대한 소용돌이가 치는 것처럼 표현했습니다. 그림을 보고 있노라면 그 속으로

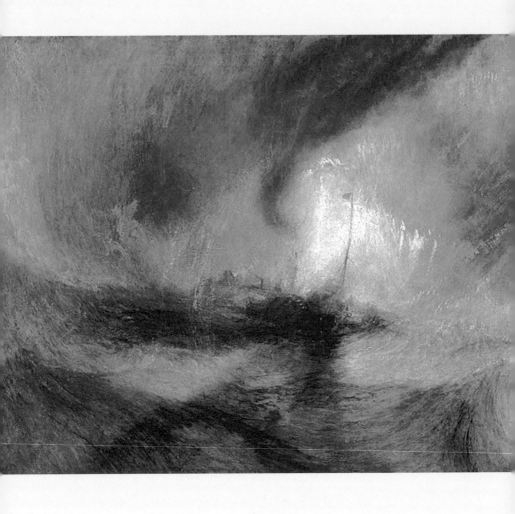

터너, 눈보라-항구 어귀에서 멀어진 증기선, 1842, 테이트 브리튼 갤러리

빨려 들어갈 것만 같은 기분이 듭니다.

또 자연의 엄청난 힘 앞에서 인간은 얼마나 작고 나약한 존재인가에 대해 생각하게 됩니다. 옴짝달싹도 못 한 채 폭풍우와 눈보라를 고스란히 맞으며 터너가 느꼈던 감정도 이런 것이 아니었을까요.

정확한 형체를 알 수 없다는 이유로 혹평도 쏟아졌습니다. 하지만 터너는 당당히 말했습니다.

"이해받기 위해 그림을 그린 게 아니다. 이런 순간이 어땠는지 보여주고 싶었다."

 성공을 뛰어넘은 성공한 화가

터너는 영국사에 길이 남은 성공한 화가지만, 그가 처음부터 잘될 것이라 생각한 사람은 아마 거의 없었을 겁니다. 터너는 가난한 이발사 아버지와 정신질환을 앓고 있는 어머니 사이에서 태어났습니다. 하층민에 속했기 때문에 늘 생계 걱정을 해야 했습니다. 당연히 마음껏 그림을 배울 수 있는 상황도 아니었습니다. 그러나 그는 매일 홀로 템스강 변으로 가 그림을 그리며 실력을 키웠습니다. 건축 사무실에서 일하면서도 틈틈이 그림을 익혔는데요. 다양한 지형과 건물을 직접 연구하고 그렸죠.

그는 결국 차곡차곡 쌓은 실력을 바탕으로 일찌감치 영국 화단을 평정했습니다. 상당한 부와 명예도 누렸습니다. 24살엔 최연소로 왕립 아카데미 준회원이 됐으며, 60살엔 아카데미 회장이 됐습니다.

하지만 그는 결코 안주하지 않았습니다. 터너는 화가들 중 손에 꼽을 만큼 열정적이고 역동적인 인물이 아니었을까 싶습니다. 그는 주로 풍경화를 그렸는데, 가만히 한자리에 머무르며 그림을 그리지 않았습니다. 위험한 상황에도 주저하지 않고 과감히 도전했습니다. 화산이 폭발하는 모습을 관찰하기 위해 화산 가까이에 갔을 정도죠.

그는 풍경화 하나에도 역사와 사회 등 다양한 이슈를 담아내려 했습니다. 그림 밖의 현상들을 적나라하게 그리기보다, 그림 안에 그 현상의 깊은 의미를 녹여내는 식이었습니다. 터너의 대표작 중 하나인 〈노예선〉엔 심각한 사회 문제와 끔찍한 현실이 담겨 있습니다.

당시 영국엔 노예를 사고파는 상인들이 있었습니다. 〈노예선〉이란 작품은 이들이 아프리카에서 원주민들을 잡아다 노예로 팔려고 배로 이동하는 모습을 그린 겁니다. 그런데 이 배는 폭풍우를 만나 힘겨운 사투를 벌여야 했습니다. 이런 극한의 상황이 닥치자 평소 거의 아무것도 먹지 못했던 노예들은 잇달아 쓰러졌습니다.

그러자 선장은 노예들을 바다에 내던지라고 명령했습니다. 이 배는 보험에 가입돼 있었는데요. 이 보험 약정에 따르면 노예들이 자연사

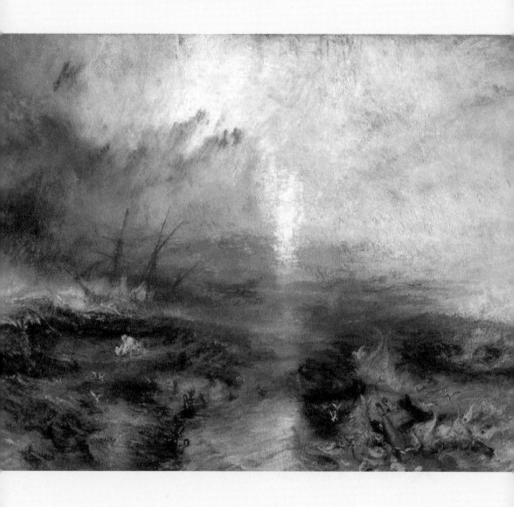

터너, 노예선, 1840, 보스턴 미술관

를 하면 보상을 받을 수 없지만, 실종이 되면 보상을 받을 수 있었던 거죠. 작품에 핏빛 선홍색 등이 뒤섞여 있는 건 이 잔인한 명령으로 인해 수많은 노예들이 죽음을 맞이한 순간을 표현한 겁니다.

터너가 자주 그린 기차에도 사회의 분위기가 반영돼 있습니다. 기차는 당시 산업화의 상징과 같았습니다. 그는 기차를 통해 산업화에 대한 사람들의 호기심과 기대, 불안을 함께 담아냈습니다. 터너의 〈비와 증기와 속도〉라는 작품엔 빠르게 달려오는 기차의 속도감과 운동감이 생생하게 느껴집니다. 일부 사람들은 캔버스에서 기차가 튀어나와 자신을 덮칠 것 같아 깜짝 놀랐다고 합니다.

하지만 왠지 모를 불안도 느껴집니다. 전체적인 색감이 어둡고 기차에서 뿜어져 나오는 뿌연 연기가 주변을 뒤덮고 있죠. 급속히 진행되는 산업화가 어떤 미래를 가져올지 내심 불안해하는 분위기를 내포한 겁니다.

✕ 사진으론 다 담을 수 없는 이야기

터너의 격정적인 삶과 작품 이야기를 다룬 영화도 있습니다. 2015년 개봉한 마이크 리 감독의 영화 〈미스터 터너〉입니다. 영화의 마지막엔 터너(티머시 스폴)가 사진관을 찾아가는 장면이 나옵니다. 그는 사진

사에게 막 보급되기 시작한 카메라 옵스큐라에 대한 질문을 던지며 관심을 갖죠. 그러나 이 카메라로 증명사진을 찍으며 씁쓸하고 불안한 표정을 짓습니다.

불과 10초 만에 사진을 찍어 내며 "다 끝났습니다"라고 말하는 사진사를 보며 그는 혼잣말을 합니다.

"나까지 끝장난 기분이군."

그의 불안처럼 오늘날 사진은 터너가 직접 온몸을 던져 가며 담았던 순간들을 훨씬 쉽고 간편하게 포착하고 있습니다.

하지만 터너의 그림이 주는 감동은 지금까지도 유효합니다. 그가 느낀 감정의 소용돌이가 여전히 생생하게 느껴지죠. 스스로를 불태우며 자신이 직접 체험하고 느낀 바를 고스란히 표현하고, 세상의 이면까지도 담아내려 했던 터너. 이토록 뜨거운 열정이 들어간 작품만큼 강력한 힘을 발휘하는 것이 있을까요. 아무리 인공지능(AI) 등 첨단기술이 발전해도, 사람의 영혼이 온전히 깃든 예술이 영원할 수밖에 없는 이유가 아닐까 싶습니다.

오늘도 안녕하고,
오늘도 당당한 쿠르베 씨

귀스타브 쿠르베

1850년 프랑스 파리에서 한 그림이 발표됐습니다. 가로 6.6m, 세로 3m 크기에 달하며 등장인물만 40명이 넘는 대작이었습니다. 그런데 그림을 본 많은 평론가들과 관객들은 비난을 쏟아내기 시작했습니다.

이 작품은 19세기 프랑스 사실주의 미술의 선구자로 평가받는 귀스타브 쿠르베(1819~1877)의 〈오르낭의 매장〉입니다. 그림을 한번 자세히 살펴보실까요. 대체 이 작품의 어떤 점 때문에 쿠르베는 그토록 신랄한 혹평에 시달렸을까요. 장례식 장면을 그렸기 때문일까요. 아니면, 작품이 어두워서일까요.

정답은 '너무 평범해서'입니다. 평범한 그림을 왜 그렇게 크게 그렸

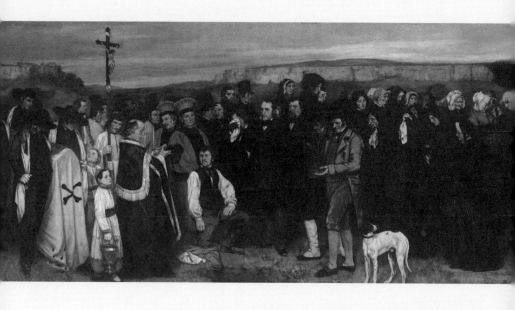

쿠르베, 오르낭의 매장, 1849~1850, 오르세 미술관

냐는 지적을 받았던 건데요. 평범하다는 게 이토록 비난받을 일인가 싶습니다. 하지만 이전까지 미술 시장의 상황, 그리고 쿠르베 작품의 의미를 살펴보면 어떤 맥락인지 알 수 있습니다.

✖ "천사? 보여주면 그릴게"

기존에 나온 대작들의 소재는 정해져 있었습니다. 주로 역사나 신화 속 인물이었죠. 죽음을 다룬 작품도 대부분 이들의 이야기를 담은 것이었습니다. 그런데 쿠르베가 그린 그림은 달랐습니다. 그림 속엔 전부 평범한 사람들뿐입니다. 심지어 장례식의 주인공인 세상을 떠난 이조차 사람들이 모르는 평범한 인물입니다. 쿠르베가 고향 오르낭에서 치러진 자신의 먼 친척의 장례식을 그렸던 거죠. 결국 작품 속 망자도, 장례식에 있는 사람들도 모두 평범한데 왜 중요한 인물이나 사건을 그린 것처럼 크게 그렸냐는 비판을 받았던 겁니다.

쿠르베는 눈에 보이지 않는 인물, 사람들의 상상 속에 있는 존재들엔 관심을 보이지 않았습니다. 그의 작품 속 주인공들은 늘 평범한 사람들이었습니다. 누군가 천사를 그려달라고 요청하자 그는 단칼에 거절하며 이렇게 말했다고 합니다.

"나에게 천사를 보여 달라. 그러면 천사를 그리겠다."

쿠르베는 왜 이토록 눈에 보이는 평범한 사람들에 천착한 걸까요. 그가 처음부터 그랬던 건 아니었습니다. 쿠르베는 대지주였던 아버지 덕분에 어릴 때 풍요로운 환경에서 자랐습니다. 아버지는 아들이 성장하자 법률가가 되길 원했습니다. 하지만 쿠르베는 고등학교에 진학한 이후 미술에 관심을 보였습니다. 아버지는 그런 아들의 결정 또한 흔쾌히 받아들이고 재정적인 지원을 아끼지 않았습니다.

덕분에 쿠르베는 파리로 가 본격적인 그림 공부를 시작할 수 있었습니다. 그는 파리에서 아카데미에 다니긴 했지만, 틀에 얽매이는 걸 싫어했습니다. 오히려 홀로 미술관에 가 모사를 하는 등 자유롭게 다니며 그림을 그리고 익혔습니다.

처음엔 쿠르베도 다른 화가들처럼 신화나 성서 속 이야기를 그렸습니다. 실력이 뛰어났던 만큼 좋은 반응을 얻었고, 쿠르베는 그대로 탄탄대로를 가는 듯 보였죠. 하지만 29살이 되던 해, 그의 미술 인생은 커다란 전환점을 맞이했습니다. 그해 프랑스에선 파리 시민들이 왕정에 반대하며 2월 혁명을 일으켰습니다. 오스트리아·프로이센 등 유럽 전역에서도 크고 작은 혁명이 일어났죠.

쿠르베는 이를 지켜보며 시민들의 현실과 삶에 보다 많은 관심을 갖게 됐습니다. 그리고 그는 30살에 오르낭으로 다시 돌아가, 〈오르낭의 매장〉〈돌 깨는 사람들〉 등 현실에 있는 평범한 소시민들의 이야기

를 화폭에 생생하게 담아내기 시작했습니다.

✕ 돈 앞에서도 당당하고 멋지게!

35살엔 그의 대표작인 〈안녕하세요, 쿠르베 씨〉를 선보였는데요. 이 그림 또한 굉장히 평범한 일상을 다루고 있습니다. 작품의 원제는 〈만남〉으로, 제목대로 사람들이 만나 인사를 하는 장면을 담고 있습니다. 그림 속에서 오른쪽에 있는 인물은 쿠르베입니다. 가운데는 쿠르베의 후원자, 그리고 그 옆에 서 있는 인물은 후원자의 하인입니다.

그런데 평범한 이 그림에서도 독특한 점을 발견할 수 있습니다. 당시 많은 예술가들은 자신을 지원하고 그림을 사주는 후원가를 깍듯이 대하고 눈치를 봤습니다. 하지만 이 그림에선 그런 모습을 찾아볼 수 없습니다. 그림 속에서 쿠르베는 허름한 등산복 차림을 한 채 무거운 화구통을 짊어지고 있는데요. 그럼에도 턱을 한껏 들어 올린 채 후원자를 바라보고 있습니다. 조금도 주눅 들지 않고 당당한 모습을 표현한 거죠. 반면 후원자는 모자를 벗고 최대한 예의를 갖춰, 쿠르베에게 인사를 건네고 있습니다.

그림 속 쿠르베를 보며 제목에 담긴 의미도 곱씹어 보게 됩니다. '안녕하다'라는 말은 안부를 물을 때 쓰기도 하지만, '편안하다'라는

쿠르베, 안녕하세요, 쿠르베 씨, 1854, 파브르 미술관

뜻도 갖고 있습니다. 그런 의미에서 쿠르베가 더욱 대단해 보입니다. 정치적 격동기의 파고를 넘나들며 고단한 서민들의 일상을 그렸던 만큼, 쿠르베의 삶은 분명 편안하진 않았을 겁니다. 많은 비판에 시달렸던 만큼 더욱 그랬겠죠. 그럼에도 그는 자신의 철학과 신념을 지키고자 수없이 다짐하고, 스스로를 다독였을 겁니다. 나아가 자신을 비롯한 모든 예술가가 어떤 것에도 흔들리지 않고, 추구하는 바를 온전히 지켜내는 편안한 삶을 살길 바랐겠죠. 그리고 그 마음이 〈안녕하세요, 쿠르베 씨〉에 고스란히 담겼을 겁니다.

쿠르베는 그림에 과감히 이런 부제도 달았습니다. 〈천재에게 경의를 표하는 부(富)〉입니다. 이에 대해 그는 "부자들이 예술가를 후원하는 일은 부자들에게 영광스러운 일"이라고 설명했죠. 쿠르베의 당당한 자부심과 호기로움이 멋있게 느껴집니다.

✕ 평범함, 그래서 더욱 위대한

쿠르베는 36살에 〈화가의 아틀리에〉란 작품으로 다시 한번 큰 화제를 불러일으켰습니다. 그는 파리 만국박람회에서 이 작품의 전시를 거부당했습니다. 이 그림 역시 크기가 가로 6m, 세로 3m에 달하는데요. 〈오르낭의 매장〉과 비슷한 이유로 거절당했습니다. 경건한 역사화도

아닌데 너무 크게 그렸다는 거였죠.

하지만 쿠르베는 여기서 포기하지 않았습니다. 전시장 근처에 직접 임시 공간을 만들어 '리얼리즘(Realism · 사실주의) 전시관'이라는 이름을 붙였습니다. 그리고 이 작품을 포함해 40여 점의 그림을 전시했죠. 이를 통해 '사실주의'라는 용어가 널리 알려지게 됐습니다.

〈화가의 아틀리에〉는 쿠르베 자신의 화실을 그린 겁니다. 이 작품의 부제는 〈7년간의 예술 생애의 추이를 결정한 현실적 우화〉인데요. 쿠르베 자신의 예술 생애에 영향을 준 것들을 한 그림에 모두 담았습니다. 자신의 머릿속에 있는 것들을 그려놓은 거죠. 가운데서 그림을 그리고 있는 인물은 쿠르베입니다. 왼쪽엔 고개를 푹 숙인 다수의 인물들이 있는데 노동자, 광대, 매춘부 등입니다. 쿠르베가 늘 응시하며 화폭에 담려 했던 현실 속 인물들입니다.

그리고 오른쪽엔 시인 샤를 보들레르, 저널리스트 피에르 조제프 프루동, 소설가 샹플뢰리 등 자신에게 영감을 준 정신적 지주들을 그렸습니다. 쿠르베는 샹플뢰리에게 편지를 써서 그림에 대해 설명했는데요. '왼쪽에 있는 이들은 죽음을 먹고 사는 사람들'이라 표현했으며, '오른쪽에 있는 이들은 생명을 먹고 사는 사람들'이라고 말했습니다. 각 인물들을 양분해 그렸으면서도, 쿠르베는 이들이 모두 자신의 예술 활동의 근원이 됐음을 강조했습니다. '나의 대의에 공감하

고. 나의 애상을 지지하며, 나의 행동을 지원하는 모든 사람들'이라고 말이죠.

쿠르베는 52살에 파리 시민들이 일으킨 혁명에 동참했습니다. 이를 통해 탄생한 자치 정부 '파리 코뮌'에서 중책을 맡기도 했죠. 하지만 파리 코뮌이 붕괴되며 쿠르베는 옥살이를 해야 했습니다. 감옥에서 나온 후엔 정치적 박해를 피해 54살에 스위스로 망명을 갔습니다. 그리고 4년 후 그는 그곳에서 눈을 감았습니다.

쿠르베는 이런 고통 속에서도 끝까지 현실에 있는 평범한 사람들을 바라봤습니다. 예술가로서의 자부심과 신념 역시 한순간도 놓지 않았죠. 그렇기에 쿠르베는 한결같이 안녕하고, 당당한 삶을 살았던 화가로 기억되고 있는 게 아닐까요.

선생님, 작업은 대체 언제 끝나나요?

●

알베르토 자코메티

―――――

어느 60대 화가가 모델을 바라보며 열심히 초상화를 그립니다. 한참 시간이 흘러 끝이 난 줄 알았지만 끝이 아닙니다. 그는 담배를 피우며 한숨을 푹푹 내쉬더니, 큰 붓을 들어 그림을 다른 색으로 덧칠해 버립니다. 기껏 그린 초상화를 모조리 지운 겁니다.

한두 번이 아닙니다. 다음 날이면 다시 그리고, 지우길 반복합니다. 하루면 끝이 날 것이라고 했던 작업은 그렇게 18일에 걸쳐 진행됩니다. 모델은 점점 지쳐가죠. 이 그림은 과연 완성될 수 있을까요?

스탠리 투치 감독의 영화 〈파이널 포트레이트〉(2018)의 내용입니다. 이 영화는 허구가 아닌 실화를 바탕으로 한 작품입니다. 스위스 조각

가이자 화가였던 알베르토 자코메티(1901~1966)가 미국 출신의 작가 제임스 로드를 모델로 삼아 초상화 작업을 했던 이야기를 담았죠. 로드가 이 경험을 바탕으로 《작업실의 자코메티》란 책을 썼고 영화로 재탄생한 겁니다. 배우 제프리 러시가 자코메티 역을, 아미 해머는 로드 역을 맡았습니다.

작품에서 다룬 로드의 초상화는 자코메티가 생애 마지막으로 그린 초상화입니다. 자코메티는 이 그림을 마지막 순간까지 끊임없이 반복해 지우며 새로 그렸습니다. 대체 왜 그런 걸까요?

✕ 조각에 담아낸 인간의 실존적 의미

자코메티는 미술 시장에서 최고가 경신을 연이어 이뤄낸 인물로도 유명합니다. 2010년엔 〈걸어가는 사람〉이 영국 런던 소더비 경매 역사상 최고가를, 2015년엔 〈가리키는 남자〉가 미국 뉴욕 크리스티 경매에서 최고가를 기록했죠. 파블로 피카소도 20살이나 어렸던 자코메티를 인정하고, 자신의 작품 비평을 요청했을 정도입니다.

자코메티는 후기 인상파 화가인 조반니 자코메티의 아들입니다. 화가 아버지를 둔 덕에 일찍 그림을 접하고 배울 수 있었죠. 그는 조각과 회화에서 두루 두각을 나타냈고, 독창적인 양식을 발전시켰습

니다.

그의 작품은 공통된 특징을 갖고 있습니다. 인물 대부분이 앙상하고 마른 얼굴과 몸을 하고 있는 겁니다. 자코메티의 실존주의적 사상이 표현된 건데요. 그는 장 폴 사르트르의 실존주의를 받아들인 대표적인 예술가로 꼽힙니다. 사르트르의 실존주의는 '인간의 실존은 연약한 것이며, 죽음에 의해 언제든 중단될 수 있다'라는 겁니다.

자코메티는 여동생의 죽음, 세계대전을 잇달아 거치며 실존주의에 빠져들었습니다. 나약하고 소외된 인간의 모습과 끊임없이 마주하고, 인간의 본질에 대한 질문을 던졌죠. 이에 대해 스스로 내린 답변이자 결과물이 그의 작품들인 겁니다.

자코메티의 작업 방식은 독특했습니다. 그의 조각은 엄연히 말해 일반적인 조각과는 다릅니다. 원래 조각은 단단한 재료를 밖에서 안으로 깎아 들어가며 만듭니다. 반면 소조는 찰흙처럼 부드러운 재료를 안에서 밖으로 붙여가며 만들죠.

자코메티는 뼈대 위에 찰흙을 붙여나가는 방식을 취합니다. 이걸 보면 조각이 아니라 오히려 소조처럼 느껴지는데요. 그런데 자코메티는 살을 붙인 다음, 다시 살을 조금씩 떼어가는 작업을 했습니다. 즉, 조각과 소조를 결합했다고 할 수 있죠.

그의 조각에선 입체파와 아프리카 미술의 영향도 발견할 수 있습니

다. 특히 다양한 아프리카 조각과 공예품을 보며 영감을 얻어 자신의 작품에 접목했습니다. 그래서인지 이국적인 느낌이 강하게 듭니다.

매일 죽고 다시 태어나는 예술

영화에서 알 수 있듯 자코메티는 괴팍한 예술가였습니다. 자신이 실컷 그린 초상화를 지우거나 조각을 깨부수는 등 수없이 작업을 원점으로 되돌렸습니다. 한두 번은 그럴 수 있겠지만, 보는 사람들이 지칠 정도로 이 과정을 반복했습니다. 영화엔 그 이유를 짐작할 수 있는 대사들이 나옵니다. "쉬운 것에 만족하긴 쉬운 법이지." "너무 많이 갔네. 동시에 충분히 못 갔고."

그는 실존주의를 기반으로 인간의 고독과 본질을 최대한 담으려 했습니다. 겉만 봐선 쉽게 눈치채지 못하는 깊은 내면을 최대한 끄집어내고 싶어 했죠. 영화에서 자코메티가 로드에게 "살인자" "변태 같은 얼굴"이라고 농담 같은 진담을 하는 장면도 이 점을 잘 보여줍니다. 착하고 멋지게만 보이는 사람이라도 내면엔 선악이 공존한다는 사실을 간파하고, 이를 녹여내려 한 겁니다.

그러다 보니 자코메티의 작업엔 끝이 없었습니다. 어쩌면 그는 예술의 완성 자체가 처음부터 불가능한 것이라 생각한 게 아니었나 싶

습니다. 파도 파도 끝이 없는 게 인간의 내면과 무의식인 것처럼 말이죠. 그리고 그 과정을 하나의 탐험이자 여행이라고 생각했습니다. 자코메티는 모델이 되어 준 일본인 철학자 이사쿠 야나이하라에게 이런 얘기를 했습니다.

"내가 당신의 얼굴을 그리는 것은 아무도 가지 않은 미지의 세계를 탐험한다는 의미요. 이집트 여행보다 더 위험하고 신기한 모험이라고 생각하지 않소? 결국 우리는 세상에서 가장 큰 모험을 하려는 것이요."

그렇게 자코메티의 예술은 매일 죽고 매일 다시 태어났습니다.

"가장 아쉬운 건 사람이 딱 한 번 죽는다는 점이다. 다시 태어나면 삶에 중요한 부분을 바라보는 시각이 바뀔 것이다. 나는 매일 죽고 다시 태어난다. 내 작품들도 매일 죽고 다시 태어날 것이다."

✕ 삶은 고행… 그럼에도 나는 걷는다

자코메티는 성공 가도를 달렸음에도 늘 낡고 초라한 작업실에서 자신만의 창작 세계를 펼치는 데 집중했습니다. 그는 성공의 기쁨과 무게를 모두 알았던 것 같습니다. "성공보다 더 의심을 불러일으키는 게 있나"라는 영화 속 대사는 이를 잘 보여줍니다.

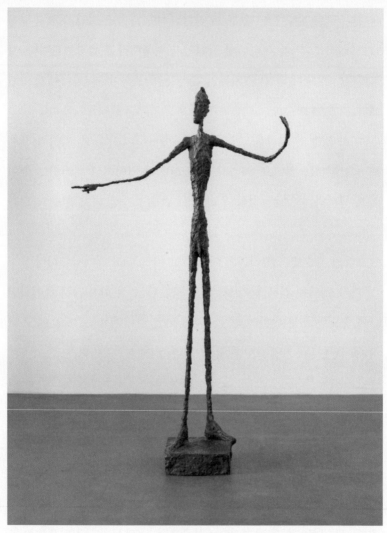

자코메티, 가리키는 남자, 1947, 뉴욕 현대미술관

그의 구도자적인 면은 작품에도 잘 나타납니다. 〈걸어가는 사람〉은 바스러질 것 같은 상황에서도 우뚝 서서 묵묵히 걸어가는 인간을 보여줍니다. 〈가리키는 남자〉 역시 자신이 나아가야 할 길이 어딘지 명확히 알고 가리키며, 위대한 여정이 시작될 것임을 암시합니다.

삶은 고행 그 자체인 것 같습니다. 매일 같이 험난한 산들을 넘고 또 넘어야 하죠. 그러다 어느 날은 모두 놓아 버리고 주저앉고 싶어지기도 합니다.

하지만 다시 힘을 내 오늘을 살아가고 계신 여러분께 자코메티의 말이 작은 위로가 되길 바랍니다.

"어디로 가야 하는지, 그 끝이 어딘지 알 수는 없지만 나는 걷는다. 그렇다. 나는 걸어야만 한다."

"휴가 좀 보내주세요!", 음악으로 외치다

♪ 〈고별 교향곡〉 4악장

프란츠 요제프 하이든

새해가 다가오면 많은 직장인들이 달력을 넘기며 세어보는 것이 있습니다. 빨간 날의 숫자죠. 빨간 날을 유독 발견하기 어려운 해엔 직장인의 한숨도 커집니다.

평소에도 마찬가지입니다. 휴가를 내고 푹 쉬면서 기분 전환을 한다면 힘이 불끈 날 것 같은데요. 하지만 "휴가 좀 보내주세요!"라고 상사에게 말하기엔 눈치 보일 때가 많습니다.

그런데 이 말을 음악으로 당당히 외친 음악가가 있습니다. '교향곡의 아버지'로 불리는 고전주의 음악가 프란츠 요제프 하이든(1732~1809)입니다. 하이든 이름은 익숙하지만, 워낙 오래전 음악가다

보니 왠지 거리감을 느끼는 분들이 많은데요. 그러나 직장인의 마음을 대변하는 듯한 하이든의 음악과 행동을 살펴보면 더욱 친근하게 느껴지실 겁니다.

센스 넘치고 섬세한 리더

이 이야기를 시작하기 전, 하이든의 〈고별 교향곡〉 4악장 연주 영상을 보시길 추천합니다. 영상을 보면 이 곡을 한참 동안 같이 연주하던 단원들이 갑자기 하나둘씩 자리를 뜨는 것을 알 수 있습니다. 이들은 지휘자만 남겨 두고 모두 사라지죠. 대체 이게 무슨 일일까요.

하이든은 에스테르하지 후작이 이끄는 악단의 부악장이었습니다. 당시 음악가들은 자신의 후원자에 소속돼 주로 활동을 했습니다. 이 악단에서 그가 맡은 일은 오늘날 음악 감독의 일과 비슷했습니다. 지휘부터 악단 관리, 작곡까지 하이든이 도맡아 했죠.

에스테르하지 후작은 음악을 매우 사랑해서 악단의 연주를 자주 감상했는데요. 그러던 어느 해 여름, 후작은 본궁을 떠나 별궁에 머물며 휴가를 보냈습니다. 그리고 휴가 내내 별궁에 악단을 불러 매일 연주를 하게 했습니다. 당연히 후작 본인에겐 즐거운 휴가였겠죠. 하지만 단원들은 여름 내내 가족들도 보지 못하고 연주를 해야 해서 괴로

운 나날들을 보냈습니다. 하이든은 지쳐가는 단원들을 바라보며, 이들을 위해 어떻게 해야 할지 고민하기 시작했습니다.

그 고민 끝에 탄생한 작품이 〈고별 교향곡〉입니다. 대부분의 교향곡은 빠르고 웅장하게 마무리되는데요. 그는 일부러 느린 부분을 추가했습니다. 그리고 이 부분에서 단원들이 하나둘씩 차례로 퇴장하게 했습니다. "휴가 좀 가게 해주세요"라는 말을 대신한 거죠.

이를 본 후작의 반응은 어땠을까요. 음악에 담긴 메시지를 눈치챈 후작은 다행히 화를 내지 않고 호탕하게 웃었습니다. 그리고 별궁에서 나와 본궁으로 돌아갔습니다. 덕분에 단원들은 마음 편히 휴가를 떠날 수 있었습니다. 하이든의 재치와 품격이 돋보이는 일화죠. 단원들의 마음을 잘 헤아린 것은 물론 이를 효과적으로 전달할 줄 알았던 섬세한 리더십에도 감탄이 나옵니다.

퇴장시키고, 놀라게 하고… 기발함으로 무장하다

하이든은 오스트리아 출신으로 목수 아버지, 요리사 어머니 사이에서 태어났습니다. 부모님은 음악을 전문적으로 하는 분들은 아니었지만, 평소 음악을 자주 즐겼습니다. 덕분에 하이든도 음악을 어릴 때부터 접하고 배울 수 있었습니다.

하이든은 처음엔 성악을 공부했습니다. 8살에 성 슈테판 대성당의 성가대 단원이 되어 9년 동안 활동했습니다. 하지만 17살 사춘기에 접어들며 변성기가 찾아왔고, 성가대는 그런 하이든을 못마땅하게 여기고 내보냈습니다.

하이든은 갑작스러운 위기에도 당황하지 않고 침착하게 행동했습니다. 다시 처음부터 음악 공부를 시작했죠. 재능 있고 성실한 그를 믿고 도와주는 사람들도 많았습니다. 덕분에 하이든은 모르친 백작의 가문에서 음악 감독으로 일하게 됐습니다. 안정적인 일자리를 얻고 나선 작곡을 본격 시작했습니다. 교향곡도 쓰며 '교향곡의 아버지'로서의 첫발을 뗐죠.

그리고 29살이 되던 해, 하이든의 음악 인생이 꽃피기 시작했습니다. 에스테르하지 후작의 가문으로 자리를 옮겨 든든한 재정적 후원을 받게 된 겁니다. 후작 가문은 음악을 사랑하는 가문이었습니다. 그래서 오케스트라 단원들도 대거 고용해 음악의 수준을 최대한 높이려 했습니다. 하이든은 30년이나 이 악단을 이끄는 중책을 맡고 왕성한 창작 활동을 했습니다.

하이든의 작품들은 오늘날 듣기에도 개성이 넘칩니다. EBS 〈장학퀴즈〉에서 항상 울려 퍼지던 경쾌한 시그널 송을 기억하시나요. 그 곡은 하이든의 〈트럼펫 협주곡〉 3악장입니다. 이 음악은 전 세계적으로

사랑받은 넷플릭스 시리즈물 〈오징어 게임〉에서 456명의 참가자들을 깨우는 기상 음악으로 사용되기도 했죠.

그의 〈놀람 교향곡〉도 많은 분들이 즐겨듣고 좋아하시는데요. 조용히 연주가 이어지다 갑자기 '빰' 하고 큰 소리가 울려 퍼집니다. 그야말로 청중들을 놀라게 하는 작품이죠. 연주 내내 긴장하며 그 순간을 기다리다, 큰 소리가 울려 퍼지면 짜릿한 카타르시스를 느끼게 됩니다. 〈고별 교향곡〉을 통해 단원들을 퇴장시켰던 것에서도 알 수 있듯, 하이든은 기발하고 독창적이었던 것 같습니다. 그렇게 그는 이 곡을 비롯해 총 104개에 이르는 교향곡을 작곡했습니다.

하이든은 다양한 음악 영역에도 도전했습니다. 두 대의 바이올린, 비올라, 첼로가 함께 어울려 아름다운 선율을 빚어내는 현악 4중주를 개척하고 발전시켰습니다. 오라토리오(대규모의 종교적 극음악)에 해당하는 〈천지창조〉 〈사계〉 등도 만들었죠.

덕분에 하이든의 유명세는 갈수록 높아졌습니다. 오스트리아뿐 아니라 독일, 네덜란드, 영국 등 전 유럽에 이름을 알렸습니다. 그리고 그는 평생 뛰어난 음악가로서 큰 사랑을 받았고, 77살이 되던 해 세상을 떠났습니다.

 죽은 하이든의 머리가 사라졌다?!

하이든의 삶은 이처럼 큰 굴곡 없이 대체로 평탄했습니다. 그런데 정작 사후에 기괴한 일을 겪게 됐습니다. 죽은 그의 머리가 갑자기 사라진 겁니다.

하이든은 나폴레옹이 오스트리아를 침공해 전쟁이 한창이던 당시 세상을 떠났습니다. 전쟁 때문에 그는 급히 빈의 한 묘지에 안장됐죠. 이후 전쟁이 끝나자 에스테르하지 후작의 가문은 하이든을 자신들의 가문 묘지로 옮겨 오고 싶어 했습니다. 그래서 이장을 하게 됐는데, 그 과정에서 하이든의 머리가 없다는 사실이 드러난 겁니다. 갑자기 머리가 없어졌다니 정말 놀랍고 충격적이죠.

범인은 에스테르하지 후작 가문에서 일하던 서기, 그리고 그와 손을 잡은 한 형무소장이었습니다. 이들은 당시 유행하던 '골상학(두개골 형태를 통해 사람의 성격과 지능 등의 특성을 연구하는 학문)'에 빠져 있었습니다. 많은 사람들 중에서도 음악 천재 하이든의 머릿속은 어땠는지 낱낱이 알고 싶어 이런 일을 벌였던 겁니다.

그런데 범인들을 잡은 게 끝이 아니었습니다. 이들이 머리를 누군가에게 팔아버려 행방을 알 수 없었던 거죠. 형언하기 힘들 정도로 흉측하고 엽기적인 일인데요. 여기서 그 시대 사람들이 하이든의 아이

디어와 실력을 매우 높게 평가했다는 점을 짐작할 수 있긴 합니다.

하이든의 머리를 다시 찾는 데는 아주 오랜 시간이 걸렸습니다. 그가 세상을 떠난 지 145년이 흐른 1954년에야 머리와 몸은 다시 하나가 될 수 있었습니다. 에스테르하지 가문이 끈질기게 이를 추적해 하이든에게 안식을 되찾아 준 겁니다. 자신들이 후원했던 예술가를 끝까지 잊지 않고 어려운 일도 마다하지 않았던 마음이 잘 느껴집니다.

그리고 이 마음을 이어받아 하이든의 음악을 들으며 그를 기리는 시간을 가져보는 건 어떨까요. 곡 속에 담긴 하이든의 놀라운 천재성도 다시 한번 느껴보시길 바랍니다.

호퍼의 빛과 바흐의 사막

"예술가는 자신의 눈앞에 보이는 것뿐 아니라,
자신의 내부에 있는 것까지도 그릴 줄 알아야 한다."
카스파르 다비드 프리드리히

자세히 보아야 다르다, 예술도 그렇다

수수께끼 같은 작품들의 주인공

갑자기 얼굴에 사과가 왜 있는 건지…

●

르네 마그리트

영화 〈매트릭스〉, 가수 제리 할리웰의 노래 〈잇츠 레이닝 맨(It's Rainning Men)〉, 애니메이션 〈하울의 움직이는 성〉, 김영하 작가의 소설 《빛의 제국》….

많은 분들이 즐기고 사랑하는 작품들입니다. 이 작품들엔 공통점이 하나 있습니다. 전부 벨기에 출신의 화가 르네 마그리트(1898~1967)의 그림에서 영감을 받았다는 겁니다.

〈매트릭스〉와 〈잇츠 레이닝 맨〉은 마그리트의 〈골콩드〉란 그림에서 아이디어를 얻었습니다. 〈골콩드〉는 하늘에서 비처럼 내리는 신사들로 유명한 작품입니다. 〈매트릭스〉 두 번째 시리즈에서 주인공 네오

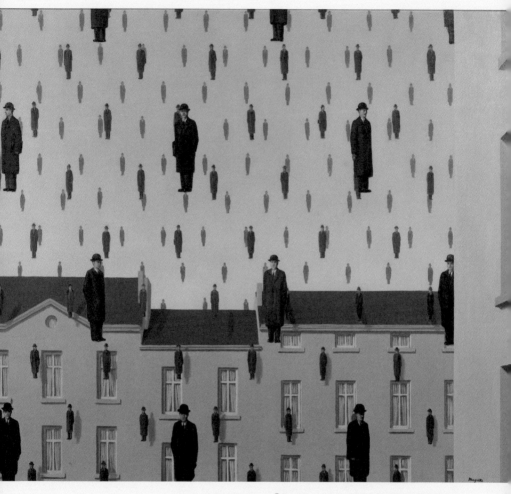

마그리트, 골콩드, 1953, 메닐 컬렉션

가 검은 양복을 입고 선글라스를 쓴 악당들과 비를 맞으며 싸우는 장면은 이 그림에서 영감을 받았습니다. "하늘에서 남자들이 비처럼 내려와"라고 노래하는 〈잇츠 레이닝 맨〉도 마찬가지죠. 또 〈하울의 움직이는 성〉은 하늘 위에 커다랗게 떠 있는 바위 성을 그린 〈피레네의 성〉(1959)으로부터, 《빛의 제국》은 낮과 밤이 한 화폭에 공존하는 마그리트의 동명의 그림에서 아이디어를 얻었습니다.

이뿐만 아닙니다. 그가 세상을 떠난 지 오랜 시간이 흘렀음에도, 장르를 불문하고 많은 예술가들이 마그리트의 그림에서 영감을 얻고 자신의 작품에 접목하고 있습니다. 그는 생전에도 고정관념에서 벗어난 창의적인 사고방식과 새로운 도전들로 화제를 몰고 다녔죠.

추리와 철학을 좋아했던 '생각하는 사람'

마그리트는 많은 사람들로부터 '그림 그리는 철학자'로 불렸습니다. 스스로도 이를 즐겼습니다.

"나를 화가라 부르지 말라. 나는 생각하는 사람이다. 그림은 내가 세상과 교류하는 하나의 방식일 뿐이다."

마그리트는 사고력과 상상력이 뛰어났습니다. 늘 책을 가까이했던 덕분입니다. 어릴 땐 추리 소설 등을 즐겨 봤고, 어른이 되어선 철학

자들의 책을 좋아했죠. 독특한 경험들도 영향을 미쳤던 것 같습니다. 그는 유년 시절을 떠올릴 때면 특이한 몇 가지 기억들을 풀어놓곤 했습니다. 사람들이 탄 열기구가 자신의 집에 불시착했던 것, 요람 근처에 거대한 나무 상자가 이상한 형태로 서 있었다는 것 등입니다. 아마도 현실과 상상이 뒤섞인 기억들이 아니었을까 싶습니다.

그가 그림에 관심을 갖게 된 이유도 독특합니다. 어릴 때 종종 놀러 갔던 공동묘지에서 그림을 그리는 한 화가를 본 겁니다. 그 화가가 마술사처럼 화폭에 멋진 세상을 구현하는 것을 본 마그리트는 그림에 눈을 뜨게 됐습니다. 아버지가 양복 재단사, 어머니가 모자 상인이었던 덕분에 미적 감각을 타고났기도 했죠.

하지만 안타깝게도 그는 충격적인 일을 겪어야만 했습니다. 14살이 되던 해, 어머니가 강에 뛰어들어 자살한 겁니다. 어머니가 발견됐을 당시의 모습은 깊이 각인돼 오랫동안 그를 괴롭혔습니다.

이후 마그리트는 아버지의 적극적인 지원으로 브뤼셀 왕립 미술 아카데미에 입학했습니다. 아카데미에선 인상파·입체파 등 다양한 양식의 회화를 배웠습니다. 이를 바탕으로 포스터나 광고 디자인 등을 만들기도 했습니다.

✕ "그림에서 의미 찾지 말라니까!"

본격적으로 화가의 길을 걷게 된 것은 이탈리아 화가 조르조 데 키리코의 〈사랑의 노래〉를 본 이후였습니다. 마그리트는 이 작품을 보고 신선한 충격을 받았습니다. 그림 속 조각상과 빨간 장갑, 녹색 공에선 어떤 이유도 규칙도 발견할 수 없습니다. 현실인 듯 현실이 아닌 듯한 그림이었죠. 그림과 〈사랑의 노래〉라는 제목이 자연스럽게 연결되지도 않았습니다. 마그리트는 여기서 새로운 아이디어들을 얻어 초현실주의 화가의 길을 가게 됐습니다.

마그리트는 '데페이즈망(depaysement)' 기법을 통해 자신만의 초현실주의 작품들을 만들기 시작했습니다. 데페이즈망은 '추방'을 의미합니다. 대체 뭘 추방한다는 걸까요. 일상에 있던 사물들을 뚝뚝 떼어내 엉뚱한 자리나 맥락에 배치하거나, 그 자리에 전혀 상관없는 사물을 가져다 놓는 겁니다.

〈인간의 아들〉이란 작품을 한번 보실까요. 신사의 얼굴에 눈·코·입 대신 초록 사과가 있습니다. 그 자리에 있어야 할 것들을 없애고 새로운 것으로 대체함으로써 생소한 느낌을 주죠. 데페이즈망을 활용한 일종의 '낯설게 하기'입니다. 총 27점에 달하는 〈빛의 제국〉 연작(1947~1965)도 낯설게 하기에 해당합니다. 언뜻 봐선 평범한 풍경처럼

마그리트, 인간의 아들, 1964, 개인 소장

보이지만, 하늘은 낮처럼 밝고 땅 위엔 어둠이 내려앉았습니다. 공존할 수 없는 것이 하나의 시공간에 공존하고 있는 겁니다.

그런 마그리트의 작품들을 보다 보면 '대체 무슨 의미일까' 궁금해집니다. 그런데 그는 오히려 '의미'에 의미를 두지 말라고 강조합니다.

"내 작품에서 의미를 찾지 말라. 그림에서 원하는 것을 찾으려고 한다면, 당신은 당신이 좋아하는 것 이상을 느끼지 못할 것이다."

✕ 파이프를 그려 놓고 '파이프가 아니다?'

마그리트는 한발 더 나아가 우리가 갖고 있는 생각의 틀을 흔들고 깨부쉈습니다. 〈이미지의 반역〉(1929)이란 작품은 그런 점에서 많은 화제가 됐습니다. 작품엔 파이프가 하나 그려져 있습니다. 그런데 그 아래엔 '이것은 파이프가 아니다'라고 쓰여 있습니다. 파이프를 그려놓고 파이프가 아니라니, 무슨 얘기일까요.

우리는 그 사물을 '파이프'라고 부르기로 사회적 약속을 했을 뿐입니다. 이는 단지 그 대상을 지칭하기 위한 것이며, 사물의 본질을 내포하고 있는 것은 아닙니다. 실제 파이프와 파이프라는 단어 사이엔 아무런 연관성이 없는 것이죠. 마그리트는 대부분의 사람들이 간과하

고 있는 이 부분에 주목해 완전히 새로운 작품을 만들어 냈습니다.

누구보다 독창적인 사고방식을 가졌던 마그리트. 그를 중심으로 초현실주의는 빠르게 확산됐는데요. 일부 초현실주의 작가들은 사생활로 논란을 일으키기도 했습니다. 작품처럼 특이하게, 때론 기이하게 행동했던 것이죠.

그런데 마그리트는 달랐습니다. 오히려 정말 평범하면서도 소박한 삶을 살아 더 주목받았습니다. 미국과 유럽 등 다양한 지역에서 꾸준히 전시를 열며 이름을 알렸고, 어린 시절 소꿉친구였던 조제트 베르제와 결혼해 단란하고 행복한 가정생활을 이어갔습니다.

그럼에도 훗날 많은 사람들과 예술가들이 마그리트와 그의 작품들을 기억하고 열광하는 것은, 일상의 일탈보다 더 폭발적인 힘을 가졌던 '내면의 일탈' 덕분이 아니었을까요. 마그리트가 보여준 내면의 일탈은 여러 일탈 가운데서도 가장 멋진 일탈이 아닐까 싶습니다.

"내게 있어서 세상은 상식에 대한 도전장이다. 규칙은 없다. 순서도 없다. 선악도 없다."

음악이 있는데, 음악이 없다고?

●
모리스 라벨

♪ ⟨볼레로⟩

"나는 단 하나의 걸작을 썼다. 하지만 이 곡엔 음악이 존재하지 않는다."

대체 무슨 뜻일까요. 작곡가 자신의 작품을 걸작이라 평가하면서도 정작 음악은 없다고 하니 이해하기 힘들죠. 심지어 그는 이 곡의 초연 당시 관객들이 열띤 반응을 보이자 당황했다고 합니다. 오히려 한 노인이 연주를 듣다가 화를 내며 소리를 친 것을 보고, 그만이 자신의 작품을 이해한 것이라 얘기하기도 했죠.

이 곡은 프랑스 출신의 음악가 모리스 라벨(1875~1937)의 ⟨볼레로⟩입니다. 영화 ⟨사랑과 슬픔의 볼레로⟩ ⟨밀정⟩ 등에 나왔으며 다양한

광고 음악으로도 활용되고 있죠. 음악이 없는 음악. 그런데 이토록 오래 사랑받는 비결은 무엇일까요.

차곡차곡 쌓아 올려 폭죽처럼 터뜨리다

원래 볼레로는 18세기에 생겨난 스페인 춤곡을 의미합니다. 그런 만큼 라벨의 〈볼레로〉도 무용 공연에 자주 사용됩니다. 이 곡을 배경으로 세 명의 안무가가 각자의 개성을 담은 춤을 선보인 국립 현대무용단의 〈스리 볼레로〉도 무용 애호가들로부터 호평을 받았습니다.

이 음악을 들으면 처음엔 소리가 잘 안 들리는데요. 약한 음량의 작은북과 팀파니 소리로 시작되기 때문입니다. 그러다 플루트, 클라리넷 등 다른 악기들의 소리가 하나둘씩 쌓여 갑니다. 그런데 곡을 듣다 보면 특정 멜로디와 리듬이 계속 반복되는 걸 알 수 있습니다. 15분 정도 길이의 이 작품엔 두 개의 주제 선율만이 흐르고, 작은북의 특정 리듬이 169회에 걸쳐 반복되죠.

이쯤 되면 지루할 법도 한데요. 하지만 갈수록 흥미롭게 느껴지고 깊이 빠져들게 됩니다. 다양한 악기 소리가 더해지고 쌓이며, 커다란 원을 그려 나가는 기분이 들죠. 소리도 점점 커져 결말에 이르러선 폭발적인 카타르시스를 선사합니다. 폭죽이 팡팡 터지고 불꽃이 피어오

르는 것 같습니다.

라벨 스스로는 기존 음악들과 달리 같은 음과 리듬이 반복되는 이 곡에 "음악이 없다"라고 했지만, 실은 그 안에 섬세하면서도 격정적인 음악을 펼쳐 보인 것이죠. 그는 〈볼레로〉처럼 〈죽은 왕녀를 위한 파반느〉 〈치간느〉 등 다른 음악가의 작품에선 찾아보기 힘든 차별화된 매력을 가진 작품들을 선보였습니다.

심사위원은 몰라도 대중은 안다, 진짜 음악을

라벨은 스페인과 가까운 프랑스 바스크 지방의 시부르에서 태어났습니다. 그는 이후 가족들과 함께 파리로 떠났지만, 이곳 출신인 어머니 덕분에 스페인 음악을 꾸준히 접할 수 있었습니다. 〈볼레로〉를 포함해 그의 음악에 스페인 음악의 특성이 강하게 배어 있는 건 이 때문이죠.

라벨은 어렸을 때부터 음악에 많은 관심을 보였는데요. 그렇다고 처음부터 두각을 나타낸 건 아니었습니다. 이후에도 실력을 크게 인정받지 못했고, 심지어 파리 국립음악원에서 두 번이나 제명을 당하기도 했습니다. 그는 처음엔 이 음악원의 피아노과에 들어갔습니다. 하지만 교수들이 라벨의 독특한 음악적 색깔을 탐탁지 않게 여겨 결

국 낙제를 거듭하다 제명됐습니다. 그러다 2년 후 다시 작곡과로 들어갔는데요. 이때도 비슷한 이유로 3년 만에 쫓겨났습니다.

이뿐 아니라 그는 이탈리아 로마로 유학 갈 기회를 주는 '로마 대상'에서도 연이어 고배를 마셨습니다. 파리 국립음악원 주최로 열리는 이 경연엔 음악원 출신 작곡가들이 대거 출전해 치열한 경쟁을 벌였습니다. 라벨과 함께 프랑스 대표 인상주의 음악가로 꼽히는 클로드 아실 드뷔시를 비롯해 조르주 비제, 샤를 구노 등이 이 경연에서 우승을 차지하기도 했습니다. 라벨은 이 경연에 총 다섯 번을 도전했습니다. 하지만 두 번째 도전했을 때 2위까지 올랐던 것을 제외하곤 다 입상에 실패하고 말았습니다.

어렸을 때부터 특별히 두각을 드러낸 것도 아니었고, 음악원과 경연에서 잇달아 배제된 것을 보면 라벨의 실력에 의구심이 드는데요. 그러나 대중들의 귀와 마음은 이미 그의 음악에 반응하고 있었습니다.

라벨이 음악원에서 마지막으로 쫓겨나기 전 만든 〈죽은 왕녀를 위한 파반느〉가 호평을 받게 된 겁니다. 파반느는 본래 16세기 유럽에서 만들어진 궁정 무곡을 이릅니다. 템포가 느리면서도 우아한 분위기를 풍기는 것이 특징입니다. 라벨의 파반느는 여기서 한발 더 나아가 슬프면서도 고풍스러운 느낌을 선사했습니다.

그런데 이런 명작을 만든 라벨이 로마 대상에서 계속 고배를 마시

자 사람들은 이해하지 못했습니다. 이를 두고 논란이 크게 일자, 급기야 정부는 감사에 나섰습니다. 음악원장은 그 책임을 지고 교체되기까지 했죠. 결국 진정한 음악은 어떤 장벽에도 사람들의 마음에 닿기 마련인 것 같습니다.

🎹 "스위스 시계공 같은 작곡가"

이후 라벨은 승승장구했습니다. 프랑스와 스페인 음악의 특색을 결합해, 이국적이고 감각적인 선율을 선사했죠. 미국 스윙 음악의 영향도 받아 다양한 리듬도 만들어 냈습니다. 〈볼레로〉를 포함해 그의 음악들을 들으면 '닫혀 있다'는 생각이 전혀 들지 않습니다. 오히려 자유분방한 느낌을 받는데요. 이는 그가 매우 치밀하고 정교하게 계산을 해 음을 배치하고 쌓아 올린 덕분입니다. 러시아 작곡가 이고르 스트라빈스키가 그를 '스위스 시계공 같은 작곡가'라고 표현했을 정도입니다.

하지만 라벨은 극심한 고통도 겪어야 했습니다. 1차 세계대전이 발발하며 그는 군수품을 옮기는 위험한 일을 해야 했습니다. 전쟁이 끝나기 전 어머니가 세상을 떠나며 깊은 슬픔에 빠지기도 했죠.

전쟁이 끝난 후 그는 도심에서 벗어나 홀로 시골에서 지내며 슬픔

을 극복해 갔는데요. 힘든 시간을 보내면서도 〈볼레로〉를 비롯해 다양한 음악 활동을 이어갔습니다. 단순한데 감각적이고, 반복적인데 다채로운 음악. 이런 묘한 매력을 가진 작품이 탄생한 것은 어떤 상황에서도 음악을 만들어 나갔던 라벨의 굳건한 의지가 있었기 때문 아닐까요.

나와라, 내 초상화에 해골 그린 사람

●

한스 홀바인

영국 내셔널 갤러리에 가면 장대한 유럽 미술사를 한눈에 파악할 수 있습니다. 1824년 런던 트라팔가르 광장에 설립된 내셔널 갤러리는 국가 주도로 탄생한 영국 최초의 국립 미술관인데요. 이곳에선 레오나르도 다빈치부터 산드로 보티첼리, 한스 홀바인, 얀 반 에이크까지 유명 화가들의 명작 2400여 점을 감상할 수 있습니다. 작품들을 보고 있노라면, 압도적인 기운에 감탄하게 됩니다. 덕분에 내셔널 갤러리는 런던을 여행하는 사람들에겐 반드시 가야 할 명소로 꼽힙니다.

그런데 이곳의 다양한 명화 중 한 초상화에선 기이한 형상을 발견할 수 있습니다. 처음엔 눈에 잘 들어오지 않지만, 자세히 보면 해골

이라는 것을 알 수 있습니다. 관람객 중 상당수는 한참 동안 멈춰서서 작품 속 해골을 바라보며 숨은 의미를 찾아내려 합니다.

이 그림은 독일 출신의 화가 한스 홀바인(1497~1543)의 대표작 〈대사들〉입니다. 홀바인이란 이름이 생소한 분들도 많으실 텐데요. 〈대사들〉이란 그림은 익숙하게 느껴지실 겁니다. 평범한 초상화처럼 보이지만, 다양한 상징과 의미를 내포한 작품으로 유명하죠.

�֎ 영국 궁정화가가 된 독일 화가

한스 홀바인이란 이름의 인물은 미술사에 두 명이 있습니다. 종교화로 명성을 떨친 아버지 한스 홀바인, 그리고 그의 차남이자 16세기 독일 르네상스 시대를 대표하는 초상화가로 꼽히는 한스 홀바인입니다. 〈대사들〉을 그린 인물은 아들 한스 홀바인입니다.

그는 형과 함께 아버지로부터 그림을 배웠는데, 어릴 때부터 아버지와 형을 능가하는 뛰어난 실력을 보였습니다. 유럽 전역을 여행하며 레오나르도 다빈치 등 다른 나라 화가들의 미술 세계와 작품들도 꾸준히 접했죠. 그는 개방적인 태도로 다양한 기법을 익히고 자신의 작품에 녹여냈습니다.

그는 스위스 바젤로 옮겨 가 결혼까지 했지만, 종교 개혁의 여파로

타격을 입었습니다. 종교 개혁으로 인해 성상 파괴가 일어나고, 예술가에 대한 탄압과 검열이 시작됐기 때문입니다. 결국 그는 29살에 네덜란드를 거쳐 영국으로 떠났습니다.

홀바인은 다행히 영국에서 자리 잡고 부유한 상인과 귀족들의 후원을 받게 됐습니다. 그리고 이방인임에도 헨리 8세와 그의 여인들의 초상화 등을 그리는 궁정화가가 됐죠. 그의 평소 개방적이고 열린 태도가 큰 도움이 됐습니다.

홀바인이 그린 헨리 8세는 주로 화려한 장식과 어깨가 잔뜩 부풀어 오른 소매의 옷을 입고 있는데요. 홀바인은 이를 활용해 위풍당당하고 권위 있는 왕의 모습을 부각했습니다. 표정 또한 근엄하게 그려 왕의 위엄을 강조했습니다.

잡스 "큰 선택 앞에선 인생의 유한함 떠올려라"

홀바인의 대표작인 〈대사들〉과 〈상인 게오르크 기제의 초상〉은 그가 35~36살이 되던 해에 탄생했습니다. 두 작품은 모두 초상화로, 홀바인만의 독창적인 그림 세계가 담겨 있습니다.

〈대사들〉에 있는 왼쪽 인물은 프랑스 대사 장 드 댕트빌이며, 오른쪽 인물은 프랑스 주교 조르주 드 셀브입니다. 멋진 옷차림과 선반 위

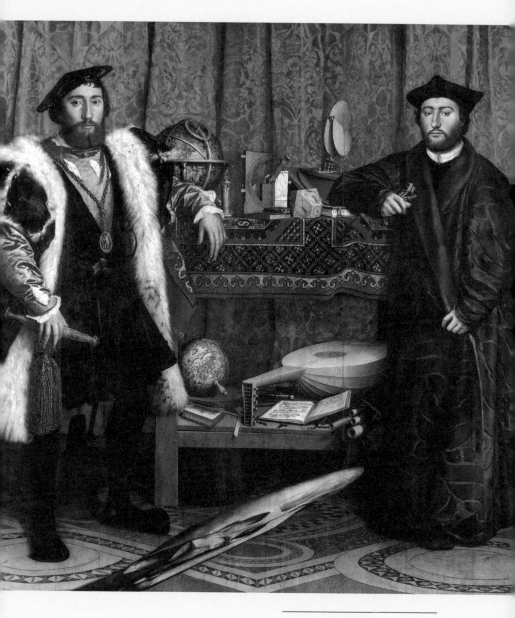

홀바인, 대사들, 1533, 영국 내셔널 갤러리

에 깔린 고급 융단만 봐도 이들의 높은 지위와 부유함을 느낄 수 있습니다.

선반 위 해시계, 천구의(별자리 위치를 지구면 위에 새긴 것) 등은 두 사람의 지식수준이 상당하다는 것을 암시합니다. 해시계는 크리스토퍼 콜럼버스가 아메리카 대륙을 발견한 1492년에 시간이 맞춰져 있으며, '새로운 발견'을 의미합니다. 천구의는 코페르니쿠스의 지동설을 뜻하죠.

선반 아래엔 줄이 끊어진 류트가 보이는데요. 이는 구교와 신교의 종교 전쟁을 의미합니다. 류트 옆에 있는 찬송가는 신·구교의 원만한 화해를 기원하는 작가의 마음을 담은 겁니다.

그렇다면 댕트빌과 셀브 두 사람의 나이는 몇 살일까요? 얼굴만 보고 짐작하긴 어렵습니다. 댕트빌이 들고 있는 단검엔 29, 셀브가 기댄 책엔 24라는 숫자가 적혀 있는데요. 이 숫자들이 두 사람 각각의 나이입니다.

많은 사람들이 이 작품에 강렬하게 매료된 결정적인 비결은 그림의 중간 아래쪽 해골에 있습니다. 누군가의 모습을 기록하기 위해 그린 초상화에 해골이 나온다니 상상도 하기 힘든 일이죠. 대체 왜 해골이 그려져 있는 걸까요.

해골은 다른 그림에서와 마찬가지로 이 작품에서도 '죽음'을 상징

합니다. 나아가 홀바인은 해골에 '메멘토 모리(Memento Mori)'의 의미를 담았습니다. 메멘토 모리는 라틴어로 '죽음을 기억하라'라는 뜻입니다. 아무리 높은 지위를 갖고 부유한 사람이라 해도, 죽음은 피해 갈 수 없으며 언제 어떻게 죽게 될지 알 수도 없습니다. 그렇게 메멘토 모리는 누구나 결국엔 죽음에 이른다는 사실을 잊지 말고 살아가야 한다는 의미로 사용되고 있습니다.

해골은 정면이 아닌 측면에서 봐야 정확히 보이는데요. 측면에서 봐야 형태가 또렷하게 드러나는 '아나모포시스(Anamorphosis)' 기법을 적용한 겁니다. 그런데 해골을 보려 시선의 각도를 바꾸는 순간, 이번엔 그림 전체가 일그러져 보입니다. 인생을 가득 채워주는 풍요도, 이를 추구하는 욕망도 모두 덧없는 환상과 같다는 의미를 담고 있는 겁니다.

하지만 홀바인이 그림을 통해 하려는 말은 죽음의 공포에 갇혀 불안하게 살라는 얘기가 아닙니다. 누구나 죽음에 이르기 때문에, 더욱 겸허한 마음으로 삶을 살아가야 한다는 의미를 담은 겁니다. 그림의 왼쪽 맨 위, 커튼으로 가려진 채 살짝 보이는 은빛 십자가는 이를 상징합니다.

그리고 메멘토 모리를 잊지 않고 살아간다면, 자신에게 주어진 하루하루를 감사하게 여기며 뜻깊게 보낼 수 있겠죠. 스티브 잡스는 이

렇게 말했습니다.

"인생이 영원하지 않다는 사실을 기억하는 것은, 인생에서 큰 선택을 할 수 있도록 도와주는 가장 중요한 도구다."

부귀영화는 신기루와 같다

홀바인의 〈상인 게오르크 기체의 초상〉도 비슷한 의미를 담고 있습니다. 그림엔 인물이 상인임을 나타내는 상징들이 가득 담겨 있습니다. 고급 융단으로 덮은 탁자와 동전통을 보면 부유함을 짐작할 수 있죠. 시계는 그가 상인으로서 정확한 시간과 신용을 중시하는 것을 나타냅니다.

그런데 자세히 보면 동전통이 아슬아슬하게 떨어질 듯 말 듯 테이블 모서리에 걸쳐 있는 걸 알 수 있습니다. 부귀영화 또한 언제든 사라질 수 있는 신기루 같은 것임을 암시합니다.

이 그림은 상인의 약혼녀에게 보내진 초상화로 추측되고 있는데요. 약혼을 의미하는 카네이션이 있기 때문이죠. 그런데 카네이션이 이미 살짝 시들어 있습니다. 사랑의 유효 기간이 그리 길지 않음을 뜻하죠. 꽃이 담긴 유리 꽃병 또한 깨지기 쉽다는 점에서, 사랑도 소중히 다루지 않으면 깨질 수 있다는 것을 암시합니다.

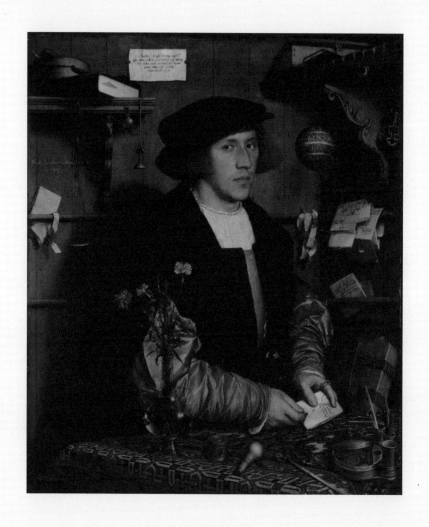

홀바인, 상인 게오르크 기체의 초상, 1532, 베를린 국립 미술관

그리고 벽에 걸린 선반 아래엔 이런 문구가 새겨져 있습니다. '후회 없는 쾌락은 없다'라는 뜻의 라틴어입니다. 성공한 상인을 둘러싼 수많은 유혹, 그리고 이 유혹에 휩쓸리지 않으려 노력하는 젊은 상인의 태도를 함께 보여줍니다.

홀바인도 궁정화가로서 활동하며 큰 부와 명성을 얻었습니다. 하지만 그는 가족들은 바젤에 남겨 두고 홀로 타지 생활을 하며 고독함을 견뎌야 했습니다. 그리고 어떤 유혹에도 흔들리지 않으려 스스로를 다잡았죠. 이런 홀바인의 결심이 그림 곳곳에 담긴 것이 아닐까요. 이처럼 홀바인의 그림은 많은 사람들에게 울림을 줍니다. 삶을 겸허하고, 찬란하게 만드는 말 '메멘토 모리'를 잊지 않도록.

한 그림에 이토록 많은 이야기가?

산드로 보티첼리

유려한 곡선과 부드러운 색감, 우아한 분위기에 시선을 빼앗기게 됩니다. 신화 속 세상으로 성큼 들어간 듯한 기분에 설렙니다. 이탈리아 초기 르네상스 시대의 거장 산드로 보티첼리(1445 추정~1510)의 작품 〈프리마베라(봄 · La Primavera)〉입니다.

작품엔 다양한 신들이 한자리에 모여 있는데요. 어떤 순간을 담고 있는지 궁금해집니다. 그런데 이 작품은 신들이 모두 동시에 함께 있는 모습을 그린 것이 아닙니다. 여러 장면과 이야기가 겹쳐 있죠. 하나의 그림 안에 다양한 이야기를 연결해, 파노라마처럼 펼쳐 보인 겁니다.

 전부 다른 이야기를 하나로

〈프리마베라〉에서 맨 오른쪽에 초록색 모습으로 바람을 불고 있는 인물은 서풍의 신 제피로스입니다. 제피로스는 클로리스라는 여성에 반해 그를 몰래 데려와 결혼을 했습니다. 그리고 미안한 마음에 이후 클로리스를 꽃의 여신 플로라로 만들어줬습니다. 그림 속에선 제피로스 옆에 있는 여성이 클로리스, 그 옆에 화려한 꽃무늬 옷을 입은 여성이 클로리스가 변신한 플로라입니다. 즉, 각자 다른 시간에 일어난 사건들을 한 그림 안에 담은 겁니다.

이들의 옆에선 또 다른 이야기가 펼쳐지고 있습니다. 그림 한가운데는 미의 여신 비너스가 보이네요. 머리 위로 아들인 큐피드가 날고 있는 것을 통해 알 수 있죠. 비너스는 고상하고도 신비로운 분위기를 물씬 풍기며 작품의 중심을 잡고 있습니다.

비너스의 옆엔 세 명의 여신이 있는데요. 아름다움, 사랑, 순결을 의미하는 삼미신(三美神)입니다. 이들 중 가운데 있는 여신은 옆에 있는 남성에게 시선을 주고 있네요. 이 남성은 전령의 신 헤르메스입니다. 그가 신은 신발에 날개가 달린 것으로 헤르메스인 것을 짐작할 수 있죠. 헤르메스는 나무 지팡이를 허공에 휘젓고 있기도 한데요. 정원에 많은 만물이 생성될 수 있도록 비를 부르고 있는 겁니다.

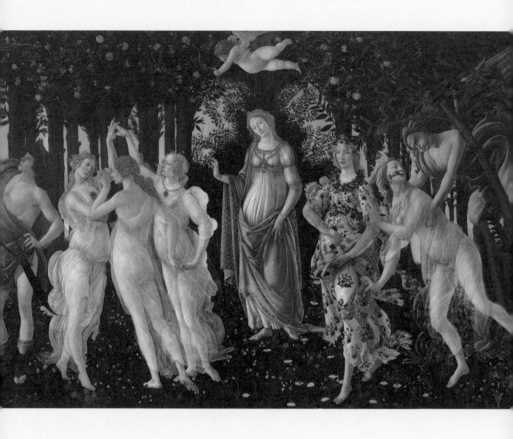

보티첼리, 프리마베라, 1478 추정, 우피치 미술관

큐피드가 쏘고 있는 화살이 이들을 향한 것을 통해 여신이 헤르메스에게 한눈에 반한 것을 짐작할 수 있습니다. 그런데 자세히 보면 큐피드는 눈을 가리고 있습니다. 즉, 사랑에 빠지면 마치 아무것도 볼 수 없는 것처럼 분별력도, 이성도 사라지는 걸 의미합니다.

보티첼리는 이처럼 단순히 신화 속 하나의 장면이나 인물을 그리는 데 그치지 않았습니다. 다양한 인물과 이야기를 자신만의 상상력을 더해 각색하고 새롭게 조합했죠.

그만의 정교하고 섬세한 작업도 돋보입니다. 이 작품에 있는 식물의 종류는 무려 500여 종에 달합니다. 그중 꽃은 150여 종이라고 합니다.

〈프리마베라〉뿐만 아니라 〈비너스의 탄생〉 〈비너스와 마르스〉 등 보티첼리의 걸작들이 이런 과정을 거쳐 탄생했습니다. 그렇기에 오늘날까지 많은 사람들이 그의 작품을 보며 질문을 던지고 해석에 몰두하죠.

✖ 다빈치와 식당 동업을 했다고?

보티첼리의 작품들은 이렇게 큰 사랑을 받고 있지만 정작 그에 대해선 알려진 바가 별로 없습니다. 심지어 그의 출생 연도도 불확실한데

요. 1444~1445년쯤으로 추정되고 있습니다. 하지만 많은 이들이 여전히 그의 삶에 대해 궁금해하고 꾸준히 연구하고 있습니다.

제혁업자의 아들로 태어난 보티첼리는 어린 시절 형과 함께 금 세공사가 되기 위한 도제 수업을 받았습니다. 그의 정교하고 섬세한 표현력은 이때부터 길러진 것이 아닐까 싶습니다.

그는 그렇게 금 세공사가 되는 것 같았지만, 18살이 될 무렵 돌연 화가의 길을 걷기 시작했습니다. 당시 화가가 되려면 10살 전후로 교육을 받는 게 일반적이었는데요. 그는 이보다 한참 늦은 나이에 진로를 바꿨습니다. 아버지가 반대했지만 과감히 전업 화가가 되기로 마음먹었죠.

보티첼리는 유명 화가였던 프라 필리포 리피의 제자가 됐습니다. 보티첼리 그림의 화려하고 장식적인 면들은 리피의 영향을 많이 받았다고 할 수 있죠. 그의 초기 작품들엔 이런 것들이 지나치게 담겨 있기도 했습니다.

그는 레오나르도 다빈치 등이 다닌 안드레아 델 베로키오의 공방에 다니기도 했는데요. 보티첼리와 다빈치는 이곳에서 만나게 됐습니다. 보티첼리는 다빈치보다 7살 정도 많았지만, 좋은 친구가 됐죠.

미술사에 길이 남은 두 화가에 관한 재밌는 일화도 있습니다. 두 사람은 견습생 당시 인정을 잘 받지 못하고 생계를 이어가기 어려워 고

민에 빠졌습니다. 그래서 함께 힘을 합쳐 식당을 열었는데요. 식당의 이름은 '산드로와 레오나르도의 세 마리 개구리 깃발 식당'이었습니다. 이름처럼 개구리 튀김을 하는 것은 물론 염소와 양 요리 등을 팔았습니다. 가게 문은 얼마 지나지 않아 닫게 됐습니다. 하지만 두 명장이 초기엔 인정을 잘 받지 못했다는 점, 이를 극복하려 의기투합해 식당 동업까지 했다는 점이 흥미롭게 느껴집니다.

✕ 비너스가 된 보티첼리의 뮤즈

보티첼리가 유명세를 얻기 시작한 건 25살 전후였습니다. 자신의 공방을 열고 독자적인 화풍을 만들어 가며, 지나치게 장식적인 면들이 보완됐습니다. 갈수록 자연스럽고 세련되게 발전했죠. 깔끔하면서도 부드러운 표현과 곡선으로 '선의 대가(Master of Line)'란 별명을 얻기도 했습니다. 그리고 이를 발판으로 빠르게 이름을 알리기 시작했습니다.

그를 특별히 눈여겨본 사람들도 있었습니다. 피렌체 예술가들의 든든한 지원군이었던 메디치가입니다. 그는 메디치가의 후원을 받으며 다양한 작품을 남겼습니다. 〈프리마베라〉는 메디치가 일원이었던 로렌초 디 피에르 프란체스코의 침실 근처에서 발견됐던 작품이며, 〈비

너스의 탄생〉은 메디치가 일원의 요청에 따라 그려진 것으로 알려져 있습니다.

〈비너스의 탄생〉은 그중에서도 많은 사람들이 사랑하는 걸작이자 보티첼리의 대표작입니다. 이 작품에도 깊고 다양한 의미가 담겨 있습니다. 그림은 작품명과 달리 비너스가 탄생한 순간이 아니라, 탄생 후 키프로스섬에 도착한 모습을 담고 있습니다.

왼쪽엔 〈프리마베라〉에도 등장한 제피로스와 클로리스가 바람을 불고 있습니다. 오른쪽에 있는 인물은 클로리스가 변신한 꽃의 여신 플로라 또는 계절의 여신인 호라이, 또는 님프 포모나로 해석되고 있습니다.

보티첼리 이전 중세 시대 화가들은 주로 종교화를 그렸습니다. 이들은 그리스 신화 속 신들을 배척해 그림에도 담지 않았습니다. 반면 보티첼리는 그리스 신화와 철학에 많은 관심을 가졌습니다. 그래서 신들의 모습을 적극적으로 그렸을 뿐 아니라, 비너스의 모습을 나체로 표현하는 과감함까지 선보였죠. 이런 파격적인 시도는 중세 시대의 금욕주의에 맞서 육체적 아름다움과 사랑을 강조하기 위한 것으로 해석할 수 있습니다.

보티첼리 그림에 자주 등장하는 비너스를 통해 우리는 그가 생각했던 아름다움의 표상을 엿볼 수 있습니다. 이 비너스는 실제 인물을

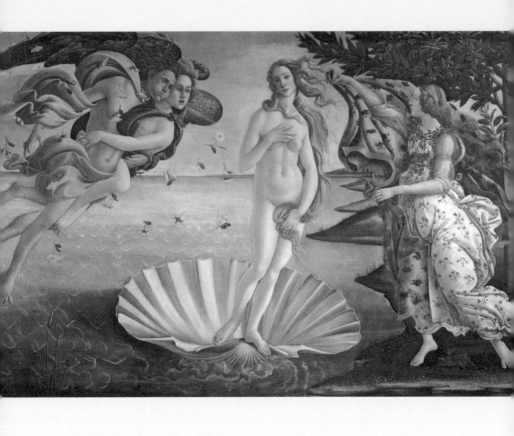

보티첼리, 비너스의 탄생, 1485 추정, 우피치 미술관

모델로 삼고 그린 것이기도 합니다. 그 주인공은 피렌체에서 가장 아름다운 여인으로 꼽혔던 시모네타 베스푸치입니다. 당대 유력 가문의 자제인 아메리고 베스푸치의 아내였는데요. 〈프리마베라〉〈비너스의 탄생〉〈비너스와 마르스〉 등의 비너스가 모두 그녀를 그린 것입니다.

보티첼리뿐 아니라 수많은 예술가들이 시모네타를 섭외하려 애썼다고 하죠. 그리고 그녀는 이들 중 보티첼리를 눈여겨보고 모델이 되었다고 합니다. 보티첼리가 시모네타의 옆모습을 그린 〈젊은 여인의 초상〉도 유명합니다.

보티첼리는 시모네타를 짝사랑했던 것으로 알려져 있습니다. 하지만 시모네타는 23살의 젊은 나이에 폐결핵으로 사망했습니다. 보티첼리는 이후에도 그녀를 잊지 못한 것으로 추정됩니다. 그녀가 세상을 떠난 후에도 계속 그의 모습을 그림에 담았으니까요. 평생 독신으로 살았으며, 죽음에 이르기 전 시모네타의 곁에 묻어달라는 유언을 남기기도 했습니다.

보티첼리는 〈프리마베라〉를 비롯해 아름다운 작품들을 그렸음에도 말년엔 높게 평가받지 못했습니다. 그 이유는 당시의 급격한 사회 변화와 맞물려 있습니다. 1494년엔 프랑스가 피렌체를 침공했고, 1495년엔 메디치가가 추방당했죠. 때마침 15세기 말이라 종말론도 급속히 확산되고 있었습니다.

이때 보티첼리는 도미니코회 수도사였던 사보나롤라의 추종자가 됐는데요. 사보나롤라는 메디치가의 사치와 대중의 허영을 맹비난했습니다. 보티첼리도 그의 영향을 받아 자신의 작품에서 장식적인 요소를 대부분 제거하기 시작했습니다. 이뿐 아니라 이전에 그렸던 자신의 작품 다수를 사보나롤라가 진행한 '허영의 화형식'에서 불태우기도 했습니다. 그러다 이후엔 다빈치, 미켈란젤로 부오나로티 등에 밀려 쓸쓸히 죽음을 맞이했습니다.

보티첼리를 둘러싼 급작스러운 환경의 변화와 이로 인한 심적 변화가 아쉬움으로 남긴 합니다. 하지만 그가 화폭에 담아냈던 다양한 이야기와 탁월한 아름다움은 오늘날까지 변치 않고 있습니다. 앞으로도 보티첼리가 그린 비너스는 우리의 마음속에 남아 영원토록 빛날 것 같습니다.

호퍼의 빛과 바흐의 사막

"나는 생각하는 사람이다.
그림은 내가 세상과 교류하는 하나의 방식일 뿐이다."

르네 마그리트

당신이야말로 호기심 천국이자 아이디어 뱅크

머릿속이 궁금해지는 예술가

댄스 삼매경 유령부터 축제에 빠진 동물까지

● 카미유 생상스

♪ 〈죽음의 무도〉

2009년 은반 위를 화려하게 수놓던 '피겨 여왕' 김연아 선수의 모습을 기억하시나요. 당시 김연아 선수는 밴쿠버 세계피겨선수권대회 쇼트프로그램에 참여했습니다. 폭발적인 에너지와 완벽한 테크닉을 선보여 전 세계 사람들이 매료됐었죠.

이때 사용된 배경 음악은 많은 화제가 됐습니다. 프랑스 출신의 음악가 카미유 생상스(1835~1921)가 만든 〈죽음의 무도〉입니다. 피겨 여왕의 아름다운 동작과 함께 깊은 감동을 선사했죠.

강렬한 제목 못지않게 곡에 담긴 내용도 흥미롭습니다. 1년에 단하루, 유령들이 세상에 나와 축제를 여는 모습을 표현한 겁니다. 그리

고 유령들은 왁자지껄 광란의 춤을 추기 시작합니다. 생상스가 프랑스의 시인 앙리 카자리스가 이 축제를 담은 시를 재해석한 겁니다. 시엔 이런 구절이 있습니다.

"지그, 지그, 지그. 해골들은 껑충껑충 뛰어다니고, 춤추는 뼈들이 부딪치며 덜그럭거리는 소리가 들려온다."

생상스는 바이올린의 불협화음을 통해 유령들의 움직임을 재밌게 표현하며, 강렬하고도 위트 있는 음악을 선사했습니다.

풍부한 상상력과 영감, 여기에 탁월한 음악적 재능까지 갖추고 있었던 생상스. 그는 〈죽음의 무도〉뿐 아니라 〈동물의 사육제〉 등 독창적인 음악 세계를 펼쳐 보였습니다. 그 비결이 궁금해지는데요. 생상스는 이렇게 말했습니다.

"나는 사과나무가 사과를 맺듯이 운명처럼 작품을 쓴다."

생상스의 음악 세계는 사과나무가 맺은 탐스럽고 싱그런 열매들로 가득했습니다.

'프랑스의 모차르트'로 불린 천재

생상스는 '프랑스의 모차르트'라고 불릴 정도로 특출난 신동이었습니다. 3살 때 작곡을 하기 시작했다는 얘기가 있을 정도죠. 10살 땐 피

아니스트로 데뷔하고, 독주회도 열었습니다.

이 독주회에선 다른 공연에선 볼 수 없는 독특한 연주가 펼쳐졌습니다. 그는 무대에서 10여 곡을 열심히 연주한 후 앙코르를 받기 시작했는데요. 그러면서 관객들에게 32개에 달하는 베토벤 피아노 소나타 중 아무 작품이나 하나를 골라주면 악보 없이 연주하겠다고 말했습니다. 그 곡들을 전부 외우고 완벽하게 익히고 있었기에 가능한 일이었죠. 10살 때 이미 이런 뛰어난 재능을 갖추고 있었다니 정말 놀랍습니다.

그렇다고 그의 어린 시절이 행복하기만 했던 건 아니었습니다. 생상스의 아버지는 아들이 태어난 지 두 달 만에 폐결핵으로 세상을 떠났습니다. 이로 인해 그는 평생 죽음에 대한 트라우마를 갖게 됐습니다. 자신도 아버지처럼 폐 질환으로 죽음에 이를까 늘 걱정했던 거죠. 이 때문에 그는 따뜻한 남쪽 지역으로 여행을 자주 떠나곤 했습니다.

생상스는 아버지의 죽음으로 홀어머니 밑에서 자랐지만, 원하는 음악 공부를 마음껏 할 수 있었습니다. 피아니스트였던 고모 덕분이었죠. 고모는 꽤 부유한 편이었는데요. 생상스와 그의 어머니를 도와줬을 뿐 아니라, 일찌감치 생상스의 재능을 알아보고 음악 교육도 시켜줬습니다.

그는 워낙 특출난 실력을 갖추고 있었던 터라 명문 파리 국립음악

원에도 쉽게 입학할 수 있었습니다. 뛰어난 예술가들이 총집결한 이 곳에서도 피아노, 오르간, 작곡 등에서 두루 재능을 드러냈죠. 특히 오르간으로는 음악원 전체에서 1등을 차지할 만큼 탁월한 솜씨를 뽐냈습니다. 현란한 기교로 유명한 피아니스트 프란츠 리스트가 생상스에 대해 "세계 최고의 오르간 연주자"라고 극찬할 정도였죠.

이후에도 생상스는 승승장구했습니다. 음악원을 졸업한 후엔 당시 오르간 연주자로선 최고의 영예였던 성 마들렌 성당의 오르간 연주를 맡게 됐습니다. 25살엔 니데르메예르 음악학교의 피아노 교수가 되기도 했습니다. 젊은 나이에 이토록 인정받는 것은 쉽지 않은 일이었지만, 그는 '프랑스의 모차르트'라는 명성에 걸맞게 빠른 속도로 성장했습니다.

🎹 "그가 못하는 걸 찾는 게 더 빠르다"

그런데 그는 4년 만에 돌연 음악학교에서 나왔습니다. 생상스 자신의 꿈을 위해서였죠. 그는 연주자로서 큰 명성을 얻었지만, 작곡에 더 많은 관심을 갖고 있었습니다. 파리 국립음악원 재학 당시에도 파리음악협회 콩쿠르에서 우승을 차지하는 등 작곡에 재능을 드러내기도 했습니다. 그렇게 그는 과감히 학교를 그만두고 작곡에 몰두하기 시작

했습니다.

그가 쓴 음악엔 거장들도 많은 관심을 보였습니다. 〈서주와 론도 카프리치오소〉는 당대 최고의 바이올리니스트였던 파블로 사라사테에게 헌정됐는데요. 사라사테는 작품을 듣고 매우 기뻐했다고 합니다. 화려하면서도 기품 있는 이 곡은 오늘날까지도 바이올리니스트들이 좋아하고 즐겨 연주하는 작품입니다.

〈서주와 론도 카프리치오소〉 〈죽음의 무도〉 등 생상스의 작품들은 참신하면서도 친근하게 느껴집니다. 그가 무조건 고전 음악을 따라 하지도, 파격만을 내세우지도 않았기 때문입니다. 이를 적절히 조합해 독창적인 작품을 만들어 냈죠.

그의 다양한 호기심과 특출난 재능이 결합되어 놀라운 음악적 상상력으로 구현되기도 했습니다. 여기엔 또 다른 비결이 숨어 있습니다. 생상스가 평소 별 보기를 좋아하고 천문학을 배운 영향이 큽니다. 심지어 그는 고고학, 식물학도 공부할 정도로 다방면에 관심을 가졌습니다. 〈죽음의 무도〉가 시를 기반으로 만들어진 것으로도 알 수 있듯, 문학적 감수성도 뛰어났습니다. 〈환상 교향곡〉 등을 썼던 음악가 루이 엑토르 베를리오즈는 생상스를 보며 이렇게 말했습니다.

"생상스가 못하는 걸 찾는 게 더 빠르다."

 여행 덕후, 여행으로 음악을 만들다

생상스는 여행도 무척 좋아했는데요. 27개국을 179번에 걸쳐 여행했을 정도입니다. 그는 여행지에서 얻은 영감으로 재밌는 작품들을 많이 만들었습니다. 〈동물의 사육제〉도 오스트리아의 한 시골 마을에서 열리는 사육제를 보고 쓴 곡입니다. 생상스는 여기서 영감을 받아 기발한 상상을 해냈습니다. 매년 2월 가톨릭 문화권에서 열리는 축제인 사육제를 동물들이 직접 개최한다는 생각을 한 거죠.

총 14개 악장으로 구성된 이 곡엔 거북이, 코끼리, 캥거루 등이 등장합니다. 그중에서도 13악장의 첼로 독주곡 〈백조〉는 오늘날까지 많은 사랑을 받고 있습니다. 그는 자신이 다닌 여행지에서의 감동을 고스란히 담아 음악을 만들기도 했습니다. 〈피아노 협주곡 5번 이집트〉 〈아프리카〉 등이 대표적입니다.

그가 마지막 순간을 맞이한 것도 아프리카 알제리에서였습니다. 아버지와 비슷한 폐 질환인 폐렴 때문이었죠. 평생 두려워했던 일이 실제 일어났다니 안타깝습니다.

그러나 생상스는 자신을 찾아온 죽음 앞에서 조금은 의연하지 않았을까 추측해 봅니다. 그는 〈죽음의 무도〉에서 죽음을 무겁지만은 않은, 삶의 새로운 연장선상으로 표현했습니다. 그리고 이를 통해 트

라우마를 극복하려 끊임없이 노력했죠. 어쩌면 생상스가 하늘나라에서 〈죽음의 무도〉가 오늘날까지 사랑받는 모습을 지켜보며 즐거운 축제를 벌이고 있지 않을까요.

비극은 웃기고 유쾌하게 만들면 안 돼?

●

자크 오펜바흐

♪ 〈뱃노래〉

"아름다운 밤, 오 사랑의 밤! 내 마음은 도취되어 미소 짓네."

오페라 〈호프만 이야기〉 공연이 무대 위에서 한창 열리고 있습니다. 아름다운 선율의 아리아 〈뱃노래〉도 함께 울려 퍼지죠.

그런데 객석에 앉아있는 귀도(로베르토 베니니)는 무대를 바라보지 않고 있습니다. 멀리 떨어진 곳에 앉아있는 여성 관객 도라(니콜레타 브라스키)만을 바라보고 있습니다. 도라도 자신을 바라봐 주길 애타게 기다리면서 말이죠. 그 절절한 마음이 닿은 듯 도라는 귀도를 발견하고 함께 바라봅니다.

시간이 흘러 두 사람은 마침내 부부가 됩니다. 하지만 행복한 시간

도 잠시, 두 사람은 아우슈비츠 수용소에 갇혀 서로 얼굴도 보지 못합니다. 그러던 어느 날 귀도는 수용소 독일군 책상에서 과거 도라와 봤던 오페라 음악이 담긴 LP판을 발견합니다. 그리고 수용소 어딘가에 있을 도라가 들을 수 있도록, 확성기를 활용해 〈뱃노래〉를 크게 틀죠. 도라는 음악을 듣자마자 남편이 보낸 사랑의 메시지임을 직감하고, 눈물을 글썽입니다.

전 세계 사람들의 가슴속에 길이 남은 명작, 영화 〈인생은 아름다워〉(1999)에 나오는 내용입니다. 로베르토 베니니가 직접 연출을 하고 귀도 역을 맡아 열연을 펼쳤죠. 영화에서 귀도가 수용소에 갇혀서도 도라와 아들 조수아를 위해 보여준 행동들은 큰 감동을 선사했습니다.

그런데 사실 이 아리아가 유대인 수용소에서 울려 퍼진다는 건 거의 불가능한 일입니다. 오페라 〈호프만 이야기〉를 만든 인물은 자크 오펜바흐(1819~1880)인데요. 오펜바흐도 유대인이었습니다. 유대인을 가둬둔 수용소에 유대인 음악가가 만든 오페라의 LP가 놓여있을 리는 없죠. 만약 LP가 있다 하더라도, 수용소에 유대인 오페라의 음악이 가득 울려 퍼진다는 건 상상조차 할 수 없는 일입니다.

하지만 베니니 감독은 오히려 이 모순을 활용해 비극을 극대화했습니다. 영화 속에 사용된 클래식 음악 하나에도 이토록 깊은 의미와

섬세한 설정이 담겨 있다는 사실이 놀랍습니다.

신화도 확 비틀어 버려!

오펜바흐의 본명은 야콥 에베르스트였습니다. 이름을 바꾼 것엔 슬픈 사연이 담겨 있습니다. 그는 원래 독일에서 태어났지만, 극심한 유대인 차별을 겪었습니다. 그리고 결국 유년 시절 가족들과 함께 모두 프랑스로 향하게 됐습니다. 프랑스에선 훨씬 자유로운 분위기에서 생활할 수 있었는데요. 그럼에도 고향을 그리워하며 성을 자신이 태어난 도시의 이름인 오펜바흐로 바꿨습니다.

뛰어난 음악 실력을 자랑하던 그는 프랑스 음악학교를 나와 오페라 음악 감독이 됐습니다. 이후 국립극장인 코메디 프랑세즈에 들어가 활동하게 됐죠. 하지만 오펜바흐는 안락한 생활에 안주하지 않았습니다. 36살에 작고 허름한 건물 하나를 사들여, 공연장으로 만들었습니다. 그리고 그곳에서 새로운 음악 활동을 시작했습니다.

오펜바흐는 '오페레타'에 주목했습니다. 오펜바흐가 남긴 오페레타는 100여 편에 달합니다. 그중 가장 유명한 작품은 〈지옥의 오르페우스(천국과 지옥)〉입니다.

〈지옥의 오르페우스〉는 그리스 신화로 잘 알려진 오르페우스와 에

우리디체의 이야기를 담고 있습니다. 오르페우스는 지옥으로 끌려간 자신의 부인인 에우리디체를 구해옵니다. 하지만 뒤를 돌아보면 안 된다는 명령을 어기고 뒤를 돌아보게 되고, 에우리디체는 죽음에 이릅니다.

오펜바흐는 이런 비극적인 내용을 재밌게 비틀고 변형시켰습니다. 두 인물을 쇼윈도 부부로 설정한 겁니다. 오르페우스가 에우리디체를 구하러 가긴 하지만, 이 또한 어쩔 수 없이 주변의 시선을 의식한 행동으로 그렸습니다. 그리고 오르페우스는 에우리디체를 데리고 지옥에서 나오다, 일부러 명령을 어기고 뒤를 돌아봅니다. 오펜바흐는 여기에 '캉캉' 음악까지 넣어 신나고 흥겨운 분위기를 강조했습니다. 관객들은 잘 아는 내용을 새롭고 유쾌하게 각색한 오펜바흐 실력에 감탄하며 열광했습니다.

 시대가 바뀌면 작품도 다르게

하지만 승승장구하던 오펜바흐에게 큰 위기가 찾아왔습니다. 전쟁 등의 영향으로 사회적 분위기가 급변한 겁니다. 이로 인해 프랑스 시민들은 더 이상 웃고 떠드는 공연을 찾지 않게 됐습니다. 대신 진지하고 엄숙한 공연을 보는 사람들이 늘어났고, 오펜바흐가 운영하던 공연장

호퍼의 빛과 바흐의 사막

엔 손님이 뚝 끊겼습니다.

〈호프만 이야기〉는 위기 속에서 탄생한 명작입니다. 오페레타를 주로 만들었던 오펜바흐가 직접 창작한 오페라는 단 하나뿐인데요. 그 작품이 〈호프만 이야기〉입니다. 그는 더 이상 가볍고 즐거운 오페레타만 만들 수 없는 분위기를 인지했습니다. 그리고 혼신의 힘을 다해 보다 무게감 있고 진지한 오페라를 만들었습니다.

이 오페라는 〈호두까기 인형〉 소설을 쓴 작가 에른스트 호프만을 주인공으로 삼은 작품입니다. 세 가지 에피소드가 연달아 나오는 옴니버스 형태를 띠고 있죠.

내용은 호프만이 경험한 세 가지 사랑 이야기를 담고 있습니다. 가장 먼저 나오는 여인은 아름답지만 직접 사랑을 할 수는 없는 기계인형 올림피아입니다. 두 번째 여인은 노래를 마음껏 부르고 싶지만 폐병에 걸려 부를 수 없었던 안토니아입니다. 안토니아는 결국 노래를 불러 죽음에 이르게 됩니다.

마지막 여인은 매력적이지만 호프만을 파멸의 길로 이끈 창녀 줄리에타입니다. 영화에도 나온 〈뱃노래〉는 3막의 맨 처음과 마지막에 나오는 이중창입니다. 호프만의 친구 니콜라우스와 줄리에타가 함께 부르는 노래죠. 니콜라우스는 보통 남장을 한 메조소프라노가 연기합니다.

자신을 아프게 한 세 가지 사랑 이야기를 하던 호프만은 현재 연인이자 오페라 가수인 스텔라와의 진정한 사랑을 꿈꾸게 됩니다. 그렇다면 호프만과 스텔라는 행복해졌을까요? 정확한 결말은 공연마다 다릅니다. 오펜바흐가 미처 작품을 완성하지 못하고 세상을 떠났기 때문이죠. 그러나 많은 동료들이 그를 위해 작품을 재해석했습니다. 덕분에 오늘날까지도 세계 곳곳에서 다양한 버전으로 공연이 올라가고 있습니다.

유대인 수용소에 울려 퍼진 유대인 작곡가의 음악

　다시 영화 〈인생은 아름다워〉의 주요 장면들을 떠올려 보면, 이 영화가 명작이 된 이유를 더욱 잘 알 수 있을 것 같습니다. 유대인 수용소에서 울려 퍼진 유대인 작곡가의 오페라 음악, 그리고 비극적인 상황에서도 상대를 향한 굳건한 사랑을 전하고 확인하는 귀도와 도라의 모습이 가슴 아프면서도 아름답습니다.

　영화, 드라마, 광고 등에 담긴 음악과 미술 작품의 의미를 알고 나면 작품을 온전히 이해하며 더 큰 감동을 느낄 수 있습니다. 오랜만에 과거에 봤던 명작들을 다시 들춰보며, 그 의미를 깨닫고 즐겨보시는 건 어떨까요.

〈랩소디 인 블루〉로 당신의 취향 저격!

조지 거슈윈

♪ 〈랩소디 인 블루〉

음악이 시작되자마자 귀를 쫑긋 세우게 됩니다. 도입부부터 흘러나오는 독특하고 신비로운 클라리넷 선율에 매료되고 말죠. 음에서 음으로 쭉 미끄러지듯 연주하는 '글리산도' 기법이 적용돼 더욱 세련되게 느껴지기도 합니다.

많은 분들이 이 곡을 들어보셨을 텐데요. 미국 출신의 음악가 조지 거슈윈(1898~1937)이 만든 〈랩소디 인 블루〉란 작품입니다. 클래식에 재즈가 가미돼 이색적인 느낌이 물씬 풍깁니다.

이 음악을 듣고 있노라면 마치 미국 뉴욕 맨해튼을 걷고 있는 기분이 듭니다. 실제 우디 앨런의 영화 〈맨해튼〉(1979)에 OST로 사용되기

도 했습니다. 이후 일본 인기 드라마 〈노다메 칸타빌레〉의 엔딩곡, 가수 변진섭이 부른 〈희망 사항〉의 마지막 부분으로 활용돼 국내에서도 널리 알려지게 됐습니다.

거슈윈은 이를 통해 20세기 미국을 대표하는 음악가로 자리매김했습니다. 영화 〈맨해튼〉엔 뉴욕을 '거슈윈의 음악이 요동치는 도시'라고 표현한 장면이 나오기도 하죠. 〈랩소디 인 블루〉 〈서머 타임〉 등으로 미국 음악의 정수를 보여줬던 거슈윈의 작품 세계로 함께 떠나보겠습니다.

악보 팔다가 읽어낸 고객의 마음

거슈윈은 '아메리칸드림'을 꿈꾸던 이민자의 가정에서 태어났습니다. 우크라이나-리투아니아계 유대인이었던 그의 아버지는 부유한 상인의 딸과 사랑에 빠졌습니다. 그리고 여인의 가족이 미국으로 이민을 오자, 덩달아 미국행을 선택했습니다. 미국에서 일자리를 구해 신발 공장의 감독으로 일했으며, 마침내 결혼에도 성공했습니다.

이들 부부의 네 자녀 중 둘째로 태어난 거슈윈은 10살 때까지만 해도 특별히 음악에 관심을 보이진 않았습니다. 그러던 어느 날, 부모님이 형 아이라를 가르치기 위해 피아노 한 대를 구매했던 것이 그의 인

생을 바꿔놓았습니다. 정작 아이라는 피아노보다 문학에 관심을 가졌습니다. 형과 달리 거슈윈은 심심풀이로 피아노를 치기 시작했다가 점점 음악에 빠져들었습니다.

부모님은 그런 거슈윈의 재능을 알아보고 경제적으로 어려운 상황에서도 개인 교습을 시켰습니다. 덕분에 그는 베토벤 심포니 오케스트라에서 피아니스트로 활동하던 찰스 햄비처를 만나 다양한 이론과 기법들을 익혔죠.

그러다 그는 갑자기 15살에 학교 공부가 적성에 맞지 않는다는 이유로 고등학교를 중퇴했습니다. 거슈윈이 학교를 그만두고 향한 곳은 악보 출판사였습니다. 당시엔 음반이 대중화되지 못했는데요. 그래서 악보에 있는 음악을 직접 피아노로 쳐주며 고객의 악보 선택을 돕는 '송 플러거(song plugger)'라는 직업이 따로 있었습니다. 거슈윈은 악보 출판을 돕는 동시에 송 플러거로 일했죠.

취업 후 3년 만인 18살엔 첫 자작곡 〈당신이 원하는 것은 가질 수 없고, 그것을 차지하고 나면 그땐 갖고 싶지 않네요〉를 발표했습니다. 제목이 길고 독특한데요. 그가 사람들의 호기심을 자극할 만한 요인이 무엇인지 잘 알고 있었다는 걸 알 수 있습니다. 음악 자체에도 대중이 좋아할 수 있는 것들을 최대한 녹였습니다. 송 플러거 일을 하며 고객들의 취향을 정교하게 파악하고, 이들을 통해 새로운 영감을 얻

었던 것이 많은 도움이 됐죠. 운도 따라줬습니다. 때마침 음반 산업도 발전하기 시작한 거죠. 거슈윈은 에올리언사에서 다양한 음반을 녹음했고, 점점 이름을 알리기 시작했습니다.

 미국을 대표하는, 미국을 닮은 음악가

거슈윈은 장르의 경계를 허무는 데 귀재였습니다. 클래식을 기본으로 뮤지컬, 재즈, 오페라 음악을 접목하고 확장했습니다. 그런 점에서 거슈윈의 음악은 다양한 인종과 문화가 섞여 있는 미국이란 나라와 많이 닮은 것 같습니다.

거슈윈은 먼저 뮤지컬 작곡으로 영역을 확장하기 시작했습니다. 작곡가 윌리엄 메리건 달리와 〈제발〉〈우리의 넬〉 등 다양한 뮤지컬을 만들었죠. 작사가가 된 형 아이라와 함께 협업하기도 했습니다. 그는 뮤지컬에서도 참신하면서 아름다운 선율을 만들어 내며 음악성을 인정받았습니다.

그리고 26살이 되던 해 〈랩소디 인 블루〉로 화려한 전성기를 열었습니다. 당시 미국엔 재즈가 한창 인기를 끌고 있었습니다. 즉흥적이고 리듬감 넘치는 재즈 음악에 많은 사람들이 매료됐죠. 그중에서도 '재즈의 왕'이라 불리던 폴 화이트먼이란 인물이 있었는데요. 거슈윈

은 화이트먼을 만나 인연을 맺게 되며 재즈에 많은 관심을 갖게 됐습니다. 그리고 클래식과 재즈를 융합하는 새로운 실험을 했습니다.

그렇게 탄생한 〈랩소디 인 블루〉는 1924년 뉴욕 에올리언홀에서 초연됐습니다. '랩소디'는 자유롭고 변주가 많은 기악곡을 뜻합니다. '블루'는 재즈를 상징하는 단어로 해석할 수 있습니다. 재즈엔 '블루 노트'라는 용어도 있습니다. 3음(미), 5음(솔), 7음(시)을 반음씩 낮춰서 연주하는 재즈의 독특한 음계를 의미합니다. 재즈를 전문으로 하는 미국 음반사의 사명도 블루노트죠.

이 곡의 초연 당일, 도입부가 울려 퍼지자마자 관객들의 반응은 매우 뜨거웠다고 합니다. 이날 공연엔 다른 작곡가들의 연주도 같이 이뤄졌는데요. 관객들은 앞서 연주된 이들의 음악엔 큰 흥미를 못 느낀 채 지루하게 여겼다고 합니다. 그러다 〈랩소디 인 블루〉가 들려오자 분위기가 크게 반전됐습니다. 재즈를 만나 더욱 새롭고 변화무쌍해진 선율에 관객들은 일제히 집중하고 열광했죠. 음반이 100만 장 넘게 팔리는 등 세계적인 열풍이 일었습니다. 영국 지상파 BBC는 초연 이후 다시 열린 이 작품의 공연을 생중계하기도 했습니다.

 "멜로디가 샘처럼 솟아나는 사람"

거슈윈은 흑인 음악에도 많은 관심을 보였습니다. 뉴욕 필하모닉 상임 지휘자였던 월터 담로슈의 위촉을 받아 만든 〈피아노 협주곡 F장조〉 엔 클래식, 재즈, 흑인 음악이 한데 어우러져 있습니다. 고전주의 시대 의 협주곡 양식인 3악장 구성을 그대로 지키면서 재즈 선율과 흑인 춤 곡 리듬을 가미한 겁니다. '피겨 여왕' 김연아 선수가 2010 밴쿠버 올 림픽 때 이 곡을 프리 스케이팅 배경 음악으로 선택해 국내에서도 많 이 알려지게 됐습니다.

거슈윈은 흑인 음악과 그들의 문화를 익히기 위해 적극 노력했습 니다. 이들이 밀집한 지역에 집을 얻어 생활하기도 했죠. 그리고 이런 경험을 바탕으로 오페라 〈포기와 베스〉를 만들었습니다. 작품은 흑인 들의 삶과 애환을 담고 있는데요. 오늘날까지도 많은 사랑을 받고 있 는 〈서머 타임〉이란 곡이 이 오페라에 나옵니다.

그는 안타깝게도 39살의 젊은 나이에 뇌종양으로 세상을 떠났습니 다. 거슈윈이 세상을 떠나자 많은 미국인들이 슬퍼했고, 음악가들은 추모 공연을 열었죠. 미국에 온 이민자의 아들로서 아메리칸드림을 이뤄내고 완성한 것이 아닐까 싶습니다.

생전에 거슈윈을 향해 모리스 라벨이 했던 말도 두고두고 회자 됐

습니다. 라벨은 〈볼레로〉〈죽은 왕녀를 위한 파반느〉 등으로 유명한 프랑스 작곡가죠. 라벨이 공연차 미국에 오자, 거슈윈은 그를 찾아가 스승이 되어 달라고 요청했습니다. 그러자 라벨은 이렇게 말했습니다.

"당신은 저절로 샘처럼 솟아나는 듯한 멜로디를 가진 사람이다. 일류 거슈윈이 되는 것이 이류 라벨이 되는 것보다 낫지 않겠는가."

샘처럼 솟아나는 아이디어와 선율로 다양한 음악 장르를 넘나들었던 거슈윈. 그의 세련되고 감각적인 음악들은 앞으로도 오랫동안 많은 사람들에게 사랑받을 것 같습니다.

인생의 다음 모퉁이엔 무엇이?

데이비드 호크니

시원하고 청량한 느낌이 물씬 풍깁니다. 물이 강렬한 햇빛에 반사돼 반짝이며 일렁이고 있네요. 잔물결까지도 세세하게 보이니 더욱 입체적으로 느껴집니다.

시선을 인물들로 돌려보면, 물 안에선 한 남성이 수영을 하고 있고 밖에선 빨간 옷을 입은 남성이 그를 바라보고 있습니다. 물 안과 밖, 이 경계를 넘어 두 사람은 서로 마주할 수 있을까요. 아니면 수영하던 남성이 다시 반대 방향으로 헤엄쳐 돌아가, 이대로 단절되고 말까요.

영국 출신의 화가 데이비드 호크니(1937~)의 〈예술가의 초상〉이란 작품입니다. 호크니는 생존하고 있는 화가 중 가장 사랑받는 화가로

꼼힙니다.

〈예술가의 초상〉은 2018년 크리스티 경매에서 9031만 2500달러(약 1020억 원)에 낙찰돼, 살아있는 현존 작가 작품 중 최고가를 경신하기도 했습니다. 다음 해 미국 작가 제프 쿤스의 〈토끼〉가 9107만 5000달러 (약 1082억 원)를 기록하긴 했지만, 이 작품이 조각인 점을 감안하면 여전히 회화 중에선 〈예술가의 초상〉이 가장 비쌉니다.

〈예술가의 초상〉을 비롯해 호크니 하면 '물'이 먼저 떠오르실 것 같습니다. 그는 〈더 큰 첨벙〉〈닉의 수영장에서 나오고 있는 피터〉〈수영하는 나탄, 로스앤젤레스〉 등 수영장 시리즈뿐 아니라, 〈어느 가정, 로스앤젤레스〉〈샤워하는 사람, 베벌리힐스〉와 같은 샤워 시리즈, 연못과 웅덩이까지 다양한 종류의 물을 그려 왔습니다.

그래서일까요. 호크니의 삶도 물과 닮았습니다. 그는 어떤 제약과 변화에도 두려워하지 않고, 물살에 몸을 맡긴 채 유영하듯 즐겼습니다. 게다가 80살이 훌쩍 넘은 지금도 아이패드와 포토샵을 이용해 작업을 한다고 하네요. 이보다 더 유연하고 감각적인 노장이 있을까요.

✖ 굴레를 훨훨 벗어던지고

호크니는 어렸을 때부터 그림을 열심히 그리고, 재능도 특출났습니

다. 프래드포드 예술고를 다녔을 땐 하루에 12시간 넘게 작업에 매달렸고, 영국 왕립미술학교에 가선 재능을 인정받아 수석으로 졸업을 했습니다. 26살이 됐을 땐 런던에서 첫 개인전을 열어 좋은 반응을 얻었습니다. 무명 시절도 없이 곧장 미술 시장에서 각광받는 미술가가 된 거죠.

호크니가 내세운 이미지 전략도 효과적이었던 같습니다. 호크니의 외모는 앤디 워홀처럼 대중들에게 강렬한 인상을 남겼습니다. 그는 늘 금발로 머리를 염색하고, 커다란 뿔테 안경을 쓰고 다녔습니다.

하지만 누구보다 순조롭게 탄탄대로를 걷고 있는 것처럼 보였던 호크니에게도 고민이 한 가지 있었는데요. 동성애자였던 그는 늘 자신의 정체성을 숨겨야 했습니다. 그럼에도 그는 그 굴레에 오래 갇혀 있지 않았습니다. 유연하면서도 용감한 성격을 가진 그는 20대 후반부터 스스로 정체성을 드러내기 시작해 제약으로부터 적극 벗어났습니다.

그리고 그는 당시 영국보다 동성애에 관대했던 미국으로 건너갔습니다. 〈예술가의 초상〉에 나온 빨간 옷을 입은 남자도 호크니가 미국에서 만난 11살 연하의 동성 연인 피터 슐레진저입니다. 호크니는 UCLA에서 미술사범대 교수로 일하던 중, 화가 지망생이었던 그를 만나 사랑에 빠졌습니다.

하지만 〈예술가의 초상〉은 두 사람이 헤어지고 나서 그린 작품입니다. 이 점을 알고 보면, 물 안에서 허우적대는 사람은 슬픔에 빠진 호크니인 것을 짐작할 수 있습니다. 두 사람이 물 안과 밖으로 분리되어 있는 것도 이런 이별 상황의 의미를 담은 겁니다.

이 작품을 비롯해 그의 수영장 시리즈는 로스앤젤레스의 분위기를 잘 담고 있습니다. 호크니는 로스앤젤레스의 밝고 화창한 날씨, 태양 아래서 마음껏 수영하는 사람들, 자유분방하고 개방적인 문화에 사로잡혔습니다.

무엇이든, 어떻게든… 물의 개방성에 빠지다

수영장 시리즈 중 〈더 큰 첨벙〉도 호크니의 대표작입니다. 수영장 뒤편엔 주택과 야자수 등이 있는데, 이 부분만 보면 고요하고 정적으로 느껴집니다. 하지만 수영장에선 물이 강렬하고 역동적으로 튀어 오르고 있습니다. 물이 튀는 찰나를 포착해서 단숨에 그려낸 것처럼 보이죠.

그런데 호크니는 이 순간을 그리기 위해 2주 넘게 매달렸습니다. 카메라로 물이 튀는 순간을 여러 각도로 찍고 연구했습니다. 물의 형태와 무늬가 하나로 정해져 있는 게 아니라, 보는 방식에 따라 다양하

게 보인다는 사실을 담아내려 한 겁니다.

호크니의 물에 대한 관심은 미국에 가기 전부터 시작됐습니다. 그가 영국에서 그렸던 〈어느 가정, 로스앤젤레스〉란 작품에서 샤워하는 남성에도 물이 그려져 있습니다. 남성에게 쏟아지는 물이 샤워기에서 나오는 가느다란 물줄기뿐 아니라 굵은 회색 물줄기로도 표현돼 있죠. 샤워 물을 다양한 형태와 방식으로 그려낸 점이 인상적입니다.

이쯤 되면 호크니가 왜 이토록 물에 천착하는 건지 궁금해지는데요. 물이 가진 '개방성'에 매료됐기 때문이었습니다. 호크니는 이렇게 말했습니다.

"물을 표현하는 방법은 사실 그 어느 것도 될 수 있다. 어떤 색도 될 수 있고, 시각적으로 정해진 것은 아무것도 없다."

물은 무엇으로도, 어떤 식으로도 표현될 수 있기에 화가의 창의력과 상상력을 온전히 투영할 수 있다는 의미입니다.

✕ 오늘도 호기심 장착 완료!

호크니 자체도 굉장히 개방적인 인물입니다. 그는 회화뿐 아니라 사진, 판화, 무대 디자인 등 여러 장르에 도전했습니다. 〈수영하는 나탄, 로스앤젤레스〉는 사진 여러 장을 모아 하나의 큰 화면에 조합, 다양한

관점에서 하나의 장면을 볼 수 있게 한 '포토콜라주' 작품입니다. 그는 새로운 시대의 변화를 수용하는 데도 거리낌이 없습니다. 과거엔 폴라로이드 카메라와 팩스 기기로 작업을 많이 했고, 최근엔 아이패드 등을 적극 활용하며 디지털 기술에 많은 관심을 보이고 있습니다.

사람들은 가끔 인생을 흐르는 강물에 비유하곤 합니다. 그런데 어쩌면 인생은 그보다 짧은 '첨벙!' 하고 물이 튀는 찰나와 더 비슷할 수 있을 것 같습니다. 영원한 듯 보여도 순간일 뿐이고, 찰나인 듯 해도 영원하게 느껴질 때가 있죠. 이 사실을 인지하고 나면 그 순간이 소중하기도, 또 조금은 허무하게 느껴지기도 합니다. 더 깊게 들어가다 보면 '어떻게 살아야 하는 걸까' 하는 생각까지 듭니다.

그런 고민이 드신다면, 호크니 같은 삶의 태도를 가져보는 건 어떨까요. 호기심을 최대한 장착하고, 또다시 찾아올 영원 같은 순간을 기다리면서 말입니다.

"나는 다음 모퉁이를 돌면 무엇이 있는지 알고 싶다."

다신 사랑 안 해, 해, 해, 해

우리는 사랑으로 충만하고 공허했다

6개월 사랑을 평생의 사랑으로 간직하다

에릭 사티

♪ 〈난 당신을 원해요〉

문득문득 첫사랑이 생각날 때가 있으신가요. 누구에게나 가슴 한 켠
엔 첫사랑에 대한 강렬하고 애틋한 추억이 남아 있습니다. 하지만 세
월이 흘러 잊고 지내기도 하고, 때론 얼굴을 떠올리려 해도 잘 생각이
나질 않죠. 바쁜 일상을 살아가다 보면 첫사랑을 그리워하는 낭만이
사치처럼 느껴질 때도 있습니다.

　그런데 첫사랑을 평생 잊지 못하고 품고 살아가며, 아름다운 선율
에 담아낸 음악가가 있었습니다. 천재적이면서도 기이했던 '파리의
낭만 아웃사이더' 에릭 사티(1866~1925)입니다.

 르누아르 그림 속 여인을 사랑하다

사티의 뮤즈는 화가 수잔 발라동(1865~1938)입니다. 발라동이 어떤 사람인지 잘 모르는 분들도, 한 번쯤은 보신 적이 있으실 겁니다. 피에르 오귀스트 르누아르, 에드가 드가, 앙리 드 툴루즈 로트레크 등 당대 파리 주요 화가들의 모델이 된 인물이니까요. 르누아르의 〈부지발의 춤〉이란 작품에도 발라동이 춤을 추는 여인으로 등장합니다.

발라동은 파리에서 모르는 이가 없었을 정도로 신비한 매력으로 많은 예술가들을 사로잡았던 인물입니다. 사티 역시 발라동을 본 순간 첫눈에 반했습니다. 사티가 발라동과 교제한 건 31살, 젊은 시절의 일이었습니다. 그것도 단 6개월뿐이었죠. 사티는 발라동에게 청혼까지 했지만 거절당했습니다. 발라동은 구속을 싫어하는 자유로운 영혼의 소유자답게 그를 홀연히 떠나버렸죠. 하지만 발라동이 떠난 후에도, 사티는 발라동만을 마음에 품고 그리워했습니다. 사티의 인생에서 발라동은 처음이자 마지막 사랑이었습니다.

그 마음은 사티의 대표작인 〈난 당신을 원해요〉에 고스란히 담겨 있습니다. 이 곡은 사티가 앙리 파코리의 시에 선율을 붙여 성악곡으로 만들었는데요. 요즘엔 바이올린, 플루트 등을 중심으로 편곡돼 주로 연주되고 있습니다. 각종 광고 등에서도 자주 들을 수 있죠.

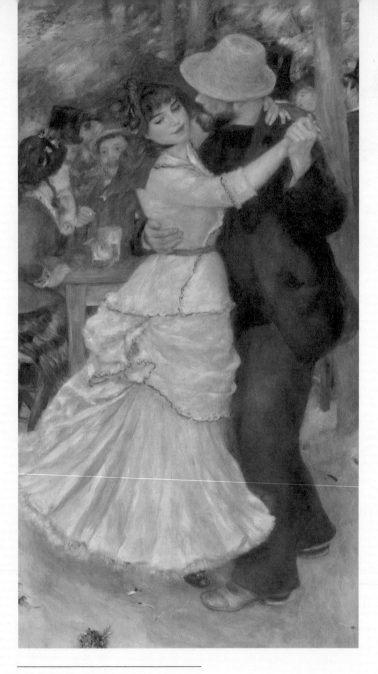

르누아르, 부지발의 춤, 1882~1883, 보스턴 미술관

'사랑한다'가 아닌 '원한다'라는 표현이 담긴 제목만 봐도, 발라동에게 완벽히 사로잡혔던 사티의 마음을 잘 알 수 있습니다. 원래 성악곡에 담겼던 가사는 제목보다 표현이 더 강렬합니다.

"영원히 서로 얽혀 같은 불길 속에서 불태워져. 사랑의 꿈속에서 우린 영혼을 나눌 거예요."

6개월 동안의 사랑과 추억으로 평생을 살았던 사티. 낭만적이지만 한편으로는 특이하다고 볼 수도 있는데요. 사티의 사랑과 음악, 나아가 인생 전체가 독특했습니다.

🎹 카바레에서 꽃핀 '짐노페디스트'의 재능

사티는 시대를 앞서간 음악가로 꼽힙니다. 오늘날에도 그의 음악을 들으면 최근에 만들어진 곡처럼 세련되고 감각적으로 느껴지죠. 하지만 정작 사티는 어릴 때부터 남들보다 한참 뒤처지는 열등생 취급을 받았습니다.

독특한 성격의 영향이 컸는데요. 사티의 어머니는 6살에 세상을 떠났습니다. 아버지는 머지않아 재혼을 했는데, 사티는 어린 나이에 이를 받아들이기 힘들어했습니다. 결국 아버지가 아닌 삼촌에게로 가 함께 살았죠. 그런데 삼촌의 성격은 괴팍하고 폐쇄적이었습니다. 사

티의 특이한 성격도 삼촌과 같이 살며 영향을 일부 받아 형성된 것으로 알려졌습니다.

누군가를 만나고 교류하는 것이 쉽지 않았던 사티는 주로 혼자 다녔습니다. 하지만 계속 홀로 있기엔 쓸쓸하고 무료했죠. 그래서 그는 성당으로 향했습니다. 여기서 사티 인생에 중요한 기회가 생겼습니다. 성당을 자주 오가던 중 자연스럽게 오르간 연주자로부터 음악을 배우게 됐습니다.

음악에 빠져든 그는 13살에 파리 음악원에 들어갔습니다. 하지만 2년 반 만에 음악원에서 쫓겨나고 말죠. 사티가 일정한 규칙에 얽매이길 싫어하는 자유분방한 영혼을 가지고 있었기 때문입니다. 음악원 선생님들은 그에게 '음악원에서 가장 게으른 학생' '무가치한 연주를 하는 학생'이라며 혹평을 쏟아냈습니다. 심지어 19살에 다시 음악원에 입학했지만 똑같은 이유로 나와야 했습니다. 그렇게 음악 천재는 영원히 성장할 수 없는 열등생으로 낙인찍혀 버렸습니다. 사티는 학교를 떠나며 이렇게 외쳤다고 합니다.

"한마디만 하겠다. 아마추어들이여, 만세!"

하지만 창의성은 틀에 박힌 공간이 아닌 열린 공간에서 꽃을 피우는 법입니다. 사티는 21살부터 생계를 위해 10년간 '검은 고양이'라는 뜻의 '르 샤 누아'라는 카바레에서 피아니스트로 일했습니다. 당시

카바레는 오늘날처럼 댄스홀의 개념이 아니었습니다. 작은 선술집으로, 예술가들이 모여 시를 낭송하고 연극을 만들기도 했습니다. 좋은 음악도 빠지지 않았죠.

사티가 일했던 르 샤 누아에도 파리의 예술가들이 자주 드나들었는데요. 파블로 피카소, 장 콕토, 세르게이 디아길레프 등 오늘날 많은 사람들이 잘 아는 예술가들이 이곳을 찾았습니다. 사티도 자연스럽게 이들과 교류하게 됐고, 아이디어를 주고받았습니다.

그의 또 다른 대표작 〈짐노페디〉도 카바레에서 일하던 22살에 만들어졌습니다. 정확히는 〈세 개의 짐노페디〉로, 그중 1번이 가장 유명합니다. 〈난 당신을 원해〉처럼 오늘날 많은 광고에도 활용되고 있죠.

사티의 음악은 단순하면서도 간결합니다. 구조를 쌓아 올리거나 화려한 기교를 선보이는 데는 큰 관심이 없었으니까요. 오직 자신의 감정에 충실했을 뿐이죠. 그러면서도 결코 가볍지 않고 독창적인 선율이 인상적입니다.

사티는 처음 르 샤 누아에 갔을 때부터 자신을 '짐노페디스트'라고 소개했다고 합니다. 짐노페디는 고대 스파르타에서 젊은이들이 무기를 던지고 나체로 자유롭게 추던 춤을 의미합니다. 햇볕이 내리쬐는 뜨거운 여름날, 춤으로 아폴론 신에게 경배를 드리며 환희와 고통을 동시에 느낄 수 있었죠. 사티는 자신의 영혼과 짐노페디의 특성이 많

이 닮았다고 생각했던 것 같습니다.

🎹 우산 대신 비 맞는 사티… 그에게 사랑은 '의리'였다

사티의 일상 속 모습은 독특하기로 유명했습니다. 사티는 비가 내려도 종종 우산을 쓰지 않았습니다. 우산을 갖고 있어도 우산이 젖을까 걱정이 돼 자신이 비를 맞았던 겁니다. 또 12벌의 회색 벨벳 양복을 마련한 후, 언제나 그 옷만을 입었다고 합니다. 한 벌이 다 해어져서 못 입게 되면, 다음 양복을 입는 식이었죠. 그래서 그중 절반인 6벌은 끝내 입어보지 못하고 눈을 감았다고 합니다.

사랑하던 여인 발라동과 결별 후 했던 행동들도 많은 화제가 됐습니다. 사티는 발라동이 떠난 후엔 어느 누구도 집에 들이지 않고 홀로 머물렀습니다. 그의 사후에야 친구들이 집에 들어갈 수 있었는데, 그곳엔 발라동을 그리워하며 그린 그림과 부치지 못한 편지들이 가득 남아 있었다고 합니다.

누군가는 그를 괴짜라고 할 것 같습니다. 하지만 사티는 한 번 진심으로 마음을 준 사람 또는 사물과 남들보다 더 오랜 시간 의리를 지켰던 사람이 아닐까 싶습니다. 사티의 아름다운 음악은 때론 '사랑', 또 다른 말로는 '의리'라고 할 수 있는 낭만의 결정체가 아닐까요.

호퍼의 빛과 바흐의 사막

노래에 살고 사랑에 살았던 전설의 디바

마리아 칼라스

♪ 〈노래에 살고 사랑에 살고〉

'프리마 돈나(Prima Donna)'라는 용어의 정확한 뜻은 무엇일까요. 이탈리아어로 '제1의 여인'라는 의미로, 주로 오페라에서 여주인공을 맡은 인물을 가리킵니다. 오페라 여주인공은 대부분 여성 성악가 중 가장 높은 음역대를 가진 소프라노가 연기합니다. 고음을 잘 부르면서 연기까지 능숙하게 해야 하니 결코 쉬운 일이 아니죠.

전 세계에서 가장 뛰어나고 큰 사랑을 받은 프리마 돈나를 꼽자면 단연 이 사람을 말할 수 있을 것 같습니다. '전설의 디바'로 불리는 마리아 칼라스(1923~1977)입니다. '여신'이라는 뜻의 '디바'라는 단어 자체도 소프라노 중 최고의 인기를 누린 인물을 이릅니다. 특히 2023년

은 칼라스의 탄생 100주년이라 세계적으로 그녀를 기리며 추어하는 사람들이 많습니다.

칼라스의 인생은 한 노래의 제목으로 비유되곤 합니다. 〈노래에 살고 사랑에 살고〉라는 곡입니다. 칼라스의 데뷔작이자 대표작으로 꼽히는 자코모 푸치니의 오페라 〈토스카〉에 나오는 아리아입니다. 이 노래 제목처럼 칼라스의 삶은 노래와 사랑이 전부였죠.

노래로 치유받은 상처

칼라스는 미국 뉴욕에서 태어났습니다. 그리스 출신의 부모님이 이민 온 후 칼라스가 태어난 겁니다. 칼라스는 중산층 가정에 속했지만, 어렸을 때부터 남모를 고통을 겪어야 했습니다. 아들을 바란 부모님은 칼라스가 딸로 태어나자 크게 실망했다고 합니다. 이로 인해 종종 구박을 받아야 했죠.

어린 시절부터 뚱뚱했던 칼라스는 놀림의 대상이 되기도 했습니다. 그녀는 성인이 된 후에도 한동안 몸무게가 많이 나갔는데요. 연기를 위해 열심히 노력해 30kg을 감량했습니다.

칼라스는 뛰어난 재능을 가진 탓에 괴로움을 겪기도 했습니다. 어머니는 칼라스의 천부적인 소질을 알아보고, 음악 교육을 혹독하게

시켰습니다. 어린 칼라스가 감당하기엔 너무도 벅찬 과정이었죠. 하지만 다행히 칼라스는 음악을 사랑했습니다. 노래를 부르며 상처를 스스로 치유하고 극복해 나갔습니다.

그녀가 14살 땐 부모님이 이혼을 했습니다. 이후 칼라스는 어머니를 따라 그리스로 가게 됐습니다. 이곳에서 칼라스는 소프라노 엘비라 데 이달고를 만나 다양한 창법을 배웠습니다. 칼라스의 음색은 소프라노 중에선 다소 낮고 굵은 편이었는데, 이달고의 도움을 받아 점차 좋아졌습니다.

칼라스의 끈질긴 노력도 빛을 발했습니다. 칼라스는 자신이 레슨을 받는 시간이 아닐 때도 줄곧 이달고의 옆에 있었습니다. 다른 학생들이 지적받는 사항들까지 파악하고 자신의 것으로 소화해 낸 겁니다. 덕분에 칼라스는 학생 때부터 이름을 알렸습니다.

"황금빛 목소리를 가진 태풍"

그녀는 19살에 오페라 〈토스카〉의 토스카 역으로 데뷔했습니다. 24살엔 이탈리아로 건너갔는데 이때 오페라 〈라 조콘다〉로 많은 인기를 얻었습니다. 가장 큰 기회는 27살에 찾아왔습니다. 이탈리아의 대표 오페라 극장인 라 스칼라 극장에 입성하게 된 건데요. 당시 라 스칼라 극

장의 스타 소프라노 레나타 테발디가 오페라 〈아이다〉 출연을 며칠 앞두고 갑자기 쓰러졌습니다. 칼라스는 테발디의 대타로 급히 투입됐죠. 공연 연습이 충분히 되어 있지 않았음에도 그녀의 무대는 관객들을 사로잡았습니다.《노인과 바다》등을 쓴 소설가 어니스트 헤밍웨이가 "황금빛 목소리를 가진 태풍"이라고 극찬했을 정도입니다.

이후 칼라스는 왕성하게 활동했습니다. 그녀가 출연한 오페라는 〈나비부인〉〈카르멘〉 등 46편에 달합니다. 오페라 20편의 아리아 전곡을 녹음하기도 했습니다.

하지만 좋은 일만 있었던 건 아닙니다. 위기도 찾아왔죠. 그녀가 35살이 되던 해에 로마 오페라 극장에서 열린 〈노르마〉 공연에 올랐을 때입니다. 이탈리아 대통령을 비롯해 수많은 유명 인사들이 이 공연을 보러 왔습니다.

그런데 공연 직전 기관지염에 걸려 그녀의 목소리는 거의 나오지 않았습니다. 약을 먹고 가까스로 무대에 올랐지만 결국 중단했죠. 이 일로 인해 칼라스는 엄청난 비난에 시달렸습니다. 그래도 다행히 칼라스는 건강을 차차 회복했으며, 이탈리아가 아닌 프랑스에서 화려하게 재기했습니다.

 선박왕과의 치명적인 사랑

아름다워 보이는 사랑도 칼라스에겐 치명적이었습니다. 그녀는 26살에 27살 연상의 사업가 조반니 바티스타 메네기니와 결혼했습니다. 처음엔 순탄한 결혼 생활을 하는 것처럼 보였습니다. 메네기니는 칼라스의 매니저 역할을 자처하며 적극 도왔죠. 하지만 실은 칼라스가 번 돈을 빼돌렸던 것으로 알려졌습니다.

칼라스는 36살이 되던 해에 이혼을 했는데요. 이혼 사유는 34살에 한 남자를 만나 사랑에 빠졌기 때문입니다. 상대는 그리스의 '선박왕'으로 불렸던 아리스토텔레스 오나시스였습니다. 칼라스는 부유하면서도 자유분방하고 매력적인 오나시스에게 흠뻑 빠졌습니다.

하지만 이 사랑도 비극적이었습니다. 칼라스는 10년 동안 연인 관계를 맺었던 오나시스와 결혼하길 원했습니다. 그런데 어느 날 갑자기 오나시스가 다른 여성과 결혼을 한다는 소식을 듣게 됐습니다. 그 여성은 미국 대통령 존 F. 케네디의 부인이었던 재클린 케네디였습니다.

사랑하는 연인에게 철저히 배신당한 기분은 어땠을까요. 〈토스카〉에서 토스카는 자신이 사랑하는 화가 카바라도시가 다른 여성과 만난다는 의심을 하게 되며 큰 슬픔에 빠지는데요. 칼라스는 그 순간의 토스카를 떠올리지 않았을까요.

오나시스는 결혼 이후 다시 칼라스를 그리워했습니다. 그리고 재클린과 이혼하고 칼라스에게로 가려 했죠. 하지만 이혼 준비를 하던 중 세상을 떠났고, 칼라스는 끝내 이루지 못한 사랑에 큰 충격을 받았습니다.

이후엔 파리에서 칩거 생활을 이어갔습니다. 결국 우울증과 약물중독에 시달리다, 54살의 나이에 심장마비로 죽음에 이르렀습니다. 이를 두고 자살설이 나오기도 했죠.

누구보다 열렬히 노래하고 뜨겁게 사랑한 칼라스. 그녀의 노래를 들으며 격정적인 감정의 소용돌이 속으로 빠져보는 건 어떨까요. 칼라스는 이렇게 말했습니다.

"나의 비망록은 나의 노래 안에 담겨 있다. 내가 할 수 있는 유일한 언어니까."

오늘도 당신에게 〈사랑의 인사〉를 건네요

에드워드 엘가

♪ 〈사랑의 인사〉

부드럽고 우아한 선율에 마음이 가득 차오릅니다. 창밖에 살랑살랑 부는 봄바람과도 어울리네요. 영국 출신의 음악가 에드워드 엘가(1857~1934)의 〈사랑의 인사〉입니다.

매우 유명하고 익숙한 멜로디지만, 들을 때마다 설렙니다. 제목에 '사랑'이 들어가는 만큼, 어떤 상황에서 어떤 마음으로 작곡했는지 궁금해지는데요.

엘가는 〈사랑의 인사〉뿐 아니라 〈위풍당당 행진곡〉 등으로 영국인이 가장 좋아하는 음악가로도 꼽힙니다. 엘가는 그 스스로도 사랑이 충만했던 인물이었습니다. 계급과 신분, 나이 차를 뛰어넘어 지고지

순한 사랑을 했습니다. 그 마음이 흘러넘쳐 이 명곡이 탄생했다고 할수 있죠. 사랑으로 다시 태어나고, 사랑으로 완성된 엘가의 삶 속으로 떠나보겠습니다.

사랑에 대한 모든 것, 〈사랑의 인사〉

엘가는 어렸을 때부터 피아노, 바이올린 등 다양한 악기에 관심을 가졌습니다. 악기상이자 오르가니스트였던 아버지의 영향이 컸습니다. 12살엔 혼자 〈청년의 지휘봉〉이란 곡을 만들 만큼 재능도 뛰어났죠. 하지만 아버지는 그가 음악 공부를 하는 것을 반대했습니다. 결국 엘가는 아버지가 원하는 대로 법학을 공부했고, 변호사 사무실에서 일했습니다.

하지만 음악에 대한 공부는 멈추지 않았습니다. 독학으로 각종 악기를 연주하고, 작곡과 지휘법도 익혔습니다. 정식으로 음악을 배우지 못하는 상황에서도, 홀로 꾸준히 음악을 익혔다니 대단한 열정인 것 같습니다.

엘가는 22살이 돼서야 음악가의 길을 가기 시작했습니다. 아버지가 돌아가신 후엔 교회 오르가니스트 자리를 물려받았고, 한 병원의 부속 악단 지휘자도 됐습니다. 바쁜 와중에도 다양한 곡을 만들었는데

호퍼의 빛과 바흐의 사막

요. 하지만 정식 교육도 받지 못한 채 고군분투하다 보니 이름을 알리는 데 많은 어려움이 있었습니다. 무명 생활이 길어 생활고도 겪었죠.

하지만 외롭고 힘겨웠던 그의 삶은 진정한 사랑을 만나 완전히 달라집니다. 29살에 피아노 레슨을 받으러 온 여인 캐롤라인 앨리스 로버츠에게 반한 겁니다. 하지만 두 사람의 사랑은 이뤄지기엔 정말 힘든 상황이었습니다.

캐롤라인은 부유한 귀족의 딸로 엘리트 교육을 받은 인물이었습니다. 평민이고 음악도 독학을 했던 엘가와 큰 차이가 났죠. 캐롤라인의 부모님들은 두 사람 사이를 결사반대했습니다. 캐롤라인이 9살이 더 많았던 탓에 주변 사람들의 시선도 곱지 않았죠.

그러나 이미 서로에게 푹 빠진 두 사람을 누구도 막을 수 없었습니다. 엘가가 30살이 되던 해 둘만의 약혼식을 가졌는데요. 이때 엘가가 캐롤라인에게 선물한 곡이 〈사랑의 인사〉입니다. 자신을 만나 부모님과 사이가 멀어지고 앞으로 고생하게 될 것에 대한 미안함, 그럼에도 자신을 믿고 선택해 준 것에 대한 감사함, 인생의 동반자를 만난 설렘과 환희, 신께 영원한 사랑을 맹세하는 진정성까지 모두 〈사랑의 인사〉에 녹여냈습니다.

이 곡을 헌사받은 캐롤라인은 큰 감동을 받았으며, 〈바람 부는 새벽〉이라는 자작시를 지어 화답했습니다. 서로를 향한 애틋한 마음을

담아 노래와 시로 주고받다니 아름답고 낭만적입니다.

'영국인의 음악' 〈위풍당당 행진곡〉의 탄생

두 사람의 사랑은 결혼 이후에 더욱 견고해졌습니다. 캐롤라인은 내성적이고 수줍음 많은 엘가의 음악 활동을 적극 돕고 지지했습니다. 남편의 매니저 역할을 하는 동시에 음악을 잘 아는 동료로서 조언과 충고를 아끼지 않았죠. 아내의 응원과 도움 덕분에, 엘가는 생계를 위해 악기 교습을 하던 것도 중단하고 오직 작곡에만 몰두할 수 있었습니다. 이전에 비해 더욱 창작에 매진할 수 있는 환경이 만들어진 거죠.

엘가가 곧장 무명에서 벗어날 수 있었던 건 아닙니다. 결혼 후에도 한참 동안 힘겨운 나날을 보냈습니다. 하지만 두 사람은 함께 인내하며 버텼습니다.

그렇게 10여 년이 흘러 40대가 된 엘가에게 마침내 서광이 비치기 시작했습니다. 1899년 〈수수께끼 변주곡〉이 독일 스타 지휘자 한스 리히터의 지휘로 초연되며 엘가는 유명세를 얻기 시작했습니다. 이어 〈제론티어스의 꿈〉도 리히터의 지휘로 초연됐습니다. 두 곡 모두 큰 인기를 얻었고, 엘가는 영국 바로크 음악을 발전시킨 헨리 퍼셀 이후

200여 년 만에 탄생한 '영국의 가장 훌륭한 음악가'라는 평가를 받게 됐습니다.

엘가는 44살에 〈위풍당당 행진곡〉으로 음악 인생의 정점을 찍었습니다. 이 곡이 초연되자 관객들 모두가 기립 박수를 치고 함성을 쏟아냈습니다. 폭발적인 반응에 힘입어 에드워드 7세 대관식을 앞두고는 이 곡에 가사를 붙여 〈희망과 영광의 나라〉로 재탄생시켰습니다. 그리고 이 노래는 오늘날까지 영국인들에게 '제2의 국가'로 인식될 정도로 많은 사랑을 받고 있습니다.

계급과 신분상의 차이로 고난을 겪었던 두 사람에게 의미 있는 일도 생겼습니다. 1904년 엘가가 버킹엄궁에서 기사 작위를 받은 거죠. 훗날엔 준남작 지위로 승격되기도 했습니다. 태생이 아닌 스스로의 실력으로 쟁취한 것이라 더욱 의미가 큰 것 같습니다. 엘가는 큰 성공에 보답이라도 하듯 오랫동안 음악 작업을 이어갔습니다.

🎹 사랑이 멈추자 음악도 멈췄다

하지만 어느 순간 돌연 모든 창작 활동을 멈췄습니다. 이 또한 아내로 인한 것이었습니다. 엘가가 63살이 되던 해, 아내가 폐암으로 세상을 떠난 겁니다. 엘가는 자신의 영원한 뮤즈를 잃자 더 이상 음악을 할

의미도, 의지도 갖지 못했습니다. 아내에게 엘가가 모든 것이었듯, 엘가에게도 아내가 인생의 전부였단 사실이 감동적입니다.

매년 여름이 되면 런던에선 클래식 음악 축제 'BBC 프롬스'가 열립니다. 그리고 오늘날까지도 마지막 곡으로는 늘 엘가의 〈위풍당당 행진곡〉이 울려 퍼집니다. 〈희망과 영광의 나라〉를 관객들이 떼창하는 진풍경도 펼쳐지죠.

위대한 사랑이 한 사람의 인생을 바꾸고, 나아가 한 국가와 세계 클래식사에 길이 남을 음악가를 탄생시켰다는 점이 놀랍습니다. 한 편의 소설을 읽은 것처럼 아름답고 신비롭게 느껴지죠. 여러분도 누군가에게 그런 멋지고 의미 있는 사람이 되고, 영원한 사랑을 함께 나누시길 바랍니다.

호퍼의 빛과 바흐의 사막

〈헤어질 결심〉도 아직 못했는데…

● 구스타프 말러

♪ 〈교향곡 5번 4악장 아다지에토〉

형사 해준(박해일)은 한 사건의 진실을 찾아 바위산을 오릅니다. 피의자 서래(탕웨이)의 죽은 남편이 사망 당일 올랐던 산이죠. 해준은 서래를 향한 의심과 관심 사이에서 아슬아슬한 감정의 줄타기를 하고 있습니다. 그런 상황에서 그는 복잡한 마음으로 산을 오르기 시작합니다. 과연 이곳엔 어떤 진실이 숨어 있을까요. 아니, 해준은 어떤 진실이 있길 바랄까요.

2022년 개봉한 박찬욱 감독의 영화 〈헤어질 결심〉의 한 장면입니다. 국내외에서 많은 호평을 받은 작품이며, 박 감독은 이 영화로 세계 최고 권위의 국제영화제 '칸 국제영화제'에서 감독상을 수상했죠.

이 영화엔 클래식 음악이 흐르는데요. 해준이 바위산에 오를 때 그 심정을 대변하는 음악으로, 보헤미아(오늘날 체코) 출신의 음악가 구스타프 말러(1860~1911)의 '아다지에토'로 잘 알려진 〈교향곡 5번 4악장〉입니다. 아름다우면서도 왠지 모를 쓸쓸함이 느껴지는 곡이죠. 아다지에토는 '매우 느리게'를 뜻하는 '아다지오'보다 조금 빠르게 연주하라는 의미의 음악 용어입니다. 말러의 〈교향곡 5번 4악장〉이 많은 사랑을 받으면서, 이 곡이 아다지에토의 대명사가 되기도 했습니다.

'말러리안' 박찬욱 감독의 PICK!

이 영화는 변사 사건을 수사하게 된 형사 해준이 사망자의 아내인 서래를 만나게 되며 시작됩니다. 해준은 서래를 살해 용의자로 의심하며 유심히 지켜봅니다. 하지만 그녀에게 갈수록 강하게 이끌리게 됩니다. 박 감독은 두 인물의 눈빛과 심리 묘사만으로 엄청난 감정의 동요를 일으킵니다. 서래의 서툰 한국말에 담긴 익숙하면서도 낯선 언어의 질감 역시 인상적입니다. 죽은 남편에 대해 서래는 이렇게 말하죠.

"산에 가서 안 오면 걱정했어요. 마침내 죽을까 봐."

박 감독이 탄생시킨 미장센(화면 속 세트나 소품 등 시각적 요소의 배열)의

향연과 뛰어난 영화적 미학에도 연신 감탄하게 되는데요. 말러의 음악은 이를 완성하는 주요 장치가 됩니다. 박 감독은 말러 음악을 좋아하는 마니아들을 일컫는 '말러리안'으로도 잘 알려져 있습니다.

이 영화에 사용된 말러의 아다지에토는 앞서 루치노 비스콘티 감독의 영화 〈베니스에서의 죽음〉(1971)에도 나왔습니다. 〈베니스에서의 죽음〉의 주인공 작곡가 아센바흐(더크 보거드)는 죽음을 앞두고 만나게 된 소년 타지오(비요른 안드레센)에 매료됩니다. 피하려 할수록 상대에게 더욱 빠져들게 된다는 점, 사랑과 함께 죽음에 대한 이야기가 어우러진다는 점이 〈헤어질 결심〉과 비슷합니다.

박 감독은 〈베니스에서의 죽음〉과 동일한 말러의 곡을 사용한 것에 대해 이렇게 설명했습니다.

"비슷한 걸 사용하며 흉내 내는 느낌을 받는 게 싫어서 오랜 시간 대체할 만한 다른 음악을 찾았지만, 결국 대안을 찾지 못했다."

말러의 음악이야말로 영화 속 인물들의 감정을 가장 잘 드러내는 곡이라는 얘기입니다.

 혹평에도 포기할 수 없는 작곡의 꿈

이 음악이 영화에 자주 활용된 것에 반해, 많은 사람들이 말러의 음악

세계를 잘 알진 못합니다. 말러 이름 자체는 익숙하게 느끼지만, 정작 그의 음악에 대해선 '난해하다' '복잡하다'라고만 생각하는 분들이 다수입니다. 그러나 한번 빠져들기 시작하면 위대한 말러의 음악 세계에서 헤어나지 못하고 말러리안이 되고 말죠.

말러는 어린 시절부터 음악을 가깝게 접했습니다. 그가 살던 이글라우 지방의 거리엔 악사들이 많았으며, 군대의 행진곡도 곳곳에서 울려 퍼졌습니다. 자연스럽게 음악에 관심을 가진 말러는 어릴 때부터 뛰어난 재능을 보였습니다. 10살 때 이미 많은 사람들 앞에서 공연을 할 정도였죠. 이후엔 빈 음악원에 갔으며, 빈 대학에 진학해 안톤 브루크너를 만나 실력을 키워갔습니다.

그는 작곡에 많은 관심을 가졌지만 전업 작곡가로는 활동할 수 없었습니다. 〈탄식의 노래〉라는 곡으로 빈 음악원이 주최하는 베토벤 콩쿠르에 나갔지만 탈락해 큰 충격을 받았죠. 작곡으로 인정받지 못한 그는 우선 무대에 직접 올라 이름을 알려야겠다고 생각했습니다. 그래서 지휘자와 연주자로 활동했으며, 그가 목표한 대로 크게 인정받았습니다. 말러는 라이프치히 시립 오페라 극장 부지휘자 등을 거쳐 37살에 빈 국립 오페라 극장의 음악 감독에 올랐습니다.

그 과정이 쉽진 않았지만 말러는 과감한 선택까지 하며 앞으로 나아갔습니다. 당시 오스트리아 법엔 공직에 임용되려면 가톨릭 신자여

야 한다는 조항이 있었습니다. 그러나 유대인이었던 말러는 유대교 신자였습니다. 그럼에도 음악 감독 물망에 오르자 그는 가톨릭으로 개종을 했습니다. 이후 10년간 자리를 지키며 다양한 오페라 공연을 선보였습니다.

하지만 지휘자로서는 매번 혹평에 시달려야 했습니다. 29살에 〈교향곡 1번 거인〉을 초연했지만 대실패로 돌아갔습니다. 〈교향곡 1번 거인〉은 당시 많은 사람들이 알던 민요를 접목시킨 곡인데요. 그는 이를 갑자기 음울한 장송곡 느낌으로 확 바꿔버렸습니다. 불협화음이 이어지는가 하면, 폭발적인 팡파르가 갑자기 울려 퍼지기도 합니다. 처음 들어보는 파격적인 교향곡에 평론가들과 관객들은 충격에 사로잡혔습니다. 평론가들은 "교향곡의 규칙과 질서를 파괴한 곡"이라며 비난을 쏟아냈습니다. 그럼에도 말러는 "나의 시대가 올 것이다"라며 언젠가 자신만의 음악 세계를 세상이 알아줄 것이라 굳게 믿었습니다.

🎹 두 명의 '구스타프'가 사랑한 세기의 뮤즈

41살이 되던 해, 말러의 인생에 중요한 전환점이 찾아왔습니다. 말러에게 여러모로 의미가 깊은 시기로 꼽히죠. 심각한 장출혈로 건강

이 악화됐다가 점차 회복됐고, 지휘자로 이름도 알렸습니다. 그리고 19살 연하의 여인 알마 쉰들러를 만나 사랑에 빠졌습니다. 쉰들러를 만난 이후 그는 〈교향곡 4번 천상계〉부터 〈교향곡 8번 천인〉까지 다양한 작품들을 만들며 창작혼도 불태웠습니다.

그중 〈교향곡 5번 4악장〉에 해당하는 아다지에토는 쉰들러에 대한 마음을 담아 만든 작품입니다. 말러의 제자였던 빌렘 멘겔베르그에 따르면 〈교향곡 5번 4악장〉은 말러가 쉰들러에게 보내는 일종의 연애편지였습니다. 말러는 아무런 설명도 없이 작품의 악보를 쉰들러에게 보냈다고 합니다. 뛰어난 작곡가였던 쉰들러는 음악이 가진 의미를 바로 알아채고 자신에게 오라는 내용의 답장을 보냈습니다. 그렇게 두 사람의 사랑은 이뤄졌고 결혼하게 됐습니다.

그런데 이 곡을 듣다 보면, 다층적인 감정과 마주하게 됩니다. 처음엔 말러의 연인에 대한 애틋함과 절실한 마음을 알 수 있습니다. 그러다 점점 선율에서 어둠과 고독이 배어 나오는 걸 느끼게 됩니다. 말러는 이 악장의 마지막에 나오는 베이스 연주에 자신의 가곡을 인용했는데요. 그 곡은 〈뤼케르트 시에 의한 5편의 가곡〉 중 〈나는 세상에서 잊히고〉라는 작품입니다. 왜 사랑하는 여인을 위한 곡을 쓰면서 이런 내용을 함께 넣은 건지 선뜻 이해하기 힘듭니다.

신기하게도 이들의 이야기도 음악을 닮았습니다. 말러는 쉰들러에

게 작곡가 활동을 접고 가정에 충실하길 바랐습니다. 쉰들러도 처음엔 받아들였지만 점차 답답함을 느꼈죠. 그러다 큰 비극이 찾아왔습니다. 두 사람 사이엔 두 명의 딸이 태어났는데요. 5살이던 장녀가 성홍열로 갑자기 세상을 떠났습니다. 쉰들러는 딸의 죽음에 충격을 받았고, 이 일을 계기로 두 사람의 거리는 더욱 멀어졌습니다.

쉰들러는 당시 빈에서 활동하던 유명 예술가 다수의 뮤즈로 꼽힐 만큼, 많은 이들의 관심과 사랑을 받았던 인물입니다. 구스타프 클림트의 대표작 〈키스〉의 모델이 쉰들러라는 추측도 있죠. 구스타프 말러와 구스타프 클림트, 즉 두 명의 '구스타프'가 동일한 여성을 사랑했다는 점이 인상 깊습니다. 오스카 코코슈가의 그림 〈바람의 신부〉도 쉰들러를 사랑한 코코슈가의 마음을 담은 작품입니다.

쉰들러는 딸의 죽음 이후 바람을 피웠습니다. 독일의 대표 예술학교 '바우하우스'의 창시자이자 건축가인 발터 그로피우스와 만났죠. 말러는 부인의 외도 사실을 알고 충격에 빠져, 프로이트를 찾아가 상담을 받기도 했습니다. 결국 말러가 심장병으로 세상을 떠난 후, 쉰들러는 그로피우스와 재혼했습니다. 이후 시인 프란츠 베르펠과는 세 번째 결혼을 했죠.

말러의 사랑 이야기를 알고 나면 그의 아다지에토에 담긴 의미를 짐작할 수 있을 것 같습니다. 총 9개에 이르는 말러의 교향곡은 각각

하나의 거대한 세계이자 우주라고 할 수 있습니다. 말러는 인간의 다채로운 감정과 사랑, 죽음, 자연까지 여러 주제를 교향곡으로 표현했습니다. 그리고 교향곡 안의 개별 악장에도 일종의 소우주를 담아냈던 것 같습니다. 〈교향곡 5번 4악장〉엔 사랑이라는 하나의 단어에 담긴 복합적인 감정을 파노라마처럼 펼쳐 보였죠.

〈헤어질 결심〉도 이와 비슷합니다. 영화엔 특히 '청록색'이 자주 나오고 부각됩니다. 서래의 원피스, 서래의 집 벽지가 다 청록색이죠. 청록색은 누군가에겐 청색, 또 다른 사람이 보기엔 녹색에 가깝게 보입니다. 박 감독은 청록색에 담긴 이중성에 대해 이같이 설명합니다.

"한 사람에게 다가가면 또 다른 사람으로 보일 때가 있다. 색을 통해 그런 점을 시각화하고 싶었다."

사랑도 마찬가지 아닐까요. 설레지만 두렵고, 충만해진 듯하다가도 어느 순간 공허합니다. 매우 느리지만 조금 빠르게, 아름답지만 고독한 말러의 아다지에토가 박 감독의 영화에 반드시 필요했던 이유를 알 것만 같습니다.

"나의 비망록은 나의 노래 안에 담겨 있다.
내가 할 수 있는 유일한 언어니까."
마리아 칼라스

비운에 아스러진 인생

그럼에도 영원히 남은 예술

로댕, 당신 부숴버릴 거야!

● 카미유 클로델

───────

"로댕, 악마 같은 로댕. 그저 내 것을 훔칠 생각만 했어. 내가 자기보다 잘 될까 봐."

정신 병원에 있던 한 여인이 눈물을 흘리며 분개합니다. 이 여인은 우리가 익히 들어본 인물의 이름을 언급하며 원망을 쏟아내죠. 〈생각하는 사람〉을 만든 세계적인 조각가 오귀스트 로댕에 대한 얘기입니다. 그렇다면 이 여인은 누구일까요.

프랑스 출신의 조각가 카미유 클로델(1864~1943)입니다. 클로델이 절규하는 모습은 브루노 뒤몽 감독의 영화 〈카미유 클로델〉(2013)의 한 장면입니다. 이 작품은 연인의 짙은 그림자에, 여성 예술가라는 굴

레에 갇혀 외면당한 클로델의 이야기를 담고 있습니다. 줄리엣 비노 쉬가 클로델 역을 맡았죠.

클로델은 로댕에 못지않은 천재 조각가였음에도 '로댕의 연인'으로만 주로 알려져 있습니다. 로댕은 실력 있는 조각가로 인정받았으나, 클로델은 정반대였죠. 가족들에게조차 버림받고 정신 병원에서 생을 마감했습니다.

✕ 반짝이는 재능으로 로댕을 사로잡다

클로델은 어릴 때부터 찰흙을 가지고 놀며, 조각 만드는 것을 좋아했습니다. 영화에도 클로델이 흙을 뭉쳐 매만지는 장면이 나옵니다. 딸의 재능을 알아본 아버지는 클로델이 15살이 되자 조각가 알프레 부셰를 찾아갔습니다. 클로델은 부셰의 도움을 받아 17살에 파리의 사립학교인 콜라로시 아카데미에 입학했습니다. 당시 여성을 입학시켜주는 곳이 많지 않았지만, 이곳은 드물게 허용을 해줬죠.

로댕을 만나게 된 것도 부셰의 영향이었습니다. 부셰는 뛰어난 조각가 로댕을 클로델에게 소개해 줬습니다. 당시 로댕은 43살로 미술계에서 이미 유명 인사였습니다. 그를 만났을 당시 클로델의 나이는 19살에 불과했죠. 클로델은 이 만남 이후 로댕의 제자이자 모델이 됐

는데요. 두 사람은 24살의 나이 차에도 사랑에 빠졌습니다.

로댕은 클로델을 보는 순간부터 깊이 매료됐다고 합니다. 클로델은 지적이었을 뿐 아니라 기발한 아이디어를 많이 갖고 있었습니다. 서양 회화에서 많이 그려졌던 누드화를 인체 조각으로 옮겨와 생생히 표현하기도 했습니다. 조각가로서 성공하고 싶은 강한 의지까지 갖고 있었죠. 로댕은 생기 넘치고 반짝이는 클로델에게 빠져 적극적으로 구애했습니다.

로댕은 이런 내용의 러브레터를 써서 클로델에게 보내기도 했습니다.

"그대는 나에게 활활 타오르는 기쁨을 준다오. 내 인생이 구렁텅이에 빠질지라도 아무것도 후회하지 않겠소. 슬픈 결말조차 후회스럽지 않소. 당신의 그 손을 나의 얼굴에 놓아주오. 나의 삶이 행복할 수 있도록. 나의 가슴이 신성한 사랑을 느낄 수 있도록."

✕ 치명적인 독이 되어버린 사랑

그렇게 두 사람은 사랑하게 됐고, 클로델은 10년 동안 로댕의 곁을 지켰습니다. 하지만 이 사랑의 대가는 너무 컸습니다. 로댕의 여성 편력은 심각한 수준이었습니다. 심지어 그의 곁엔 오랜 세월 사실혼 관계

클로델, 사쿤탈라, 1888, 로댕 박물관

를 이루고 있던 연상의 여인 로즈 뵈레도 있었습니다. 뵈레는 로댕이 무명이던 20여 년 전부터 지원해 주고 돌봐준 여인입니다. 두 사람 사이엔 클로델보다 2살 어린 아들도 있었습니다.

로댕은 클로델의 재능을 질투한 것으로도 알려졌습니다. 그러다 두 사람 사이에 큰 균열이 일어나는 사건이 발생했습니다. 로댕이 클로델의 작품을 표절했다는 스캔들이 생긴 겁니다. 클로델의 〈사쿤탈라〉(1888)와 로댕의 〈영원한 우상〉(1889)이라는 작품입니다. 격정적인 에너지, 육감적인 포즈 등이 거의 비슷합니다. 로댕은 스캔들로 인해 자신의 명성에 큰 타격을 입을까 노심초사했습니다. 그리고 클로델이 작품을 출품하지 못하게 압력을 가해 가까스로 표절 시비를 잠재웠습니다.

로댕이 클로델의 작품 제작 자체를 방해한 적도 있습니다. 클로델의 〈중년〉이란 작품은 한 여자에게 끌려가는 남자, 그 남자에게 떠나지 말라고 애원하는 또 다른 여자를 표현한 겁니다. 클로델, 로댕, 뵈레의 삼각관계를 고스란히 보여주죠. 그러자 로댕은 이 작품으로 인해 큰 곤욕을 치르게 될까 봐, 클로델이 작품을 주물로 완성하지 못하게 방해했습니다.

클로델은 로댕의 아이도 가졌지만 곧 유산하게 됐습니다. 로댕은 유산까지 한 클로델을 돌보지 않고 내팽개쳤습니다. 로댕의 행동이

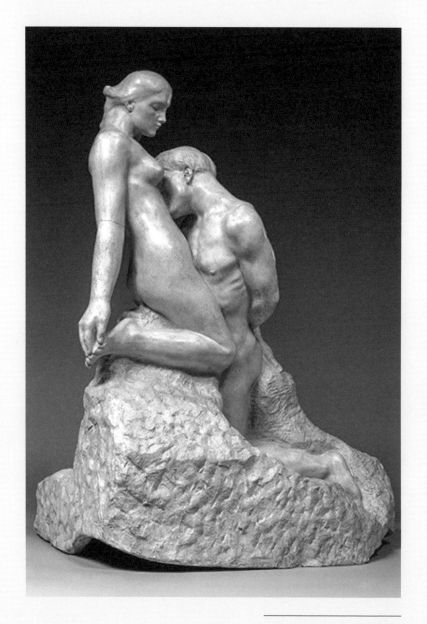

로댕, 영원한 우상, 1889, 로댕 박물관

정말 잔인하죠. 결국 그렇게 두 사람은 헤어졌습니다.

가까스로 세상과 마주한 90개 조각품

홀로 남은 클로델은 다시 용기를 내어 다양한 작업을 했습니다. 하지만 인정받지 못했습니다. '로댕의 연인'이라는 이전 타이틀이 클로델을 집어삼켰죠. 로댕과의 관계만이 전면에 부각됐을 뿐, 클로델의 작품을 제대로 봐주는 사람은 거의 없었습니다. 여성 예술가를 인정하지 않는 사회적 분위기가 만연한 영향도 컸습니다.

클로델은 로댕에 대한 배신감, 아무도 작품을 봐주지 않는 것에 대한 분노와 좌절감에 휩싸여 괴로워했습니다. 그러다 결국 정신 질환을 앓게 됐습니다. 우울증과 편집증 증상에 시달렸죠. 가족들도 클로델을 외면했습니다.

클로델을 유일하게 응원해 주던 아버지가 세상을 떠난 후, 가족들은 그녀를 몰래 정신 병원에 보내버렸습니다. 그리고 클로델은 병원에 30년 동안 갇혀 살다 쓸쓸히 세상을 떠났습니다. 그나마 남동생 폴이 마지막까지 클로델과 연락을 주고받았었는데요. 폴은 이렇게 말했습니다.

"하늘이 그녀에게 준 재능은 모두 그녀의 불행을 위해 쓰였다."

호퍼의 빛과 바흐의 사막

반면 로댕은 계속해서 성공 가도를 달렸습니다. 오늘날에도 누구나 로댕의 이름을 알 정도니까 얼마나 대단했는지 짐작할 수 있죠. 그리고 클로델 이후 또 다른 많은 여인들과 만남을 이어갔습니다.

로댕과 전혀 다른 비극적인 삶을 살아야 했던 클로델이 더욱 안타깝게 느껴집니다. 치명적인 사랑, 시대의 잘못된 관념. 이 모든 것들이 한데 결합되어 한 예술가의 빛나는 재능을 오히려 독으로 만들어 버린 게 아닐까 싶습니다.

클로델은 그 굴레에 갇혀 자신이 만든 수많은 작품을 깨부쉈습니다. 지금까지 전해져 오는 조각품이 90여 개에 불과한 이유입니다. 그래서인지 클로델의 작품들은 더욱 값지고 소중하게 느껴지는 것 같습니다. 세상에 그토록 나오고 싶어 했기에, 사람들과 마주하고 싶어 했기에 말이죠.

꽃길만 있을 줄 알았는데
전부 가시밭길이었다

조르주 비제

♪ ⟨하바네라⟩

오페라 ⟨카르멘⟩은 오페라 애호가가 아닌 분들도 잘 알고 좋아합니다. 이 작품은 집시 여인 카르멘의 사랑 이야기를 담고 있습니다. 카르멘은 군인 돈 호세와 사랑하는 사이였지만, 투우사 에스카밀로에게 이끌리게 됩니다. 그러자 돈 호세가 질투심에 휩싸여 카르멘을 죽이는 비극적인 내용을 담고 있습니다. 강렬한 내용과 함께 작품에 나오는 노래 ⟨하바네라⟩를 비롯해 ⟨투우사의 노래⟩ ⟨꽃노래⟩ 등이 골고루 큰 인기를 얻었죠.

⟨카르멘⟩은 프랑스 출신의 음악가 조르주 비제(1838~1875)의 작품입니다. 비제는 ⟨카르멘⟩뿐 아니라 오페라 ⟨진주조개잡이⟩ ⟨아를의

여인 모음곡〉 등으로도 잘 알려진 인물입니다.

　그중 〈카르멘〉은 대표작이자 명작으로 평가받고 있습니다. 하지만 〈카르멘〉은 초연 당시 엄청난 혹평에 시달렸습니다. 그리고 비제는 대표적인 '비운의 천재'로 꼽힙니다. 어린 시절부터 특출난 재능을 보여 그의 인생엔 꽃길만 펼쳐질 것 같았지만, 예상과 달리 그의 삶은 순탄치 않았기 때문이죠. 심지어 37살이라는 젊은 나이에 세상을 떠났습니다. 그래서인지 비제의 음악들은 더욱 슬프고 애잔하게 다가옵니다.

 ## 최연소 기록도 내 차지였건만…

비제는 어린 시절부터 신기록을 세웠습니다. 9살이 되던 해 음악 천재들이 모이는 파리 음악원에 최연소로 입학했습니다. 원래 이보다 더 어린 나이에 입학 신청을 했지만, 너무 어려 연기된 것이었죠. 음악원에 들어가서도 수석을 차지하며 승승장구했습니다.

　17살이 되던 해엔 처음으로 교향곡을 작곡했는데요. 음악원 재학 중 교향곡을 쓴 학생 가운데 두 번째로 어린 나이였다고 합니다. 이후 프랑스 정부의 지원을 받아 4년간 이탈리아 로마로 유학을 갈 수 있는 '로마 대상'에서도 우승을 차지해 로마로 떠나게 됐죠.

로마에서 오페라 등 다양한 음악을 접한 비제에겐 이제 성공할 일만 남은 것처럼 보였습니다. 하지만 첫 작품이었던 종교 음악 〈테 데움〉이 혹평을 받았습니다. 그러던 중 어머니가 위독하다는 소식에 다시 귀국하게 됐습니다. 어머니의 죽음으로 그는 파리 귀국 후 1년이 지나서야 본격적인 작업 활동을 했죠.

그가 25살이 되던 해 초연된 〈진주조개잡이〉는 슬픈 사랑 이야기를 담은 작품입니다. 〈진주조개잡이〉는 나디르와 주르가라는 두 남자가 여사제 레일라를 동시에 사랑하며 시작됩니다. 하지만 이들은 우정을 위해 각자 마음을 포기하기로 하고, 나디르는 방랑길에 오릅니다. 그리고 세월이 지나 나디르는 고향으로 돌아옵니다.

그런데 나디르는 어딘가에서 들려오는 음성을 듣고 레일라의 음성임을 알아챕니다. 이때 나오는 아리아가 〈귀에 익은 음성〉입니다.

"그 노랫소리 아직도 귀에 맴도네

소나무 아래 숨어서 듣던 그 소리

비둘기의 노래처럼 부드럽고 낭랑한 그녀의 음성

오! 마법에 홀린 밤, 신성한 희열

오! 매혹적인 추억, 미칠듯한 도취, 달콤한 꿈."

이 아리아는 19세기 프랑스 아리아 중 가장 아름답다는 평가를 받고 있습니다.

나디르와 레일라가 사랑에 빠지자, 주르가는 두 사람을 죽이려 합니다. 하지만 주르가는 과거 자신을 위험에서 구해준 소녀가 레일라였다는 사실을 알게 되고, 둘의 사랑을 지켜주기로 합니다. 그런데 여사제의 사랑이 금지된 상황에서 나디르와 레일라 커플은 위험에 처합니다. 결국 주르가는 마을에 불을 지른 다음 어수선한 상황에서 두 사람을 도망시키고, 자신이 대신 처형당합니다.

내용이 흥미롭고 아리아도 아름답지만, 이 작품 역시 성공하지 못했습니다. 평론가들은 '주세페 베르디와 샤를 구노의 스타일을 답습한 작품'이라고 혹평했고, 대중들도 큰 관심을 갖지 않았죠.

하지만 오늘날 〈진주조개잡이〉는 큰 사랑을 받으며 전 세계 무대에 자주 오르고 있습니다. 아리아 〈귀에 익은 음성〉은 영화 음악으로도 자주 활용되고 있습니다. 2021년 개봉한 플로리안 젤러 감독의 영화 〈더 파더〉에 나오기도 했습니다. 영화는 영국에 살고 있는 80대 노인 안소니(안소니 홉킨스)의 이야기를 담고 있습니다. 안소니는 평소 〈귀에 익은 음성〉 등 오페라 아리아를 즐겨들으며 평화로운 나날을 보내고 있었습니다. 그러다 자신이 치매에 걸린 사실을 알게 됩니다. 이 음악은 딸 앤(올리비아 콜먼)이 요양 병원으로 간 안소니에게 전화를 거는 장면, 앤이 안소니를 두고 떠나는 장면 등에서도 흐르는데요. 섬세하고도 절절한 선율에 가슴이 뭉클해집니다.

 실패작이자 유작이 된 최고의 명작

〈진주조개잡이〉의 실패에 비제는 낙담했습니다. 하지만 희망의 끈을 놓진 않았습니다. 분위기가 반전될 것 같은 기미가 보였기 때문이죠. 연극 〈아를의 여인〉에 들어간 음악들로 구성된 〈아를의 여인 모음곡〉이 좋은 반응을 받은 겁니다. 하지만 기대와 달리 비제는 또 한 번 쓴맛을 보게 됐습니다. 이를 오페라로 다시 만들려 했지만 실패했기 때문입니다. 파리 국립 오페라 극장에 갑자기 불이 나며 올리지 못했습니다. "하늘도 무심하시지"라는 말이 절로 나올 법하죠.

〈카르멘〉 역시 실패로 돌아갔습니다. 계속된 실패에 시달렸던 비제는 〈카르멘〉만은 꼭 성공시켜야 한다는 생각으로 밤새 작업에 매달렸습니다. 하지만 결국 이 작품마저 실패로 돌아가자 비제는 크게 상심했습니다. 관객들은 집시 여인이 주인공인 작품이라는 점에 크게 화를 냈다고 합니다.

그리고 안타깝게도 〈카르멘〉은 비제의 유작이 됐습니다. 초연 실패 후 그는 심장마비로 세상을 떠났습니다. 밤샘 작업으로 몸이 좋지 않은 상황에서 수영을 했다가 무리가 온 겁니다. 〈카르멘〉은 비제가 세상을 떠난 후에야 세계적으로 사랑을 받았습니다. 유럽, 미국 등에서 많은 관객을 불러 모은 것은 물론 음악도 널리 알려졌습니다.

 "위대한 작품을 따라 할수록 우스워진다"

어린 시절을 제외하곤 계속된 불운에 시달렸던 비제의 삶이 처연하게 느껴지는데요. 하지만 그는 생계를 위협받는 순간에도 끝까지 자신의 음악 세계를 지키려 노력했습니다. 당시 많은 음악가들이 리하르트 바그너의 오페라를 따라 하고 있었지만, 비제는 자신만의 길을 걸었습니다.

"모방은 바보들이나 하는 짓이다. 모방의 대상이 되는 작품이 위대할수록 그 모방은 우스운 것이 된다."

어떤 순간에도 굴하지 않고 자신의 철학을 지킨다는 것은 쉽지 않은 일입니다. 특히 잘 될 줄 알았던 일들이 반복적으로 실패할 땐 더욱 그렇죠. 그래서 더욱 편하고 쉬운 길을 찾고 싶어지기 마련입니다. 하지만 비제처럼 끝까지 소신과 당당함을 지켜나간다면, 언젠가 그 노력이 빛을 발하지 않을까요.

나와 그대의 절망을 비춰요

에드바르 뭉크

───

아름답지도, 유쾌하지도 않습니다. 순간을 생생하게 포착해서 정교하게 그려내지도 않았습니다. 거친 붓질과 일렁이는 선으로 표현한 핏빛 하늘, 해골 같은 얼굴로 비명을 지르는 사람이 덩그러니 있을 뿐이죠.

그런데 전 세계 많은 사람들이 이 그림을 알고 좋아합니다. 노르웨이 출신의 화가 에드바르 뭉크(1863~1944)의 〈절규〉라는 작품입니다. 인기가 높은 만큼 패러디도 숱하게 이뤄졌죠. 사람들은 대체 왜 절망과 공포만이 가득한 이 그림에 열광하는 걸까요.

생각해 보면, 살아가면서 저런 표정을 한 번쯤은 지어봤던 것 같습

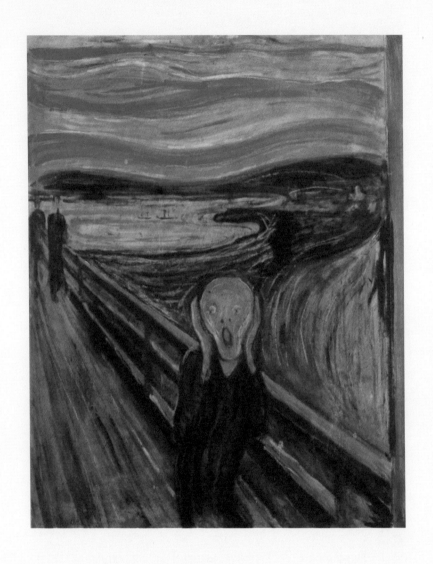

뭉크, 절규, 1893, 오슬로 국립 미술관

니다. 겉으로 비명을 지르진 않았어도, 속으로는 크게 좌절하면서 소리를 지르고 싶었던 순간도 정말 많았죠. 〈절규〉를 보면 '아, 내 마음도 그랬지'라며 그 순간이 떠오르는 것만 같습니다. 어쩌면 당시의 고통과 절망을 오랫동안 깊이 묻어둔 채 외면했던 게 아닐까 하는 생각도 듭니다.

뭉크는 달랐습니다. 자신의 불안과 매일 마주하며, 그 감정 안으로 지독히 파고 들어갔습니다. 그리고 화폭에 고스란히 담아냈습니다. 뭉크의 그림에 왠지 공감하게 되고, 위로받게 되는 건 이 때문인 것 같습니다. 뭉크의 흔들리는 초상이 곧 오늘을 살아가는 우리의 초상인 셈이죠.

지독한 어둠, 흔들리는 젊음의 초상

뭉크에겐 유달리 더 아프고 안타까운 사연이 있습니다. 대부분의 사람들은 '메멘토 모리', 즉 '네가 반드시 죽는다는 사실을 기억하라'라는 이 말을 잊은 채 일상을 살아갑니다. 하지만 뭉크는 평생 동안 자신의 죽음을 떠올리고 기억하며 살아갈 수밖에 없었습니다. 그가 태어난 지 5년 만에 어머니가 폐결핵에 걸려 세상을 떠났기 때문이죠. 누나도 9년 후 똑같은 병으로 눈을 감았습니다. 어린 나이에 가족들

을 잃은 뭉크는 늘 불안하고 괴로워했습니다. 두 사람의 죽음의 원인이 자신에게 있는 건 아닌가 하고 자책하기도 했습니다.

뭉크의 몸도 많이 허약했습니다. 잦은 병치레로 학교도 제대로 가지 못했죠. 다행히 뭉크는 우울함을 달래기 위해 그림을 그리기 시작했고, 본격적으로 화가의 길을 가게 됐습니다.

〈절규〉에서 알 수 있듯, 뭉크가 화폭에 담은 건 다른 화가들의 작품에선 발견하기 힘든 소재와 감정이었습니다. 뭉크가 22살에 그린 초기작 〈병든 아이〉는 암울함 그 자체입니다. 아픈 소녀가 침대에서 죽음을 기다리고 있죠. 그가 세상을 떠난 누나를 떠올리며 그린 작품입니다.

이 그림으로 뭉크는 신랄한 혹평을 받았습니다. "형태도 제대로 갖추지 못했다" "어둡고 거칠기만 하다"라는 비난이 일었습니다. 하지만 뭉크는 자신의 작품의 진정한 가치는 '지독한 어둠'에 있다고 생각했습니다.

"더 이상 사람들이 독서하고 뜨개질하는 여인을 그려선 안 된다. 고통받고 있는 사랑하는 사람들을 그려야 한다."

✖ 내면의 심연 속으로 한 걸음 더

뭉크의 그림이 어둡기 때문인지, 많은 사람들이 그가 생전에 크게 성

공하진 못했을 것이라고 추측합니다. 하지만 그의 한결같은 고집과 철학 덕분이었을까요. 뭉크는 갈수록 유명해졌습니다. 뭉크는 29살이 되던 해에 독일 베를린에서 처음 개인전을 열었는데요. 예상대로 많은 독일 매체와 비평가들이 혹평을 쏟아냈습니다.

그런데 큰 논란이 일자 오히려 뭉크를 눈여겨보는 사람들이 나타나기 시작했습니다. 독일의 일부 예술가들이었죠. 그들은 뭉크가 신화나 역사가 아닌, 오롯이 자신과 사랑하는 사람들의 감정과 감각에 집중했다는 점을 주목했습니다. 인습이나 전통에 얽매이지 않는 자유분방한 형상과 표현에도 강렬한 인상을 받았습니다.

이를 계기로 뭉크는 점점 더 많은 사람들에게 인정받고 큰돈도 벌게 됐습니다. 유럽 전역에서 수많은 전시회를 열었으며, 노르웨이 정부로부터 기사 작위도 받았습니다. 훗날 독일 표현주의의 선구자로도 평가받게 됐죠.

하지만 정작 뭉크는 부귀영화를 누리는 것엔 큰 관심이 없었던 것 같습니다. 네트워크를 쌓고 자신을 더 널리 알리려 하지 않았습니다. 오히려 홀로 은둔 생활을 했습니다. 그리고 자신의 내면 속으로 더욱 깊게 파고 들어갔습니다.

30살에 그린 〈절규〉도 그렇게 탄생했습니다. 이 그림 속에서 뭉크가 경악하고 있는 이유는 뭘까요. 돌발 사건이 생기거나, 무서운 누군

가와 마주했기 때문이 아닙니다. 갑작스러운 내면의 공포를 느꼈기 때문입니다.

그는 〈절규〉를 그린 과정에 대해 이렇게 설명했습니다.

"어느 날 저녁, 나는 두 친구와 함께 길을 걷고 있었다. 피곤하고 지친 느낌이 들었다. 해가 저물고 있었고 구름은 피처럼 붉게 변했다. 나는 자연을 뚫고 나오는 절규를 느꼈다. 그 절규는 마치 실제처럼 들렸다."

시적 비유처럼 들리기도 하고, 상상 속 장면을 묘사한 것 같기도 한데요. 하지만 이 극한의 감정은 실제 뭉크가 느낀 것이었습니다. 뭉크의 심연에서 절망과 불안이 솟구쳐 나오고, 그 감정으로 온 세상이 핏빛으로 물든 듯한 기분이 들었던 거죠.

⚔ 잔인하고 찬란한 하루를 살아내려면

바로 눈앞까지 죽음이 찾아온 듯한 공포도 그를 집어삼키고 있었습니다. 뭉크는 어머니와 누나에 이어 20대에 아버지를 잃었습니다. 30대엔 남동생마저 세상을 떠났죠. 가족들을 연이어 떠나보낸 괴로움과 슬픔, 자신도 곧장 죽음에 이를 것만 같다는 불안에 얼마나 무섭고 힘들었을까요.

사랑도 그를 구원해 주지 못했습니다. 오히려 파국으로 치달았죠. 뭉크는 평생 독신으로 살았는데요. 결혼까지 이르진 못했지만, 약혼을 한 적은 있습니다. 그 상대는 34살에 만난 툴라 라르센이란 여성이었습니다. 와인 수입상의 딸이라 부유했으며, 뭉크보다 4살이 많았습니다.

처음엔 뭉크가 툴라를 더 좋아했습니다. 하지만 뭉크는 점점 마음이 식었고, 약혼까지 한 상태에서도 툴라와 일정 부분 거리를 뒀습니다. 반대로 툴라는 갈수록 뭉크에게 집착을 하기 시작했습니다. 결국 결혼을 해주지 않으면 자살하겠다는 협박까지 하게 되죠. 이때 뭉크가 술에 취한 상태에서 툴라를 말리다 실수로 총의 방아쇠를 당기는 사고가 발생합니다.

이 사고로 인해 뭉크는 왼손 중지를 쓰지 못하게 됐습니다. 하지만 툴라는 그를 떠나 새 애인을 만났습니다. 뭉크는 손을 다친 충격에도 사로잡혔지만, 그런 일을 만들고 홀연히 떠나버린 툴라에게 큰 배신감을 느꼈습니다. 이후 뭉크는 신경 쇠약에 시달렸으며 더욱 깊은 고독에 빠지게 됐죠.

그 일이 있고 난 후, 뭉크가 그린 〈툴라 라르센과 함께 있는 자화상〉은 두 사람 사이에 있었던 갈등을 고스란히 담고 있습니다. 서로의 엇갈린 시선, 어두운 표정에서 잘 느껴지죠. 뭉크는 나중에 이 그림을 찢

호퍼의 빛과 바흐의 사막

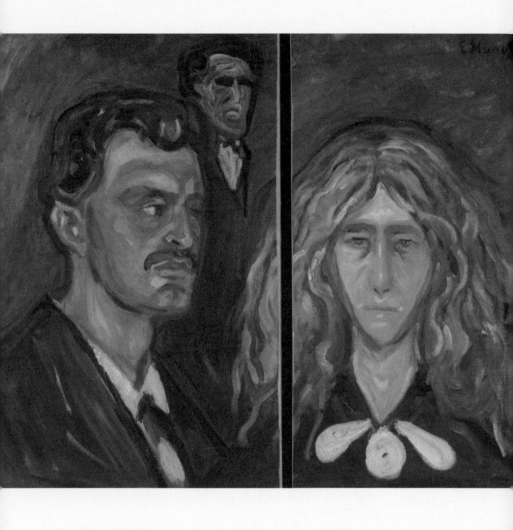

몽크, 툴라 라르센과 함께 있는 자화상, 1905, 몽크 미술관

어버리기까지 했습니다. 그래서 두 작품은 분리된 채 전시가 됐지만, 2019년 하나로 합쳐지게 됐습니다. 당시 영국 박물관은 45년 만에 가장 큰 규모의 뭉크 전시회를 개최하며, 두 작품을 나란히 붙여 전시했습니다.

폭풍 같은 고뇌와 불안을 안고 살았던 뭉크는 다행히도 오래오래 살았습니다. 81살에 세상을 떠났죠. 그리고 엄청난 숫자의 그림들을 남겼는데요. 무려 2만여 점에 달합니다. 뭉크가 얼마나 그림만을 생각하고 몰두하고 있었는지 짐작할 수 있습니다.

그는 끊임없는 작품 활동 덕분에 노년엔 조금씩 안정을 되찾기도 했습니다. 세상을 떠날 땐 자신의 모든 작품과 재산을 오슬로시에 기증한다는 유언을 남기고 평화롭게 눈을 감았습니다.

뭉크의 어두운 작품들이 오래도록 세계적으로 사랑받는 이유는 누구보다 자신의 감정을 충실하게 들여다보고 표현했기 때문이 아닐까요. 그건 아마도 스스로를 매우 아끼고 사랑했기에 가능했겠죠.

뭉크의 작품들을 보며 지금 이 순간 우리들의 마음을 떠올려 봅니다. 자신도 모르게 좌절감과 불안, 공포를 품고 살아가진 않으셨나요. 그 감정들을 직시하고, 스스로에게 토닥토닥 위로를 건네는 건 어떨까요. 그럼에도 이 잔인하고 찬란한 하루를 거뜬히 살아내야 하니까요.

시대의 희생자냐, 부역자냐…
논란의 예술가

드미트리 쇼스타코비치

♪ 〈왈츠 2번〉

어디선가 휴대폰 벨 소리가 들려옵니다. 인우(이병헌)는 왠지 익숙한 멜로디에 멈칫합니다. 그리고 이내 추억에 잠깁니다. 대학 시절 사랑했던 태희(故 이은주)에게서 들었던 음악입니다.

태희는 붉은 노을이 내린 바닷가 솔밭 숲에서 인우의 손을 마주 잡았습니다. 그리고 직접 멜로디를 흥얼거리며 인우에게 왈츠를 가르쳐 줬죠.

김대승 감독의 영화 〈번지점프를 하다〉(2001) 속 장면들을 기억하시나요. 태희의 콧노래에 맞춰 음악 연주가 흐르고, 노을 아래 두 사람의 그림자가 함께 춤을 춥니다. 이때 흐르는 곡은 러시아 출신의 음

악가 드미트리 쇼스타코비치(1906~1975)의 〈오케스트라를 위한 모음곡〉 중 〈왈츠 2번〉입니다. 음악과 함께 춤을 추는 모습이 너무나 아름다워 20여 년이 흐른 지금까지도 많은 사람들이 기억하고 있으며, 한국 영화사에 길이 남을 명장면으로도 꼽힙니다. 큰 사랑을 받았던 덕분에 창작 뮤지컬 〈번지점프를 하다〉도 만들어져 무대에 오르고 있습니다. 이 영화를 계기로 국내에서 음악도 매우 유명해졌습니다. 많은 사람들이 이 음악으로 쇼스타코비치에도 관심을 갖기 시작했죠.

재즈에 매료됐던 젊은 시절

쇼스타코비치는 과학 기술자인 아버지와 피아노를 전공한 어머니 사이에서 태어났습니다. 어머니 덕분에 음악을 쉽게 접할 수 있었으며, 뛰어난 재능을 보였습니다. 11살엔 바흐의 〈평균율 클라비어곡집〉을 이해하고 연주했습니다. 21살엔 〈교향곡 1번〉으로 일찌감치 이름을 알렸습니다. 그의 독창적인 음악 세계에 전 세계 전문가들이 주목할 정도였죠.

그는 원래 피아니스트가 되고 싶어 했지만, 작곡과 달리 피아노로는 좋은 성과를 내지 못했습니다. 쇼팽 국제 피아노 콩쿠르에 나갔지만 입상에 실패했죠. 그는 어쩔 수 없이 작곡에만 전념하기로 결심했

습니다.

차선책을 선택한 것임에도 쇼스타코비치는 작곡으로 크게 인정받았습니다. 그가 젊은 시절 개방적이고 다양한 시도를 한 덕분입니다. 쇼스타코비치는 특히 재즈를 좋아했는데요. 미국에서 발전한 재즈는 기존 클래식의 정형적인 틀에서 벗어나 자유분방함과 즉흥성을 갖추고 있습니다. 그래서 유럽의 많은 클래식 음악가들이 재즈에 매료됐고, 쇼스타코비치도 마찬가지였습니다. 그는 재즈를 즐겨듣고 이를 자신의 음악에 접목했습니다. 재즈뿐 아니었습니다. 그는 다양한 시도를 했습니다. 〈교향곡 2번〉과 같은 전위적이고 급진적인 작품들도 다수 만들었죠.

 음악이냐 생존이냐, 그것이 문제로다

그러나 그의 도전은 곧 커다란 벽에 부딪혔습니다. 위기는 28살에 초연된 오페라 〈므첸스크의 맥베스 부인〉 때부터 시작됐습니다. 스탈린이 이 공연을 보러 왔다가 자리를 박차고 나간 겁니다. 작품엔 부유한 상인의 아내 카테리나가 젊은 일꾼인 세르게이와 외도를 하는 장면, 살인 장면 등이 포함돼 있었는데요. 스탈린은 이런 설정들이 문란하고 외설적이란 이유로 매우 불쾌해했던 것으로 알려졌습니다. 결국

이 오페라는 상영 금지돼 수십 년간 무대에 오르지 못했습니다. 쇼스타코비치의 다음 교향곡 연주들까지도 취소됐죠.

상황은 갈수록 악화됐습니다. 소련 정부는 쇼스타코비치를 포함한 모든 예술가들의 작품을 검열하며 통제했습니다. 재즈 음악은 물론 다양성을 추구하거나 실험적인 작품들은 모조리 배척했죠.

그럼에도 쇼스타코비치는 아내, 자식들과 함께 힘을 내며 열심히 버텼습니다. 다양한 실험적인 음악을 내놓으면서도 정부의 검열을 교묘하게 빠져나갔습니다. 그의 〈교향곡 5번〉은 워낙 완성도가 높아 당국에서 아예 간섭을 할 수 없을 정도였다고 합니다.

하지만 이후 쇼스타코비치가 보여준 행보는 많은 논란을 낳았습니다. 모스크바 음악원 교수로 활동하던 그는 교수직에 내려온 이후 결국 스탈린 선전용 작품들을 만들기 시작했습니다. 스탈린 정책을 홍보하기 위해 만들어진 영화에도 쇼스타코비치의 곡이 사용됐습니다.

그는 〈교향곡 11번〉과 〈교향곡 12번〉에 각각 〈1905년〉 〈1917년〉이란 부제를 붙여 발표하기도 했습니다. 이 숫자들은 1차, 2차 러시아 혁명이 일어난 해를 의미합니다. 이로 인해 쇼스타코비치는 스탈린의 독재를 앞장서 도왔다는 비판을 받고 있습니다.

정반대의 해석도 있습니다. 그가 살아남기 위해 어쩔 수 없이 눈치를 본 것이며, 자신의 음악 안에 교묘하게 체제 비판 의식을 담았다는

의견도 있습니다. 하지만 설상 그렇다 하더라도 그의 과오가 완전히
사라지거나 희석될 순 없겠죠.

예술과 정치, 그 영원한 딜레마

국내에서 쇼스타코비치의 음악은 다른 음악가들에 비해 늦게 소개되
기도 했습니다. 사상적인 이유로 소련 작곡가 다수의 음악이 금지됐
기 때문입니다. 쇼스타코비치는 세계적으로 유명해 국내에서도 궁금
해하는 사람들이 많았지만, 오랫동안 음반 반입과 공연 자체가 어려
웠습니다. 그러다 1978년 지휘자 레너드 번스타인이 한국 내한 공연
에서 그의 〈교향곡 5번〉을 선보인 것을 계기로, 그의 음악들이 본격적
으로 소개되기 시작했습니다.

물론 쇼스타코비치의 음악 다수는 오늘날까지 좋은 평가를 받고
있습니다. 특히 쇼스타코비치가 50살에 만든 〈왈츠 2번〉은 오랫동안
대중들의 많은 사랑을 받고 있습니다. 이 곡의 첫 부분은 우아하면서
도 경쾌하게 느껴집니다. 영화 속 태희처럼 멜로디를 흥얼거리며 춤
을 추고 싶어질 정도입니다.

그런데 이게 전부가 아닙니다. 음악이 흐를수록 슬픔, 그리움, 애잔
함 등이 느껴집니다. 한 작품 안에 이토록 겹겹이 다층적인 감정을 담

아냈다니 놀랍습니다. 영화 속 장면과도 잘 어울립니다. 인우는 이 음악 소리를 듣고, 과거 태희와 나눴던 풋풋하고 싱그러웠던 사랑을 떠올리는 동시에 갑자기 사라져 버린 태희를 그리워합니다.

쇼스타코비치의 다양한 성과에도 아쉬움이 남습니다. 그가 만약 젊은 시절의 과감하고 용기 있는 도전을 계속 이어갔다면 어땠을까요. 예술과 정치, 이 사이에서 예술가는 어떤 길을 선택하고 나아가야 할까요. 어쩌면 이 문제는 영원히 반복될 딜레마이자 풀어야 할 숙제가 아닐까 싶습니다.

"그래도 야만인이 되진 말자"

●

프란시스코 고야

전쟁터를 누비는 멋진 영웅은 보이지 않습니다. 죽음에 대한 공포만이 지배하고 있을 뿐이죠. 스페인 출신의 화가 프란시스코 고야(1746~1828)의 〈1808년 5월 3일〉이란 작품입니다. 누군가는 피범벅이 돼 쓰러져 있고, 누군가는 두려움에 떨며 팔로 얼굴을 감싸고 있습니다.

그리고 중간에 서 있는 흰옷을 입은 사람은 두 팔을 위로 한껏 올렸네요. 검게 그을린 피부나 옷차림을 보면 그저 평범한 노동자처럼 보입니다. 그가 팔을 펼쳐 든 건 총구를 겨누고 있는 군인들에게 완전히 항복한다는 의미일까요.

그런데 이상한 점이 있습니다. 이 사람에게 유독 빛이 환하게 비쳐

고야, 1808년 5월 3일, 1814, 프라도 미술관

빛나고 있는 겁니다. 죽음을 두려워하지 않고 희생을 자처하는 순교자처럼 느껴지죠. 참혹하고 잔인한 전쟁, 이 안에 영웅은 없지만 그럼에도 끝까지 자유를 외치던 이들이 존재했다는 사실을 고야는 마치 영화 속 한 장면처럼 그려냈습니다.

1808년 5월 3일. 이처럼 특정 연도와 날짜가 사람들의 머릿속에 강렬하게 남는 경우는 많지 않을 겁니다. 하지만 고야의 그림으로 이 날짜는 스페인 국민, 그리고 세계 곳곳의 미술 애호가들에게 깊이 각인되어 있습니다. 전쟁이란 커다란 상흔을 잊지 않고 화폭에 고스란히 담아내려 한 고야의 노력 덕분이겠죠.

고야는 〈1808년 5월 3일〉을 비롯해 전쟁 등에 담긴 인간의 잔혹성과 폭력성을 고발하는 작품들을 다수 그렸습니다. 그런데 고야가 처음부터 이런 그림들을 그렸던 건 아닙니다. 고야는 궁정 화가로 일했던 인물입니다. 그런 그는 왜, 어떻게 변화하게 된 걸까요.

✖️ 왕실의 무능과 타락을 그린 대담한 궁정화가

금 도금업자의 아들로 태어난 고야는 어렸을 때부터 도금, 조각 등에 많은 관심을 보였습니다. 그러다 13살부터 미술 교육을 받고 본격적으로 화가의 길을 가게 됐습니다. 34살엔 왕립 아카데미의 회원이,

43살엔 카를로스 4세의 궁정 화가가 돼 왕족과 귀족들의 초상화를 주로 그렸습니다. 상류층의 화려한 일상을 담아내는 일을 했던 거죠.

잘 나가던 궁정 화가였던 그의 삶은 46살부터 완전히 바뀌게 됐습니다. 이때 고야는 콜레라에 걸렸고, 고열에 시달리다 청력을 잃게 됐습니다. 그는 큰 충격을 받고 우울과 불안에 시달렸습니다.

하지만 이를 기점으로 그는 새로운 관점과 생각으로 현실을 바라보게 됐습니다. 고야는 더 이상 왕족과 귀족의 얼굴을 그리는 데만 그치지 않았습니다. 왕실 그림을 그리더라도 풍자의 의미를 담아냈습니다. 시선을 확장해 소외된 사람들, 그리고 이들을 둘러싼 참혹한 현실까지 바라봤습니다. 고야는 "기존엔 상상력이나 창의력을 발휘할 수 없었다. 하지만 이젠 전혀 관찰하지 못했던 것을 관찰할 수 있게 됐다"라고 말했죠.

궁정화가로 계속 일하면서도 왕실을 풍자한 그림을 그렸다니 놀라운데요. 그가 54살에 그린 〈카를로스 4세의 가족〉은 일반 왕실 초상화와는 많이 다릅니다. 미화라고는 찾아볼 수 없죠.

작품에서 가슴에 훈장을 달고 있는 가운데 남성이 카를로스 4세입니다. 그는 무능했을 뿐 아니라, 나랏일을 하기보다 사냥을 하러 다니느라 바빴습니다. 고야는 왕의 뚱뚱하고 붉은 얼굴을 고스란히 살려 그렸습니다. 탐욕스러운 돼지처럼 표현하고 싶었던 거죠. 왕의 왼쪽

에 서서 공주와 왕자를 양손으로 잡고 있는 인물은 왕비 마리아 루이사입니다. 왕비 또한 무능했으며, 왕의 총애를 받는 고위 관료와 사랑에 빠졌습니다. 고야는 이런 왕비 역시 우둔한 인물로 그렸습니다.

그는 이를 생생하게 기록하고 있는 자신의 모습도 그림에 그려 넣었습니다. 왼쪽 뒤편에 있는 인물이 고야입니다. 고야는 냉철한 시선으로 캔버스 밖을 응시하고 있습니다. 왕실의 타락과 부조리를 모두 간파하고 화폭에 담아내고 있음을 암시합니다. 신기하게도 당시 왕실에선 이 그림을 보고도 고야의 의도를 눈치채지 못했다고 합니다. 훗날 프랑스의 비평가 테오필 고티에가 작품 속 왕실 사람들을 보고 "복권에 당첨된 걸 뽐내는 벼락부자처럼 보인다"라고 말했을 정도인데 말이죠.

✕ 이성이 잠든 광기의 시대

고야의 〈로스 카프리초스〉 연작 그림도 유명합니다. '변덕'이란 의미를 지닌 이 연작은 80여 점의 동판화로 구성돼 있습니다. 모두 교회와 성직자의 부패, 악습과 타락 등을 주제로 하고 있습니다.

그중 가장 잘 많이 알려진 그림은 43번째 판화로, 〈이성이 잠들면 괴물이 깨어난다〉라는 작품입니다. 이 제목은 연작의 부제가 되기도

했죠. 그림에선 잠들어 있는 남자의 등 뒤로 부엉이가 날아오르고 있습니다. 뒤엔 박쥐의 모습을 한 괴물이 날갯짓을 하고 있습니다. 그리고 책상 앞엔 '이성이 잠들면 괴물이 깨어난다'라는 글귀가 적혀 있습니다. 이성을 외면하고 있는 인간의 모습, 이로 인해 점점 커지는 야만성을 비판한 겁니다.

고야의 〈마하〉 연작은 큰 논란을 불러일으키기도 했습니다. 먼저 54살에 그린 〈옷 벗은 마하〉로 인해 고야는 종교재판소까지 가게 됐습니다. 이 작품은 신화 속 아름다운 여신의 모습을 그린 것이 아닙니다. 실제 현실에 있는 여인이 벌거벗고 있는 관능적인 모습을 담았습니다. 이로 인해 외설 논란이 불거졌고 고야는 신성 모독을 했다는 비판까지 받았습니다. 결국 종교재판에선 여인에게 옷을 입히라는 명령이 내려졌고, 고야는 〈옷 입은 마하〉를 그려야 했습니다.

1808년 프랑스가 스페인을 침공하자, 고야는 프랑스군의 만행을 알리는 두 점의 유화를 그렸습니다. 그중 하나가 〈1808년 5월 3일〉이며, 또 다른 그림은 바로 전날의 모습을 담은 〈1808년 5월 2일〉입니다. 고야는 이 작품들을 전쟁이 일어나고 6년 뒤인 1814년, 68살의 나이에 완성했는데요. 한참 후에 그린 것이지만, 두 그림을 보면 당시 이틀에 걸쳐 스페인에 어떤 일들이 벌어졌는지 생생하게 알 수 있습니다.

〈1808년 5월 3일〉이 프랑스군에 의해 무자비하게 처형당한 민중들을 그리고 있다면, 〈1808년 5월 2일〉은 그 직전에 일어난 마드리드 민중 봉기를 담고 있습니다. 이때 프랑스군이 침략하자 스페인 왕실과 귀족들은 도망가기 바빴습니다. 반면 민중들은 집에 있던 작은 칼과 몽둥이 등을 갖고 나와 싸웠죠.

하지만 고야는 이 순간을 무조건 미화하진 않았습니다. 흰 터번을 두르고 있는 사람들은 프랑스 용병으로 와 있던 이집트 군인들인데요. 그림에선 이집트 군인들도, 이들을 죽이려는 민중들도 모두 살기 가득한 눈빛으로 서로를 죽이고 죽임을 당하고 있습니다. 고야는 이를 통해 인간을 극단적인 광기로 몰아넣은 전쟁의 비극 자체를 담으려 했습니다.

고야의 노력은 후대 화가들에게도 깊은 인상을 남겼습니다. 특히 파블로 피카소가 〈1808년 5월 3일〉 그림에서 영감을 받아 〈한국에서의 학살〉을 그린 것으로 유명합니다. 이 작품은 2021년 예술의전당에서 열렸던 〈피카소 탄생 140주년 특별전〉에도 전시돼 많은 관심을 받았습니다. 피카소가 한국 전쟁의 실상을 직접 눈으로 본 것은 아니지만, 이야기를 전해 듣고 한국 전쟁의 아픔을 고야의 그림을 모티브 삼아 그렸습니다. 그 이유와 과정이 놀랍고도 슬프게 느껴집니다.

 더 이상 괴물이 깨어나지 않도록

그는 귀가 안 들리는 증세가 악화되면서 점차 세상과 격리된 채 집에서 홀로 지냈습니다. 그리고 〈자식을 삼키는 사투르누스〉〈마귀의 잔치〉 등 더욱 음울한 작품들을 그렸습니다. 주로 검은색을 사용했기 때문에 〈검은 그림〉 연작으로 불리기도 하죠.

그중 가장 유명한 작품은 〈자식을 삼키는 사투르누스〉입니다. 고야가 77살에 완성한 이 그림은 아들에게 왕좌를 빼앗길까 봐 아들을 잡아먹는 사투르누스(크로노스) 신을 그린 겁니다. 고야는 이 순간을 어둡고 섬뜩하게 표현해 잔혹성을 극대화했는데요. 그는 이를 통해 인간의 야만을 경고했습니다.

이 그림은 2022년 방영된 JTBC 드라마 〈재벌집 막내아들〉에도 나와 화제가 됐습니다. 순양그룹 진양철 회장(이성민)의 장손 진성준(김남희)에게 그의 아내 모현민(박지현)이 그림에 대해 얘기하는 장면인데요. 성준의 아버지인 진영기(윤제문) 부회장이 성준을 배신하는 상황을 그림에 빗대 은유적으로 표현한 겁니다.

어느 날 고야에게 하인은 이 작품처럼 늘 어둡고 잔인한 그림을 그리는 이유를 물었습니다. 그러자 고야는 이렇게 말했습니다.

"야만인이 되지 말자는 얘기를 영원히 남기고 싶어서."

고야, 자식을 삼키는 사투르누스, 1821~1823, 프라도 미술관

인간의 부조리와 타락을 경계하고 화폭에 담아낸 화가 고야. 그의 그림들은 꾸준히 영화와 드라마에 활용되는 등 오늘날까지 많은 사람들에게 경종을 울리고 있습니다. 이성이 잠들어 괴물이 깨어나는 일이 더 이상 없도록 말이죠.

호퍼의 빛과 바흐의 사막

길고 깊은 어둠,
그 끝엔 영원한 미소와 영광이

렘브란트 판 레인

여러분은 가족, 친구, 동료들과 단체 사진을 찍을 때 어떤 자세를 취하시나요. 과거엔 포즈가 대체로 정해져 있었습니다. 일렬로 쭉 서서 동일한 자세를 한 채 어색한 웃음을 지으며 찍었죠. 이젠 그렇지 않습니다. 각양각색으로 자연스럽게 포즈를 취하고 표정도 다양하게 지어 보입니다. 그래서인지 예전에 비해 더 재밌고 생생한 단체 사진들이 많아진 것 같습니다.

그림에서도 이런 변화로 열풍을 일으켰던 인물이 있습니다. 초상화와 자화상으로 미술사의 한 획을 그은 네덜란드 출신의 화가 렘브란트 판 레인(1606~1669)입니다.

초상화에 내린 빛의 마법

렘브란트가 그린 〈니콜라스 튈프 박사의 해부학 강의〉는 외과 의사들의 주문을 받고 그린 단체 초상화입니다. 그런데 단순히 의사들을 줄 세워 놓고 그리지 않았습니다. 해부학 수업을 듣는 의사들의 모습을 다양한 포즈와 표정으로 담아냈죠. 이 작품으로 렘브란트는 단숨에 이름을 알리게 됐습니다.

그의 대표작 〈야경〉에서도 비슷한 점을 발견할 수 있습니다. 〈야경〉도 암스테르담 민병대의 의뢰를 받아 그린 단체 초상화입니다. 이 작품에도 역동적인 분위기가 물씬 풍깁니다. 단체 초상화라기보다 민병대가 출격하기 직전의 순간을 포착한 것처럼 보이죠.

여기엔 또 다른 비법이 담겨 있습니다. 그는 작품들에 빛과 어둠을 극명하게 대비시키는 '키아로스쿠로(Chiaroscuro · 명암법)' 기법을 적극 활용했습니다. 키아로스쿠로는 바로크 미술의 주요 특징으로 꼽힙니다. 바로크 미술은 1600~1750년대 발전한 양식입니다. 대표 화가로는 렘브란트를 비롯해 카라바조, 디에고 벨라스케스 등이 있죠.

바로크 화가들은 키아로스쿠로 기법을 활용해 명암을 극명하게 대비시켰습니다. 이를 통해 각 인물들의 입체감을 극대화한 겁니다. 또한 역동적인 장면 연출, 극적인 감정 표출에도 효과적이었는데요. 공

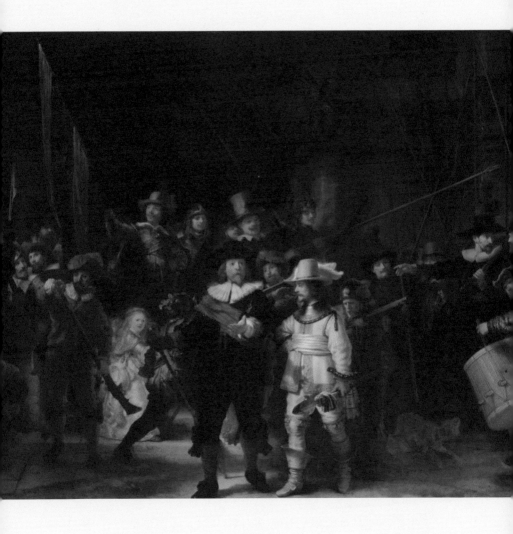

렘브란트, 야경, 1640~1642, 암스테르담 국립 박물관

연을 할 때 조명을 활용해 무대 위 특정 인물과 사물을 유독 밝게 비추는 것과 비슷한 원리입니다.

그중에서도 렘브란트는 빛과 어둠을 자유자재로 오가는 마법을 부린다는 평가를 받으며 '빛의 마술사'라고 불렸습니다. 그의 인생은 작품과도 많이 닮았습니다. 빛과 어둠 모두를 품고 있는 그림들이 곧 렘브란트였으며, 렘브란트 스스로가 곧 작품 자체가 되었죠.

렘브란트의 미술 인생은 출발이 꽤 좋았습니다. 방앗간 집 아들로 태어난 그는 어렸을 때부터 그림 그리기를 좋아했습니다. 역사화가 피터르 라스트만의 공방에서 공부하며 다양한 기법도 익혔죠. 그러다 26살에 그린 〈니콜라스 튈프 박사의 해부학 강의〉가 갑자기 큰 호평을 받게 됐습니다. 이전 초상화들에선 느낄 수 없던 생생함에 많은 사람들이 매료된 겁니다. 렘브란트는 순식간에 네덜란드에서 가장 인기 있는 초상화 화가로 등극했습니다.

그런데 그의 인생에 찾아온 빛은 강렬했지만 너무도 짧았습니다. 이후 길고도 깊은 어둠이 찾아왔죠. 그 어둠은 오늘날 그의 대표작이자 명작으로 꼽히는 〈야경〉 때문이었습니다.

〈야경〉은 렘브란트가 36살에 완성했는데요. 이 그림을 그린 후 그는 엄청난 항의에 시달렸습니다. 작품 속 인물들 사이의 간극이 너무 큰 것이 문제였습니다. 빛이 가득한 곳에 있는 인물들의 모습은 크고

얼굴이 상세히 그려져 있습니다. 반면 어둠에 가려진 인물들은 대체로 작고, 얼굴도 잘 보이지 않습니다. 이 때문에 같은 시간 같은 장소에 있었는데 누구는 멋있게 그려졌고, 누구는 볼품없이 나왔다는 항의가 빗발쳤습니다.

하지만 렘브란트는 고집을 꺾지 않았습니다. 빛과 어둠은 그의 작품의 생명과도 같았으니까요. 계속되는 수정 요청에도 이렇게 딱 잘라 말했습니다.

"미술 작품은 작가가 끝났다고 했을 때 끝난 것이다."

결국 〈야경〉으로 그는 나락으로 떨어졌습니다. 그 많던 초상화 문의가 뚝 끊기며 극심한 경제적 위기에 처했습니다. 개인적으로도 큰 고통을 겪었는데요. 부인과 다섯 아이 중 네 명의 아이가 잇달아 세상을 떠나며 그는 절망에 빠졌습니다.

✕ 그의 얼굴이 곧 베르테르였다

하지만 어려운 상황에도 그는 자신만의 화풍을 구축했습니다. 그중에서도 자화상으로 자신만의 예술 세계를 완성했죠. 렘브란트는 자화상을 많이 그린 작가로 유명한데요. 20대부터 60대에 이르기까지 100여 점에 달하는 자화상을 남겼습니다.

렘브란트 이전엔 자화상을 그린 화가가 많지 않았습니다. 후원자들보다 사회적 위치가 낮았기 때문에 자신을 마음껏 드러내지 못했던 겁니다. 하지만 화가들의 위상이 조금씩 높아지면서, 이들은 자화상에 예술가로서의 삶과 자긍심을 담아내기 시작했습니다.

렘브란트의 자화상에도 그의 인생 자체가 펼쳐져 있습니다. 그가 〈니콜라스 튈프 박사의 해부학 강의〉로 명성을 얻기 전, 20대에 그린 자화상에도 빛과 어둠이 함께 담겨 있습니다. 한쪽 볼은 밝고 선명하게 보이지만, 다른 쪽은 그림자로 가려져 있죠. 왠지 희망과 불안이 함께 교차하는 것 같습니다.

괴테는 이 자화상을 본 후 이렇게 말했습니다.

"꿈을 포기한 젊은이는 생명 없는 시체와 같으니 살아가지 않느니만 못하다."

그리고 해당 작품에서 영감을 받고 그를 모델 삼아 〈젊은 베르테르의 슬픔〉을 집필했습니다.

렘브란트가 한창 성공 가도를 달리던 30대에 그린 자화상에선 큰 자부심을 느낄 수 있습니다. 한껏 차려입고 중후한 표정을 짓고 있죠. 반면 40대 자화상은 분위기가 전혀 다릅니다. 허름한 옷을 입은 채 굳은 표정을 짓고 있습니다. 〈야경〉 이후 경제적으로 힘들어진 상황을 그대로 반영한 것입니다.

어둠의 끝에서 비로소 나는 웃었다

그리고 그는 60대가 되어 〈제욱시스로서의 자화상〉이란 그림을 남겼는데요. 고대 그리스의 전설적인 화가 제욱시스의 이야기에 영감을 받고 자신의 모습을 투영해 그린 작품입니다.

제욱시스의 이야기는 이렇습니다. 어느 날 제욱시스에게 늙고 못생긴 노파가 찾아와 아프로디테처럼 그려달라고 했습니다. 그는 황당한 요청에도 노파의 초상화를 그려줬는데요. 자꾸만 새어 나오는 웃음을 참다 숨이 막혀 죽었다고 합니다. 렘브란트의 자화상에 담긴 웃음은 제욱시스의 이 웃음을 표현한 것입니다.

그는 이 작품에 온갖 모진 풍파를 겪은 자신의 얼굴을 물감 덩이를 짓이겨 거칠게 그려 넣었는데요. 그러면서도 초라하고 늙은 스스로를 담담히 받아들이고 모든 것을 해탈한 듯한 웃음을 제욱시스의 이야기에 녹여 표현했습니다. 이 미소에 렘브란트의 인생을 관통한 빛과 어둠이 모두 담겨 있는 겁니다. 결국 빛도, 어둠도 우리네 인생이라는 것을 그의 자화상을 통해 새삼 깨닫게 됩니다.

이처럼 렘브란트의 인생은 찰나의 빛, 그리고 길고 긴 어둠으로 이뤄졌습니다. 그럼에도 그는 자신만의 신념과 철학을 지키고 끊임없이 스스로를 직시했습니다. 덕분에 렘브란트는 사후 네덜란드를 대표하

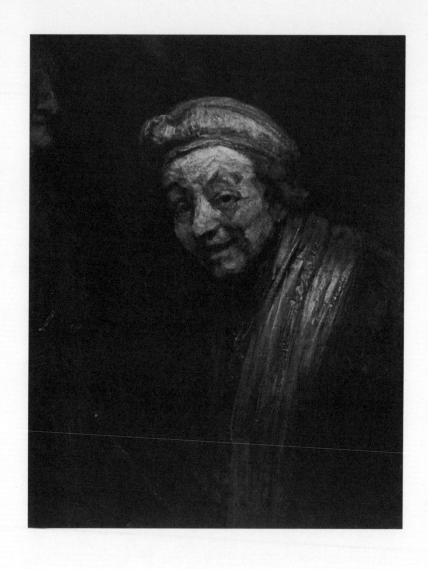

렘브란트, 제욱시스로서의 자화상, 1668, 발라프 리하르츠 미술관

는 화가로 재평가받았습니다. 그는 그렇게 찾아온 영원한 영광을 하늘에서 지켜보며 제욱시스처럼 웃고 있지 않을까요.

'생각의 선(線)' 예술과 함께 한 '보물찾기' 여행, 즐거우셨나요?

여러 화가, 음악가들과 함께 떠난 예술 여행이 어떠셨나요. 예술가들의 진가를 확인하고 미술, 클래식과 가깝고도 깊은 관계를 맺는 기회가 되셨길 바라겠습니다. 그리고 이를 계기로 보다 많은 예술가들과 작품에 관심을 가진다면, 더욱 큰 기쁨과 감동을 만끽할 수 있으실 겁니다.

《호퍼의 빛과 바흐의 사막》엔 일반 예술 책과 달리 영화, 다큐멘터리, 광고 등 다양한 사례를 함께 담았습니다. 예술은 결코 멀고 먼 이야기가 아니라, 우리의 일상 속에 늘 존재하고 흐르고 있기 때문이죠. TV 광고에 흐르던 좋은 음악, 영화나 드라마에서 본 인상적인 그림처럼 오랜 시간 우리의 곁에 함께 하고 있습니다.

이처럼 예술은 결코 어렵거나 모호한 것이 아닙니다. 〈키스〉 〈아델 블로흐 바우어의 초상〉 등 명작을 남긴 화가 구스타프 클림트는 이렇게 말했습니다.

"예술은 당신의 생각을 둘러싸고 있는 한 줄기 선(線)이다."

파편처럼 흩어진 사람들의 수많은 생각의 조각들을 하나씩 잇고, 촘촘히 연결한 것이 곧 예술이란 뜻이죠. 그렇게 인류가 존재하는 한, 예술은 사람들의 생각에 뿌리를 내리고 꽃을 피우며, 영원히 생동하고 발전할 것입니다.

그렇기에 예술을 보다 자유롭게 즐겨보시길 권합니다. 반드시 완벽하게 이해해야만 하는 것이 아닙니다. 가벼운 마음으로 작품을 감상하면서, 그 생각의 조각들을 하나씩 발견하는 '보물찾기'의 즐거움을 느낀다면 그것만으로도 충분합니다.

지금까지《브람스의 밤과 고흐의 별》에 이어《호퍼의 빛과 바흐의 사막》까지 총 78명에 달하는 예술가들의 이야기를 소개해 드렸는데요. 부디 미술, 클래식과 가까워지고 그 진가를 확인하게 되는 나침반 같은 책이 됐길 바랍니다. 앞으로도 독자 여러분의 일상에 미술과 클래식이 늘 함께 하길, 그리고 예술 같은 나날이 펼쳐지길 바라겠습니다.

명화 일러두기

프리다 칼로

비바 라 비다(Viva la vida), 1954, 캔버스에 유화, 59×50cm, 프리다 칼로 미술관
원숭이와 함께 한 자화상, 1943, 캔버스에 유화, 61×47cm, 베르겔 재단
내 마음속의 디에고, 1943, 메이소나이트에 유화, 76×61cm, 개인 소장

장 프랑수아 밀레

이삭 줍는 여인들, 1857, 캔버스에 유화, 83×111cm, 오르세 미술관
만종, 1857~1859, 캔버스에 유화, 55×66cm, 오르세 미술관

에드워드 호퍼

밤을 지새우는 사람들, 1942, 캔버스에 유화, 84×152cm, 시카고 미술 협회
아침의 해, 1952, 45×34cm, 오하이오 콜럼버스 미술관
이층에 내리는 햇빛, 1960, 102×127cm, 뉴욕 휘트니 미술관

앙리 드 툴루즈 로트레크

물랑루즈에서의 춤, 1890, 캔버스에 유화, 116×150cm, 필라델피아 미술관
물랭 가의 응접실, 1894, 캔버스에 검은 분필과 유화, 111×132cm, 툴루즈 로트레크 미술관

에드가 드가

에투알(무대 위의 무희), 1876~1877, 종이에 파스텔, 58×42cm, 오르세 미술관
발레 수업, 1874, 캔버스에 유화, 56×46cm, 오르세 미술관

마르셀 뒤샹

샘, 1917, 세라믹, 36×48×61cm, 이스라엘 박물관

앤디 워홀

총 맞은 마릴린 먼로, 1964, 리넨에 아크릴과 실크 스크린 잉크, 101×101cm, 개인 소장

조지프 말러드 윌리엄 터너

눈보라－항구 어귀에서 멀어진 증기선, 1842, 캔버스에 유화, 91×122cm, 테이트 브리튼 갤러리
노예선, 1840, 캔버스에 유화, 90×122cm, 보스턴 미술관

귀스타브 쿠르베

오르낭의 매장, 1849~1850, 캔버스에 유화, 311×668cm, 오르세 미술관
안녕하세요, 쿠르베 씨, 1854, 캔버스에 유화, 129×149cm, 파브르 미술관

알베르토 자코메티

가리키는 남자, 1947, 청동, 179×103×41cm, 뉴욕 현대미술관

르네 마그리트

골콩드, 1953, 캔버스에 유화, 80×100cm, 메닐 컬렉션
인간의 아들, 1964, 캔버스에 유화, 116×89cm, 개인 소장

한스 홀바인

대사들, 1533, 오크 패널에 유화, 207×209cm, 영국 내셔널 갤러리
상인 게오르크 기체의 초상, 1532, 목판에 유화, 96×85cm, 베를린 국립 미술관

산드로 보티첼리

프리마베라(봄), 1478 추정, 목판에 템페라, 203×314cm, 우피치 미술관
비너스의 탄생, 1485 추정, 캔버스에 템페라, 172×278cm, 우피치 미술관

피에르 오귀스트 르누아르

부지발의 춤, 1882~1883, 캔버스에 유화, 98×182cm, 보스턴 미술관

카미유 클로델

사쿤탈라, 1888, 대리석, 41×91×80cm, 로댕 박물관

오귀스트 로댕

영원한 우상, 1889, 대리석, 40×73×59cm, 로댕 박물관

에드바르 뭉크

절규, 1893, 마분지에 유화, 91×73cm, 오슬로 국립 미술관
툴라 라르센과 함께 있는 자화상, 1905, 캔버스에 유화, 62×33cm, 뭉크 미술관

프란시스코 고야

1808년 5월 3일, 1814, 캔버스에 유화, 266×345cm, 프라도 미술관
자식을 삼키는 사투르누스, 1821~1823, 캔버스에 유화, 146×83cm, 프라도 미술관

렘브란트 판 레인

야경, 1640~1642, 캔버스에 유화, 363×437cm, 암스테르담 국립 박물관
제욱시스로서의 자화상, 1668, 캔버스에 유화, 82×65cm, 발라프 리하르츠 미술관

클래식 일러두기

● **루치아노 파바로티**

파바로티가 부른 오페라 〈투란도트〉의 아리아 〈네순 도르마〉.
워너클래식 유튜브 채널
https://www.youtube.com/watch?v=cWc7vYjgnTs

● **요한 슈트라우스 2세**

빈 아카데미 오케스트라가 연주한 슈트라우스 2세의 〈아름답고
푸른 도나우 강〉.
wocomoMUSIC 유튜브 채널
https://www.youtube.com/watch?v=lEcaoliu5sM

● **조아키노 로시니**

바리톤 피터 마테이가 부른 로시니 오페라 〈세비야의 이발사〉의
아리아 〈나는 마을의 해결사〉.
메트로폴리탄오페라 유튜브 채널
https://www.youtube.com/watch?v=-ipb9xbXSAY

● **요한 제바스티안 바흐**

첼리스트 오펠리 가이야르가 연주한 바흐의 〈무반주 첼로 모음
곡〉 중 1번 프렐류드.
aparte Music 유튜브 채널
https://www.youtube.com/watch?v=poCw2CCrfzA

● **레너드 번스타인**

뮤지컬 배우 아론 트베잇과 로라 오스너가 부르고, 뉴욕 필하모
닉이 연주한 번스타인의 뮤지컬 〈웨스트 사이드 스토리〉의 넘버
(삽입곡) 〈Tonight〉.
레이레이10 유튜브 채널
https://www.youtube.com/watch?v=vcMtoOze7-4

● 에드바르 그리그

피아니스트 하워드 쉘리와 오보에이스트 가레스 홈스가 연주한
그리그의 〈솔베이그의 노래〉.
런던모차르트플레이어스 유튜브 채널
https://www.youtube.com/watch?v=H3ZokHt7Mfc

● 프란츠 요제프 하이든

다니엘 바렌보임이 지휘하고 빈 필하모닉이 연주한 하이든의
〈고별 교향곡 4악장〉.
hunjamoryce 유튜브 채널
https://www.youtube.com/watch?v=vfdZFduvh4w

● 모리스 라벨

서동시집 오케스트라가 연주한 라벨의 〈볼레로〉.
BBC 유튜브 채널
https://www.youtube.com/watch?v=s_pSJOkmYBA

● 카미유 생상스

바이올리니스트 오카다 슈이치, 피아니스트 알렉산드르 칸토로
프 등이 연주한 생상스의 〈죽음의 무도〉.
프랑스무지크 유튜브 채널
https://www.youtube.com/watch?v=yB6_s0XybzQ

● 자크 오펜바흐

소프라노 안나 네트렙코와 메조소프라노 엘리나 가랑차가 부른
오펜바흐 오페라 〈호프만의 이야기〉의 아리아 〈뱃노래〉.
도이치그라모폰 유튜브 채널
https://www.youtube.com/watch?v=0u0M4CMq7uI

● 조지 거슈윈

피아니스트 존 키무라 파커와 내셔널 심포니 오케스트라가 연
주한 거슈윈의 〈랩소디 인 블루〉.
케네디센터 유튜브 채널
https://www.youtube.com/watch?v=HNkKjJY_ZRE

에릭 사티
테너 호세 카레라스와 메조 소프라노 엘리나 가랑차가 함께 부른 사티의 〈난 당신을 원해요〉.
Sra Mosquiz 유튜브 채널
https://www.youtube.com/watch?v=MaDo2f_Btsk

마리아 칼라스
칼라스가 부른 오페라 〈토스카〉의 아리아 〈노래에 살고 사랑에 살고〉.
워너클래식 유튜브 채널
https://www.youtube.com/watch?v=Nk5KrIxePzl

에드워드 엘가
토론토 심포니 오케스트라가 연주한 엘가의 〈사랑의 인사〉.
토론토 심포니오케스트라 유튜브 채널
https://www.youtube.com/watch?v=ULg1nabOh0w

구스타프 말러
지휘자 후안호 메나, BBC필하모닉이 함께 연주한 말러의 〈교향곡 5번 4악장 아다지에토〉.
BBC 유튜브 채널
https://www.youtube.com/watch?v=P8LZ43LA2nY

조르주 비제
소프라노 안나 카테리나 안토나치가 부른 비제 오페라 〈카르멘〉의 아리아 〈하바네라〉.
로열오페라하우스 유튜브 채널
https://www.youtube.com/watch?v=KJ_HHRJf0xg

드미트리 쇼스타코비치
만하임 필하모닉이 연주한 쇼스타코비치의 〈오케스트라를 위한 모음곡〉 중 〈왈츠 2번〉.
만하임 필하모닉 유튜브 채널
https://www.youtube.com/watch?v=UOnVZ0UmLls

39인의 예술가를 통해 본 미술과 클래식 이야기

호퍼의 빛과 바흐의 사막

제1판 1쇄 인쇄 │ 2023년 7월 10일
제1판 1쇄 발행 │ 2023년 7월 17일

지은이 │ 김희경
펴낸이 │ 김수언
펴낸곳 │ 한국경제신문 한경BP
책임편집 │ 윤혜림
교정교열 │ 김가현
저작권 │ 백상아
홍보 │ 이여진 · 박도현 · 정은주
마케팅 │ 김규형 · 정우연
디자인 │ 지소영
본문디자인 │ 디자인 현

주소 │ 서울특별시 중구 청파로 463
기획출판팀 │ 02-3604-590, 584
영업마케팅팀 │ 02-3604-595, 562 FAX │ 02-3604-599
H │ http://bp.hankyung.com E │ bp@hankyung.com
F │ www.facebook.com/hankyungbp
등록 │ 제 2-315(1967. 5. 15)

ISBN 978-89-475-4902-8 03600

한경arte는 한국경제신문 한경BP의 문화 예술 브랜드입니다.
책값은 뒤표지에 있습니다.
잘못 만들어진 책은 구입처에서 바꿔드립니다.